古典与现代艺术书系

艺术家之镜
——历史背景下的北部欧洲文艺复兴

古典

艺
——历史 洲

[美]

中国建筑工业出版社

著作权合同登记图字：01-2006-4403号

图书在版编目（CIP）数据

艺术家之镜——历史背景下的北部欧洲文艺复兴/（美）哈贝森著；陈颖译．—北京：中国建筑工业出版社，2009
（古典与现代艺术书系）
ISBN 978-7-112-11127-5

Ⅰ.艺… Ⅱ.①哈…②陈… Ⅲ.文艺复兴-艺术史-研究-北欧-15世纪~16世纪 Ⅳ.J150.093

中国版本图书馆CIP数据核字（2009）第116732号

Copyright©1995 Laurence King Publishing Ltd.
Translation©2009China Architecture and Building Press
Art of the Northern Renaissance—the Mirror of the Artist by Craig Harbison

本书由英国Laurence King出版社授权翻译出版

责任编辑：马 彦　程素荣　张幼平
责任设计：赵明霞
责任校对：李志立　赵　颖

古典与现代艺术书系
艺术家之镜——历史背景下的北部欧洲文艺复兴
[美] 克莱格·哈贝森 著
　　　陈　颖 译
*
中国建筑工业出版社出版、发行（北京西郊百万庄）
各地新华书店、建筑书店经销
北京嘉泰利德公司制版
北京中科印刷有限公司印刷
*
开本：880×1230毫米　1/32　印张：$5^5/_8$　字数：178千字
2010年6月第一版　2010年6月第一次印刷
定价：40.00元
ISBN 978-7-112-11127-5
　　　（18366）

版权所有　翻印必究
如有印装质量问题，可寄本社退换
（邮政编码100037）

致谢

本书作者想要鸣谢以下对于本书的材料提供了有益评论的人们：玛瑞恩·安斯沃斯、克里斯蒂·安德森、罗伯特·鲍德温、玛格丽特·卡罗尔、詹姆斯·切尼、布莱恩·库恩、谢里尔·哈贝森、伊丽莎白·霍尼格、莱恩·雅各布斯、乔治亚·克兰兹、布莱特·罗斯泰因、莱瑞·史密斯、马克·塔克、小文迪·魏格纳、戴安娜·沃尔夫撒和维格迪斯·伊斯塔德。感谢戴布拉·杰肯斯帮助我录入文本，埃德拉·霍尔姆和阿姆赫斯特马萨诸塞州大学馆际互借办公室的工作人员帮我获取本书所需要的重要资料。

目 录

序言　具有自我意识的务实的艺术家　9
　　教会与国家　10
　　艺术家与委托人　13
　　个人主义和自我意识　19
　　北部欧洲文艺复兴的特点　23

第一章　写实主义　27
　　事实、象征与理想　28
　　插图手稿　29
　　风格、技巧以及饰板画的比例　33
　　空间、透视法和建筑　36
　　被分割的写实主义　40
　　雕塑　44
　　写实主义与社会阶级　49
　　中产阶级写实主义的表现手段　52
　　波尔蒂纳里三联画　55
　　16 世纪的发展　62

第二章　实际生产和原创地　65
　　行会的力量　66
　　委托与合同　67
　　露天市场　70
　　饰板画的生产　70
　　版画复制　77
　　作用与内容　78
　　埃森海姆圣坛画　88

第三章　宗教表现及理想　93
　　争论与腐败　93
　　私人宗教　95

朝圣　99
　　模式与原作　103
　　16世纪改革　107
　　作为宣传工具的艺术　115
　　宗教形象的转变　120

第四章　艺术特性与社会发展　125
　　肖像　126
　　风景画意象　136
　　静物与风俗画　146
　　从教义转变为对话　154

结论　意大利与北部欧洲　157
　　北部欧洲艺术家的意大利之旅　158
　　古代艺术与主题的复兴　163
　　裸体　167

大事年表　170
参考文献　172
图片来源　175
索引　176

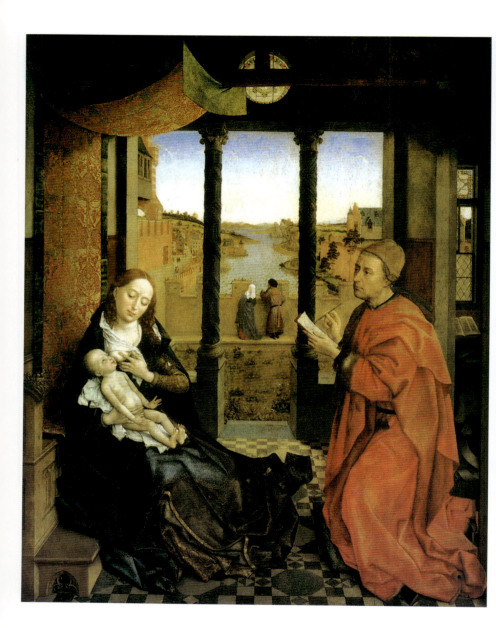

序言

具有自我意识的务实的艺术家

图1 罗杰·范·德·韦登《圣路加为圣母画像》，约1435～1440年。饰板画，140cm×110cm。波士顿美术馆藏。

圣母端坐在长椅前方而并非坐在上面，因此这暗示着她的谦恭（这是基督教的一个基本美德）。在长椅的扶手上雕刻着小型的亚当与夏娃以及毒蛇，这令人想起圣子与圣母玛利亚乃是新的亚当与夏娃，来消除第一对亚当与夏娃的罪孽。在绘画的最右方，我们可以一瞥圣路加的书房，内置一张书桌，而地板上则躺着一头牛——它是《启示录》（4：6-8）中所描绘的、围绕在上帝宝座四周的四头启示兽之一，它们被用作四福音的象征。

本书所描述的艺术源于一片广袤、多样的地域——从被运河所围绕的一马平川一直延伸至荷兰北部的地平线，直至瑞士的山巅。在这两端之间是比利时和法国那富庶丰饶、连绵不绝的群山，其间除了有奔涌入海的河流纵横，还有德国南部风景如画的湖泊和茂密的森林。所有这些以及更多的景色，均可在北方文艺复兴的绘画中略见一斑。这是一片富饶肥沃的土地，而在15和16世纪欧洲的这一地区也同样经历着风起云涌般的变革。将如此复杂的时间和空间浓缩成这样一篇简短的概述乃是一项挑战。在本篇概述中，"发现"具有探索大千世界的意味，它无疑是统领全文的标语之一。很大程度上而言，北方文艺复兴的艺术正是基于那很简单的一点——对世界和对自我的发现。

若要了解任何一个阶段的艺术史，构建一个宏大的编年史框架是极为必要的，而且这无疑是研究15和16世纪北欧艺术——"文艺复兴"这一标签也可用于这一艺术形式——主要特点的先决条件。对于将该时期的北部欧洲艺术标为文艺复兴，当今一些历史学家表现出了犹豫，因为该词汇之所以用于在意大利的主要原因之一便在于它意味着对古希腊及罗马文化兴趣的再生（复兴），而且该词汇原先并未打算用于产生于阿尔卑斯山以北的艺术。但是"晚期哥特艺术"依然不能成为北方"文艺复兴"的代用词。在那一时期，整个北欧艺术中的新生或发现意识足以使其担当起文艺复兴这一专有名词。

教会与国家

对于给"北方"这一词汇——包括其基本地理概况——下一番定义似乎还是很有必要的。瑞士是惟一一个阿尔卑斯山以北的共和国。法国毗邻其西部边境，从地中海北部一直延伸至英吉利海峡。在瑞士的北部和东部，是与其接壤的神圣罗马帝国，它由来自公爵领地、郡县和较小政权的日尔曼语系人组成，共同效忠于所推选出的皇帝。位于法国和德国的土地之间的是勃艮第公国，在地域上被称为"低地之国"，即尼德兰，名义上是法国的封地，其部分土地通过联姻于 1482 年并入了奥地利。足够的地域和财富使勃艮第能拥有真正独立的身份。横跨大海，英格兰和苏格兰王国充满妒意地守卫着自身的独立。

"北方"的这一定义有意识地忽略了斯堪的纳维亚、俄罗斯、波兰、波希米亚以及巴尔干地区。内部事务令其西方邻国时战时聚，从而无暇顾及欧洲这些"外部"国家。除非某一欧洲"内部"国家将贪婪的目光盯在他们的土地上，否则这些国家通常只是一味关注自身的问题。在文艺复兴时期，这些地区在欧洲艺术史上也是"局外人"，他们有自己的传统，并且直到 16 世纪，他们实际上始终游离于其他欧洲艺术之外。使他们与西方国家联系在一起的纽带仅仅是教会，但即便这样，由于俄罗斯和巴尔干地区是东正教而非罗马天主教，他们也被排除在外。

"天主教"一词原意为全世界的，而这往往引起误解。基督教从 1054 年就一直处于分裂状态。在那一年基督教界被分为东西两派，东部宣称为"东正教"，恪守其早期教义；西部则为"罗马天主教"，效忠于教皇，而教皇同时也是罗马的主教。尽管如此，在中世纪，任何一个西方的基督教徒都不会使用"罗马天主教"和"天主教"这样的词汇来指代教会。"教会"是他或她生活的中心，而这一词汇是没有任何限制条件的。直到 16 世纪宗教改革将西部宗教界分裂后，"罗马天主教"或"天主教"这一词汇才在持不同信仰的人——教会将其称为"新教徒"——的口中具有了新的含义。

综观整个中世纪，教会是欧洲惟一权势最大的机构，而且至少从表面上看，大量宗教艺术作品的产生反映出了

教会在社会、经济以及宗教方面所具有的中心地位。本书中超过半数的艺术作品都与宗教有关;而若是想严格地呈现出大约 1400 年至 1600 年这一时期的代表作品,也许还应该包括相当比例的基督教肖像。到了 1400 年,基督教艺术已经拥有了一段长远而又令人尊敬的历史,而其在支持宗教信仰和机构中所扮演的角色也已经为大多数信徒所接受。然而在中世纪的不同时期,使用和滥用宗教绘画雕塑的问题则显现了出来。频频出现的问题在于人们所崇拜的是肖像本身而非其所代表的观念。罗杰·范·德·韦登(Roger van der Weyden,约 1399/1400 ~ 1464 年)所绘《圣路加为圣母画像》(St. Luke Portraying the

Virgin，图1）便解释了为何众人对艺术所具有的教育力量情有独钟。在此处福音传道者圣路加被描绘为基督教的首位艺术家，如同在他的福音书中所描述的那样，他正在为圣母子画像。他所具有的这一传统的艺术特性使其在整个欧洲被选为艺术家行会的守护神。事实上，罗杰·范·德·韦登也许是在为一个圣路加行会作饰板画，以便悬挂在当地一所教堂中由艺术家们进行维护的圣坛上方。艺术家们以此来赋予其职业以荣耀，并宣扬其神圣的地位和作为其后代的身份。罗杰·范·德·韦登也许还想借此令自己在同时代的绘画艺术家中脱颖而出，因为从画面中看，他将自己的面孔融入了圣者的形象，以此宣称自己扮演了新路加的角色。画师以及他们经常工作的宗教机构均试图进一步推广这一形象——它代表了延续和传统，而这也是力图令大众保持对教会的忠诚并以自身来体现其艺术上卓越角色的一个主要因素。

尽管教会通常试图通过镇压来平息不满，而且它对待理论上的异教也是如此，但它作为一个机构总是众矢之的。然而在14和15世纪，高阶层的牧师名誉扫地，因此大众对于教会的忠诚降至低谷。在14世纪的大多数时期（1309～1377年），教皇的驻地是阿维尼翁，受控于法国国王，而从1378年至1417年，与其对立的教皇有时同时多达三位，他们均宣称拥有在圣彼得大教堂的权位。这一动荡的政治时期被称为"大分裂"。此后在从1426年到1450年这一阶段，红衣主教团不断试图限制教皇的绝对权力。为了在整个15和16世纪形成有利的政治联盟，教皇不得不将重要的权力割让给了不同的欧洲当权者，尤其是法国和西班牙的国王，而他们则有权在其领地为各自的候选人任命高级职位，这使得教会处于君权统治下。那些更加注重精神世界的教士和世俗阶层的成员谴责教会在世间的强权，但是直到16世纪，这些努力并未起到任何作用。

在整个西欧诸国，中央集权的君权大肆扩张，其体现之一便是法国和西班牙两国日益膨胀的皇权，其势力已经压过教会；而在神圣罗马帝国，这一点是遭到不断抵制的，皇帝——到那时均来自奥地利哈布斯堡皇室——必须满足于在祖业上增强自己的权势。中央集权的特点之一便表现在君主将原先独立的地区并归到自己的王国。比如，在整个15世纪的大多数时候，尤其是勃艮第公爵能够不

断积累其财富、提高其地位,但尽管如此,在 1482 年以后,法国和西班牙两国的统治者则将其领地瓜分了。面对君主的入侵以及日益增长的皇家官僚的威胁,各地的贵族均在试图守住个人的权力。

艺术家与委托人

在 15 世纪初叶,欧洲统治者的宫廷依然是主要的艺术中心,他们所雇佣的艺术家既为短暂的装饰和盛会也为永久的纪念物进行创作。但在 1425 年以后,宫廷以外的创作变得愈加重要了。展现贵重物品的奢华之风依然成为宫廷风格的主流;甚至连艺术家本人的肖像也成为这一奢华整体的一部分。法国宫廷画家让·富凯(Jean Fouquet,约 1420~约 1480 年)的自画像(图2),直径仅为三英寸(6.8 厘米),原来是为《梅伦双联画》(*Melun Diptych*)所作边框的一部分,该边框由精美的蓝色天鹅绒装饰并镶嵌有珍珠。由仅占人口百分之一的极少数贵族统治的社会必然会走向衰落。君主鼓励贵族将权力转让,并通过创建中产阶级官僚来加强其中央集权,以此来削弱潜在的、难以驾驭的贵族阶级,并将权利从以往最高领主的手中夺走。新的宫廷官员加入到商人中来——这些商人与宫廷和城市均有贸易往来,他们成为艺术的重要资助者。尤其是他们迅速地意识到了具有错觉艺术效果的饰板画的价值:他们可以让画家为其塑造形象,就如同他们自身能够成功地操纵其财政命脉一样。为其工作的画家则要按要求恰当地描绘出委托人的自我意识。当扬·凡·爱克(Jan van Eyck,约 1390~1441 年)为意大利商人乔瓦尼·阿尔诺芬尼(Giovanna Arnolfini)

图2 让·富凯

《自画像》,约作于 1450 年。铜上珐琅,直径 6.8cm。巴黎卢浮尔宫藏。

富凯的《自画像》是以金色描画于黑色珐琅表面上,这是当时以此类技术所创作的画像中独特的例子。它与早期尼德兰珐琅有着某些相似之处——尽管那是以灰色而非金色绘制的。在富凯所处的时期,一些类似的古罗马帝国的珐琅肖像也被发现了。由于诸多自画像中目光呆滞是模特的特点,因此该作品被认为是一幅自画像。

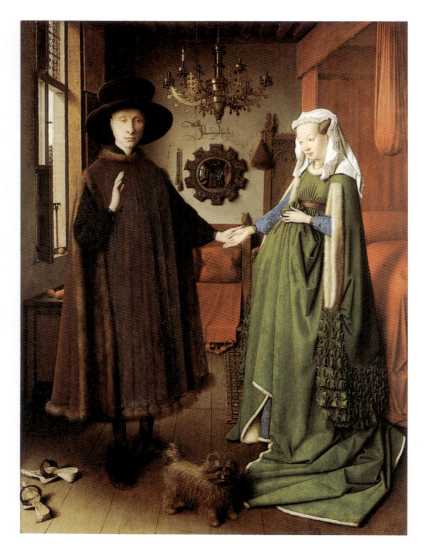

图3　扬·凡·爱克

《阿尔诺芬尼夫妇像》，1434 年。饰板画，81.8cm×59.7cm。伦敦国家美术馆藏。

画中的无数细节似乎明确表现出了该夫妇之间的关系及其画像所起到的作用。水晶念珠也许是丈夫赠与妻子的结婚礼物，意在强调女子作为诱惑男子的女性（夏娃的后人）需要时常进行祈祷。家中用来拂拭灰尘的刷子挂在床架上，这也许暗指主妇家内职责的重要性。床架上雕刻着一尊女子的塑像和一条龙，那女子可能是圣玛格丽特（分娩的守护神）或是圣玛撒（主妇的守护神）。这些 15 世纪北欧作品的细节通常暗示着委托人的社会、政治或宗教利益。

及其妻子乔凡娜·塞纳米 (Giovanna Cenami) 在家中画像的时候,艺术家将其名字签到了画中墙上镜子的上方,"扬·凡·爱克曾在这里,1434年"(图3和图4)。除此之外,他还在其委托人的世界中将自己以镜中映像的方式画了进去。

罗杰·范·德·韦登和扬·凡·爱克是影响力巨大的早期尼德兰(主要指勃艮第)绘画传统的奠基人,他们所处环境的商业氛围令其天赋得以自由发挥。尼德兰不断壮大的商业产品,其中包括绘画,均以城市为基础,而且尤其以各式各样精心管理的著名行会为基础,在这些行会里,工匠们联合起来维护自己的生计,以同类型的材料来制造同类型的产品。行会里的高级人员对所有事务——从培训、定价一直到产品质量均进行监管。艺术品的生产通过此种方式迅速地立足于城市,并且小心翼翼地服从于商业目的。

由水、旱路货物通道连接的商业城市成为尼德兰繁荣的强大基础。迅速增长的15世纪绘画着力刻画了当时城市的真实风貌并且体现出了当地人的自豪以及个性。比如勃艮第(今比利时)城市布鲁日(Bruges)是一个重要的艺术中心,在几幅15世纪末的饰板画的背景中它被真实地描绘了出来(图5)。对于当时的城市委托人而言,这些城市景观——很理想地包括了一栋易识别的神圣建筑圣母教堂和一幢世俗建筑城市钟楼——作为部分显著的特征,证明了艺术品的起源和质量。

德国南部纽伦堡(Nuremburg)雕塑家亚当·克拉夫特(Adam Kraft,约1460~1508/1509年)在当时为

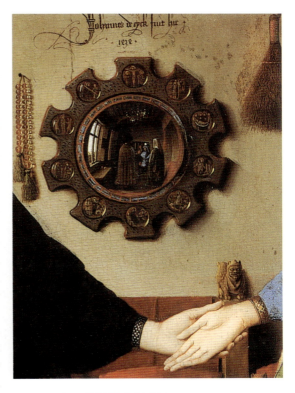

图4 扬·凡·爱克《阿尔诺芬尼夫妇像》,1434年。镜子、签名以及手的细部。伦敦国家美术馆藏。

卧室后部长椅上雕刻的野兽看上去犹如漂浮在夫妇的手的上方,这也许表示了他们坚信在自己育有子嗣之前必须将恶魔从其生命中驱除掉。然而不幸的是,尽管女子拽起衣服,显然是想令自己看上去有如怀孕(能生育)一般,但他们却一直未有子嗣。

具有自我意识的务实的艺术家 15

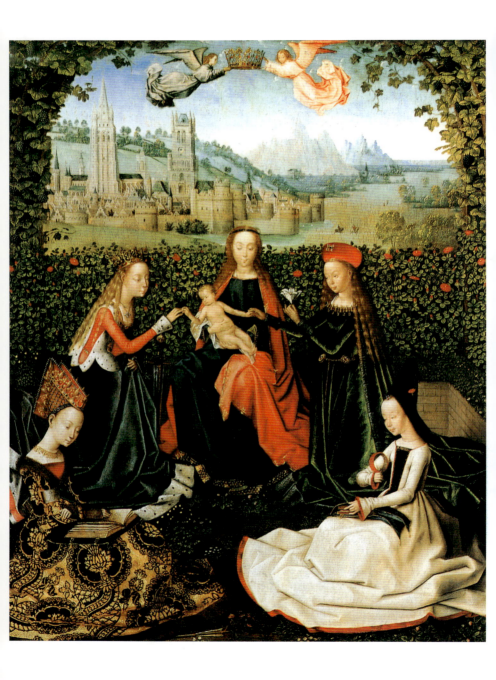

其自身己雕刻的塑像从另一个略有不同的角度进一步强调了艺术的商业化规章制度（图6）。尽管当时纽伦堡本身并未受控于那些制约各类手工艺的繁复规定，但是克拉夫特作品的委托人、富有的市民汉斯·英霍夫四世（Hans Imhoff IV）还是详尽规定了作品完成的日期、材料的质量以及参与这一精美工程的熟练工匠——此工程为一间圣餐屋，即纽伦堡圣劳伦斯教堂内为宗教团体保存圣饼的一个独立的巨大神龛。在合同中写此类的规定是很普遍的。但是克拉夫特显然可以拥有很大的自由度，他可以彰显自我——通过手执锤子与凿的形象来显著地刻画自己。该项委托与当时膨胀的欧洲城市中心里的任何一项商业任务别无二致，只是在此处，创造者那具有代表性的技艺允许他将自己严肃的面孔嵌入到成品当中去。

在本书所涵盖的这一时期的早期，即大约为1400年，艺术品通常应个人委托制作。尤其是当艺术创作由富有的贵族和教会委托人进行资助时，特殊的艺术作品便因特殊需求应运而生。然而城市和行会的规模不断扩大、数量不断增长，随之而来的是对更多产品的需求以及货物库存的增长——那些货物是为了在城市集会和市场上进行销售的，而那些集会和市场则挤满了兜售贱卖自己商品的工匠，这一点在15世纪中叶手稿（图7）和饰板画（见图1和第51页图32）中那繁忙的佛兰芒街市里均有所描绘。在16世纪，出于投机的目的，

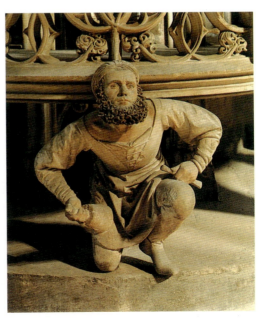

图6　亚当·克拉夫特《自雕像》，一间圣礼房的基座，约1493～1496年。石雕，约真人大小。纽伦堡劳伦斯教堂。

共有三座雕塑用于支撑六十多英尺（18.2米）高的圣礼房——它用来摆放为主人预留的石龛，而克拉夫特的雕像便是其中之一（其他两位被认为是其助手）。对于德国雕塑家而言，在如这样的作品中包含自雕像是很普遍的。

前页　图5　圣露西传说大师
《玫瑰园里圣女间的圣母》，约1480年。饰板画，79.1cm×60cm。底特律美术馆藏。

前景中的圣女从左至右依次为圣厄休拉（从其脚边的剑可以得知），圣凯瑟琳（神秘地嫁给了基督），圣芭芭拉（手执一朵百合）以及圣塞西莉亚（其名字被写在领口处）。15世纪晚期尼德兰的诸多绘画均描绘了这些圣女以及有关她们生平的场景。

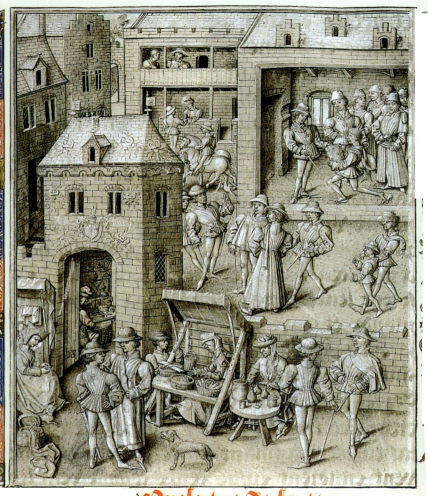

Prologue de lacteur

Les fais des anciens dont
on voulentiers lire ouyr
et diligentement retenir
car ilz peuent valoir et
donner bon exemple aux hardis en armes

那些为在露天集市中廉价出售而创作的艺术品数量激增。艺术家们也因此不受那些潜在委托人的制约——那些要求通常都很苛刻、琐碎。现在，一幅画像通常不再按照富有的个人所提出的特殊要求而量身定做，而更多的是为了吸引那些旨在探寻一丝文化意味的"路人"的目光而创作。不久艺术家们就开始讽刺自己所处的新地位，如彼得·勃鲁盖尔（Pieter Bruegel，1527/28[?]～1569年）的绘画中所显示出的（图8）。勃鲁盖尔画中的委托人也许有钱，但是他是否真有品位呢？他甚至能否透过那副架在其无知的、如图案般面孔上的厚厚镜片看清楚呢？时间也许会改变，但是勃鲁盖尔提醒我们，艺术家的职责并不会变。

图8 （老）彼得·勃鲁盖尔

《艺术家与委托人》，约1565年。钢笔画，25cm×21.6cm。维也纳阿尔伯蒂纳绘画艺术收藏。

有一位观察者曾暗示，勃鲁盖尔也许意将此作品画成阿尔布雷希特·丢勒的肖像——在一场人道主义的对话中，他被描绘成为粗鲁无礼、过于自信的艺术家的典型，被那些愚蠢无知的购买者所追捧。

个人主义和自我意识

马丁·路德于1517年发表了反对教会的95篇论文或者檄文，这宣告了新教改革的开始，由此令几个世纪以来困扰制度的众多问题推上了风口浪尖。在法国和西班牙，教皇已经放弃了权力，将其转交给了世俗统治者，而宗教改革则缺少君主和贵族的支持。在德国和尼德兰，罗马统治集团及其忠诚的代表——哈布斯堡（Habsburg）王朝的君主，依然试图在远处进行控制，而宗教改革在世俗统治者中和在独立的城镇居民那里同样受到欢迎。在某些方面新教和天主教有冲突：勃艮第繁荣的贸易中心安特卫普（Antwerp）于16世纪60年代早期建立了一座新的市政厅，该建筑恰当地糅合了各种国际风格的元素——北方的三角墙和斜屋顶配以意大利风格的装饰线条和壁柱（图9）——但在1576年，该建筑却目睹了一次北方与南方军队的不那么和平的交往，历史上被称为"西班牙骚乱"，当时西班牙军队试图在政治和宗教方面维护西班牙天主教对日益壮大的尼德兰新教的统治。

前页 图7 让·勒塔弗纳

《城镇大门与街景》，约1458～1460年。选自戴维·奥伯特所著《查理大帝扩张编年史》中的插图，手稿9066，对开本第11页，羊皮纸，书页尺寸42.2cm×29.5cm。布鲁塞尔阿尔伯特皇家图书馆藏。

尽管从政治角度看，16世纪的德国城市依然保持相对自由和稳定——这是由于众多统治者在德国具有相对的独立性，而他们通常都很顺从，但是他们当中很多人转而信奉新教却使其付出了代价。当时的统治者——这些统治者通过投票来系统地改变他们所在城市的宗教习俗——的肖像显示出人们的警觉以及坚定的意志。事实上，在新教城市的绘画和印刷中，肖像画法处于繁荣时期，而且对于廉价、批量生产的印刷品的需求也大为增加，而这些印刷品通常描绘的是各类流行的主题。艺术家汉斯·巴尔东（Hans Baldung，1484/5～1545年）对超自然的经历尤其是巫术的强烈兴趣便展现了其中一个主题。他的木刻《被施以魔法的马夫》（Bewitched Groom，图11）描绘了被马和巫师攻击后戏剧般地平躺着的马厩雇工。而该作品也似乎是一幅艺术自画像，因为巴尔东将其徽章——一匹后腿站立的独角兽也囊括在其中，他将其描绘在了巫师那燃烧着的木条旁的墙壁上。

如同中世纪一样，在15世纪末，当统治者从一个城堡搬入另一个城堡的时候，艺术家也跟随其左右，但随着艺术在生产上愈加以城市为基础并且主顾的范围逐渐扩大，

下图 图9 弗兰斯·霍根伯格
《西班牙骚乱中的安特卫普市镇厅场景》，1576年11月4日。雕版画，21cm×27.8cm。安特卫普市立绘画阁藏。

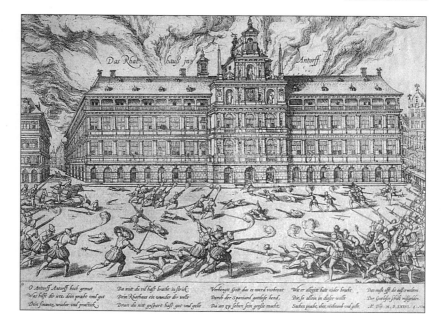

上图 图10 德国佚名艺术家,16世纪早期念珠上的吊坠,描绘了死神和情侣,象牙和未雕琢的祖母绿,高13.3cm。纽约大都会艺术博物馆藏。

在15及16世纪的北欧,尽管自我意识及自我决定日渐增长,但由于人们时常陷入对无所不在的死亡及必亡的恐惧当中,这一点便得到了削弱。在这一念珠的吊坠上,一对年轻的情侣身着当时最为流行的服装,在花丛中依偎着。在他们的背面雕刻着一具骷髅,其双手模仿他们的手势,而蜥蜴和蟾蜍正从其头颅中显露出来。

图11 汉斯·巴尔东·格里恩,《被施以魔法的马夫》,约1544年。木版画,33.8cm×19.8cm。伦敦大英博物馆藏。

巴尔东的木版画将艺术的精湛与掌控,将那精确描绘的骤然缩短的透视角度以及充满魔力的狂怒,将暴躁狂野的马匹和手挥火把的老女巫巧妙地结合在了一起。马夫自己似乎也体现了这两重性,他左手握着一把干净的、锯齿状的马梳,右手以及身下则放着一把干草叉。后者通常用于打扫马厩,但也经常被认为带有巫术的特征(见图81)。

具有自我意识的务实的艺术家 21

艺术家旅行的机会也随之扩大了。北方艺术家也逐步意识到旅行所带来的各种益处,包括研究遗址和古典艺术作品,而正是这些研究极大地影响了意大利文艺复兴。这一渴求导致了艺术家在15和16世纪到意大利进行了一系列有趣的旅行,而他们旅行所带回来的诸多画稿和完成的艺术作品也很好地说明了这一点,例如由马腾·范·希姆斯科克(Marten van Heemskerk,1498～1574年)创作的《斗兽场前的自画像》(Self-portrait before the Colosseum,图12)。希姆斯科克的作品表现了其双重的自我意识,因为他在前景的肖像显示出,他比其在罗马时的实际年龄要更大。事实上,该绘画描绘了艺术家站在另一幅画前,而一位艺术家(希姆斯科克自己?)则被描绘成在竞技场前进行速写的样子。据说希姆斯科克创作了一系列自画像,记录了其人生的不同阶段,而这也正是其中一幅。在本书的结尾部分我们将再次论述意大利之旅对北方艺术家的影响。

文艺复兴时期妇女地位的发展依然是一个有争论的话题。当然,在15和16世纪妇女并未获得多少权力和威望;下面这一例子可以证明除了在宗教领域,她们完全失去了这些。而肖像和自画像则可以很好地说明这一争论。16

图12 马腾·范·希姆斯科克

《斗兽场前的自画像》,1553年。饰板画,42.2cm×53cm,剑桥菲茨威廉博物馆藏。

底部中间的cartellino(作品角上画出的姓名标记)写着:Martijn Van he[e]msker[ck]/Ao Aetatis SUAE LV/1553(马腾·范·希姆斯科克于其55岁时,1553年)。这一标记附在描绘画家在斗兽场前进行速写的背景上,并且被前景中希姆斯科克的身躯遮挡住了一部分。

世纪的佛兰芒斯为我们呈现了已知的首位北欧妇女自画像（图13）。诚然，凯特琳娜·范·海梅森（Caterina van Hemessen，1528～至早1587年）是一个很特殊的、具有局限性的例子：艺术家的早期训练通常是在全部为男子的环境中展开的，而这一点令大多数女子若想从事这一职业变得非常困难，但是凯特琳娜·范·海梅森却有一个有利的条件，即其父亲是一位画家。她的绘画生涯显然十分短暂，因为她所有流传下来的作品均创作于她在1554年与一位音乐家结婚之前。值得注意的是，她形成了一种简洁明快的现实主义画风，表明了她完全不受其父亲的影响——他的作品中规中矩并且均经过精心设计。因此她的自画像表现出了一位满怀抱负的妇女迫切而又内心挣扎的形象，但她的雄心却受到了来自家庭和社会双方的阻挠。

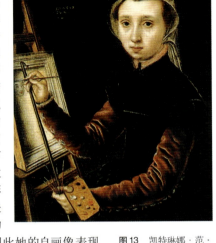

图13 凯特琳娜·范·海梅森

《自画像》，1548年。饰板画，31cm×25cm。巴塞尔公立艺术收藏品博物馆藏。

在该绘画上部的左边题着："CATERINA DE/HEMESSEN ME/PINXI 1548/ETATIS/SVAE/20"（凯特琳娜·范·海梅森于1548年在其20岁时绘制了我）。

北部欧洲文艺复兴的特点

在本书的四个章节里，我们将逐一就下列主题进行探讨——现实主义、实际位置、宗教含义以及"世俗"特性的发展——这些似乎均体现了各种各样的北部欧洲理念，这些理念均植根于艺术作品及其周围的世界，尤其是观看者对于作品的看法。这些主题涵盖面广，可以用于解释整个欧洲文艺复兴的发展。而且事实上，我们认为读者会很自然地倾向于将以下两者作一类比，即在北方的所见所闻和通常人们在概念上所描绘的文艺复兴时期的特性。此处的一个问题就是，"通常"经常被认为是"意大利文化"的同义词。因此北方及意大利艺术的目的和理念几乎总是被忽略，而这使得两者看上去像是在追求那类似盛行的文艺复兴的目标——例如对个体意识所表现的兴趣（肖像画法）以及对描绘可视世界的渴望——这通常通过宗教场景来表现，从而使得其更加可信和容易为人们所接受（自然主义）。艺术和文化的人类化通常被视作是凌驾于一切之上的、欧洲范围内的野心。本书旨在诠释这些令人不满的伟大宣言，

图 14 阿尔布雷希特·丢勒

《自画像》，约 1491 年。钢笔画，不规则尺寸，约 20cm×20.4cm。埃朗根大学图书馆藏。

它们过于单纯化，并且与地域歧视以及文艺复兴时期欧洲不同地区的传统——这些传统包括北方与南方——的发展并不协调。

伟大的画家及版画家阿尔布雷希特·丢勒（Albrecht Dürer,1471～1528年）在其二十岁出头的时候，绘制了一幅著名的、富有洞察力的自画像，描绘的是其脸部和其右手（图 14）。该画家在三十岁生日前共创作了一系列共 6 幅观察敏锐、随时间流逝而变化的自画像（三幅素描，三幅油画），而这正是其中一幅。在稍后些的 1514 年，丢勒完成了雕版画《忧郁》（Melencholia I，图 15）。从丢勒的日记和书信中我们得知，他自知为忧郁的性情所困扰，不时地为神明所启示（如忧郁女神的翅膀所暗示的那样）；而在另外一些时候，他则无法令其自身进行创作（这一点通过她抓着指南针那软弱无力的方式便可看出）。这一幅复杂、细致的雕版画也因此被认为是一种制作精美的、基于哲学基础的自画像。还没有另外哪一位北方艺术家能够如此再三地展现出对自身面孔的热切迷恋，并痴迷于对其艺术和灵感的本性进行复杂的理论诠释。

丢勒不止在一方面出类拔萃。许多北方艺术家都在其艺术品当中描绘了与自己相同的形象（见图 6）。他们这一接近绘画传统的做法并非是理论上的，而是非常实际和真实的。所以当圣路加的形象反复出现在北方（见图 1）而在意大利却很罕见便并不令人为之惊讶了。当罗杰·范·德·韦登绘制其圣路加的饰板画时，在意大利，建筑学家莱昂·巴蒂斯塔·阿尔伯蒂（Leon Battista Alberti, 1404～1472 年）则创作了文艺复兴时期关于绘画的首篇专题论文。而在北方艺术家中，只有丢勒直到 1525 年才为艺术家撰写了类似的论文。

北方的艺术创作强调外在的精巧制作，而随之也必然产生了一定数量的佳作（见图 2、图 3 和图 4）。而从这些形象当中人们可以不断地感受到一种或积极或消极的意识，即分明的社会阶层和地位。北方艺术家和委托人似乎敏锐地、有时甚至是极其入微地意识到了其自身在当时或是潜在的社会地位。有些意大利艺术家的确显示出了一定程度的社会意识，但是在意大利这一点似乎并非像在北方

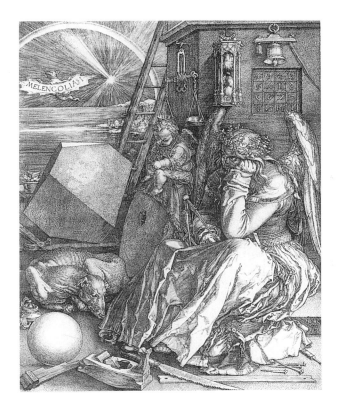

图15 阿尔布雷希特·丢勒

《忧郁》，1514 年。雕版画，24cm×18.7cm。伦敦大英博物馆藏。

"忧郁"这一词后的罗马数字 I(题在蝙蝠翅膀上)也许暗指针对各种层次的忧郁特点进行的一种细微的哲学区分，这一点为德国哲学家亨利·科内利乌斯·阿格里帕·耐特谢姆(Henry Cornelius Agrippa of Nettesheim) 所赞成；而最终这一理论基于意大利文艺复兴时期的人文主义推论。如此处这样的例子很少，而在这里巧合的是，当时的意大利与北方均痴迷于个人在宇宙中的位置。

那样极为重要。北欧作品尺寸较小，属私人作品，表现人的内心深处，并且经过个人的深思熟虑。这里没有过多恢弘的公共的城市造型——而那些则似乎占据了意大利作品。

北方艺术家在他们那个时代里似乎的确倾向于进行具有煽动性的评论（见图13）；他们将自身视作是重要政治、宗教或是社会变革的表现渠道（见图3、图8和图12）。他们的作品在帮助其同时代人形成自身的论点和意识形态时起到了推动作用。从这一点看，与意大利文艺复兴那种固定的、具有纪念性的稳定类型相比，北方的艺术更具有某种偶然性和不明确性。进行此番概括是试图鞭策读者不带有任何批判的眼光，从而避免接受传统的论述——但是也并非要轻易地用新的俗套将其进行替换。在以下的篇章里，当北方文艺复兴的作品展现在观众面前的时候，我们期望能够使读者和描述这些作品的文字之间进行某种交流。

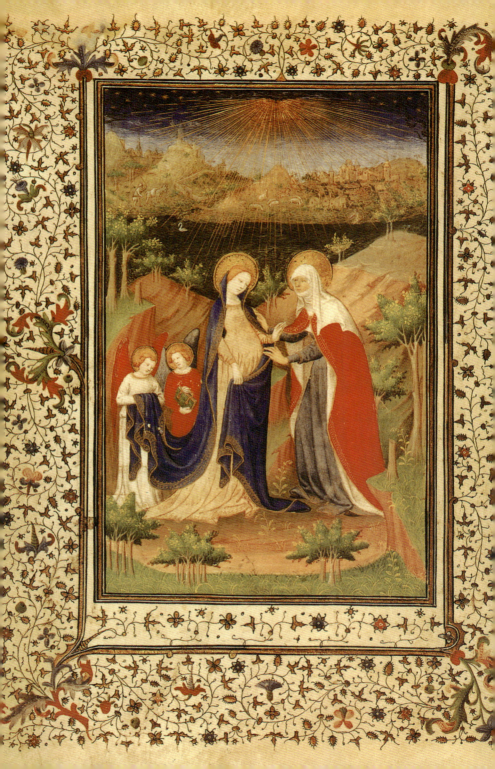

第一章

写实主义

图16 布锡考特大师
《圣母往见》,约1410年。选自《布锡考特元帅日课经》插图手稿,手稿2,对开本第65页左页,27cm×19cm。巴黎雅克马特-安德烈博物馆藏。

此处的圣母玛利亚以希腊神后的形象被描画出来,有两位天使侍从托着她的裙裾并怀抱祈祷书。这无疑再次强调了该作品委托人所具有的贵族身份。

在中世纪的北部欧洲,建筑是主要的艺术形式:它赋予了罗马式风格和歌特式风格自身正规而丰富的含义,此外还赋予了其审美上和精神上的定位。从以下两个方面可以看出这一点:一是染色玻璃绘画和不朽的雕塑通常被建造得吻合其建筑形式(窗户、廊柱和门廊),还有一点就是在整个14世纪,简洁的建筑结构继续环绕在小型绘画和雕塑的周围。(见图17,右侧画页)。在15世纪的北部欧洲,平面上的绘画成为主要的艺术传播手段。从某种程度而言这归因于建筑上缺乏变化和创新。例如,勃艮第(今比利时东部)的通厄伦圣母教堂始建于13世纪中叶,但是直到300年后才将其修建完毕;其西边的塔楼和教堂中殿东部的隔间建造于15世纪中叶和16世纪前叶,而其建筑风格则和教堂其他部分基本上保持一致。

创作于13世纪或是14世纪前期的绘画和创作于15和16世纪的绘画大相径庭,其风格截然不同(比较图16和图17)。北部欧洲的绘画风格在14和15世纪经历了一场巨大的变革。如同在同一时期北部欧洲文化的其他方面,变化的产生基于对物质世界的进一步观察。尽管由于某些原因很难明确地指出——这些原因可以通过对如哲学、植物学和地理等诸多各类领域进行的研究得以发现,但人们普遍感觉到,他们可以并且应当在其世间万物的某些特殊领域花费更多的时间和精力。

因此,在北部欧洲15世纪绘画形成的那一刻起,其最令人肃然起敬的特点便是视觉上的写实主义,而这也成为了尼德兰艺术的首要特点,这一特点也随之对整个北部欧洲大地的艺术家们产生了巨大的影响。由于其具有在

平面模拟现实世界中变幻万千的色彩与光线效果的超凡能力，这种绘画风格立即被视作至关重要并且令人耳目一新——那是一种新艺术。当时的记录描述了这一印象：艺术家及其观察者的双眼奇迹般地在瞬间猛然睁开了。

从15世纪至今，诸多观察者均毫无疑问地接受了那些关于形成影像的、视觉方面的显著事实。但是这些事实是否足够充分，而人们因此能在多大程度上真正接受艺术上的写实主义呢？这是否意味着因此便能够证明在某一时刻事物看上去的确如此，还是说如同今天的摄影和纪录片一样，这些事物实质上经过了艺术家的加工？我们将从几个不同方面来审视艺术写实主义的这一卓越发展，并将重点放在15世纪尼德兰写实主义的本源。

事实、象征与理想

该艺术形式的明确目的之一必须是要激发观看者的奇妙感受，但同时其写实主义中的细微与精巧也应被世人所承认，并进一步对其进行探究。这并非简单地将对现实的现代客观视角具体化，并用其来代替中世纪陈旧、神秘的主观倾向。在15世纪，写实及其在艺术上的表现还是被视作非常神秘的，是能够由上帝和人类共同掌控的。因此，当一种艺术刚一出现便似乎能够将视觉感受原原本本地记录下来的时候，它便最终揭示出了一个极为传统同时又是真实的、具有象征性的现实世界。好在这些艺术家远离当今的评论，他们为创造一个属于他们自己的世界而天衣无缝般地编制出的绳结被解开了；而且，至少是从大体上看，它所应当传达的意思也可能被探究清楚了。

幸运的是，至少还有一小部分数量的文献证明可以作为指南。到了15世纪中叶，在艺术家和其委托人之间签署的合同协议中明确了以下一点，即在诸如"圣母领报（Annunciation）"或是"基督降生（Nativity）"这样的宗教场景中，放在"上层社会"家中的当时的家具也应当被包括进去。因此，人们有理由相信这些家具的真实性，比如在《阿尔诺芬尼夫妇像》（Arnolfini Double Portrait）中描绘的奢华的红色床幔。这一现象可以被称作"描绘细节的写实主义"。

进一步的可能立即出现了。不光是单独的静物细节，

连整个室内陈设也意味着要作为那个时代准确、详实的现实记录吗？没有文献证明来支持这一假设；当时也没有合同规定某位艺术家可以详细地展现家居或是教堂内部的细节。事实看起来似乎是这样的：艺术家可以将不同环境里的细节自由地编织起来，从而形成一个完整的模式。由于当时的家具很少完整无缺地保存至今，所以很难完全证明那些家居内部情况是否属实，但是教堂内部的情况则很容易被证实，在那里，当时艺术家所能接触到的绝大多数原形依然被保存了下来——没有一件是分毫不差被复制或是记录下来的。

从这一情况中可以首先得出的结论涉及到这一点，即随着时间的流逝，有关写实主义理论方面有矛盾的地方也在日渐增加。如果写实主义按照这样一条直线发展下去的话，视觉现实的方方面面和细枝末节随着时间的推移将逐步地汇集到一起，并最终拼成完整的现实形象。事实上，北部欧洲写实主义宛如一段插曲，其特性如同拼图一般，而这一点从未被摒弃过。这并不是说，在 14 世纪和 15 世纪早期的进程中，艺术家们没有在描绘物质世界方面提高自己的能力，但是这一早期的形象却能够证明，写实主义的直线发展理论是一个绝无夸张、从一而终的概念，以至于无法用其来描绘艺术的复杂性。

插图手稿

在 14 世纪的前 25 年，艺术家让·皮塞勒（Jean Pucelle，主要创作时期为 1319～1343 年）在巴黎工作，他完成了一些当时北欧最能代表写实主义风格的杰作。在他为法国皇后珍妮·德·埃夫勒（Jeanne d'Evreux）绘制的小型私人用祈祷书中，皮塞勒描绘了《圣母领报》中的一幕（图 17），他将该场景置于一个绝妙的、令人信服的两部分内部空间中；在天使所在的小前厅和圣母所在的较大的房间里描绘了长椅、大水罐、窗户和天窗。在图的下方，皇后正在大型的首写字母 D 中央跪着祈祷，而与此同时，当时现实中的另一幕场景也在该页靠下方的位置上演着——年轻的夫妇们正在玩追人游戏。在对开页上描绘了"耶稣在蒙难地客西马尼被捕（Arrest of Christ in Gethsemane）"，在该画面中艺术家尝试着有系统地表

图17 让·皮塞勒
《基督被捕和圣母领报》，约1325年。选自法国皇后珍妮·德·埃夫勒日课经的插图手稿，对开本第15页左页和第16页右页。每一对开页为8.9cm×7.1cm。纽约大都会艺术博物馆克罗埃斯特博物馆藏。

右侧托起圣母所处建筑的两位天使也许是暗指洛雷托圣母堂的奇迹。根据中世纪的传说，当玛利亚接受报喜时在拿撒勒所处的房子遭到撒拉逊人的威胁时，天使将其先搬到了达尔马提亚，而后又搬到了意大利北部城镇洛雷托，至今那里依然是朝圣之地。

达情感。皮塞勒此处运用的技巧是灰色模拟浮雕（grisaille）画法，即使用灰色的阴影——这使得人物形象犹如雕塑一般，同时他还在脸部、晕轮和一些静物的细节上添加了几抹色彩。该技巧本身强调绘画写实主义的某一方面：即立体造型和空间中的相对位置。但是在所谓的"现实的层次"中依然存在着某种紧张状态，这部分要归因于在宗教和世俗故事间定然存在的有意识的对话（画页下方主要的小型肖像），另一部分原因在于，由于雕塑理念令现实中的生命具体化，灰色模拟浮雕画法暗示了一种半衰竭的生命或是处于危急状态中的生命。尽管如果皮塞勒或是其委托人愿意的话，他本来完全可以采取全彩的绘画方式，但是他却宁愿大胆采用灰色模拟浮雕画法，因为该绘法同时赋予了他高度的写实主义和永恒的理想主义。

在此后不到一百年，另一位伟大的插图绘画家在巴黎开展了创作。该艺术家也许来自尼德兰，被艺术中心巴黎所吸引，但是巴黎很快又被诸如布鲁日和根特（Ghent）这样的佛兰芒城市的光芒所掩盖。该画家在他创作了其最著名的作品，即为法国贵族让·勒·迈格雷元帅二世（Marshal Jean II le Meingre）绘制了一本祈祷书后，他便被称作布锡考特大师（Boucicaut）。该插图手稿中尤为引人入胜的一幕场景描绘了圣母玛利亚拜访她的表亲伊丽莎白，而后者即将成为施洗者约翰的母亲。风景的前景被塑造成为一幅框架，将优雅的、尺寸过大的宗教人物形象框于其中：树木被砍去了顶部或是被缩小得如同灌木大小以便不妨碍神圣的人物形象。与高度模式化的前景形成鲜明对比的是，背景中的风景则由一群农民旅行者、牧羊人和渔夫所占据。它呈现出一种美轮美奂的、清新自然的场景，这其中还明确运用了创造艺术氛围的透视画

法——熠熠闪光的灰色天空以及延伸至地平线的大地。人们又一次感受到，现实的片段（或是层次）被艺术家清晰地编制或是并置在了一起。

在15世纪初叶饰板画盛行之前，此种人为控制的写实主义画面出现在书中的插图里，而被世人称为林堡兄弟（Limbourg Brothers）的法国佛兰芒手稿插图画家的作品则极好地诠释了这一点。在为贝里公爵让（Jean, Duke of Berry）所创作的祈祷书（即《非常丰富的日课经》）中有他们最著名的绘画；也许是由于瘟疫的原因，当两位艺术家和他们的委托人都去世以后，该祈祷书的制作量于1416年被削减。在这样一本绘满了精美建筑的书中，也许没有哪一幅画面能如为圣米迦勒的弥撒文所作的插图那样更为壮观、生动了，这一幕描绘了圣米歇尔山（Mont St.-Michel），而对于圣徒而言这是法国北部最伟大的圣地（图18）。若将画中建筑与现存至今的该教堂作一比较就会发现一个有趣的事实：即便是在15世纪初叶它也不可能如同艺术家所描绘的那样（而且它如今看上去也不像）。虽然曾经计划修建包括两翼塔楼的西入口，但是事实上该入口从未被修建完毕——尽管显而易见林堡兄弟试图将其完成后的理想状态呈现出来。经过艺术上的加工，一幢著名建筑丰碑的形象显然被进行了美化和理想化。

在15世纪晚期由圣露西传说大师（Master of St. Lucy Legend）创作的饰板画背景中所描绘的布鲁日城市中也类似地只将最精髓的部分保留了下来：只有最著名的教堂巴黎圣母院的塔楼以及钟楼还清晰可辨。尽管写实主义强调细枝末节，但是它依然还是很理想化，并且具有一定的宣传性：在城市和乡村，和平与昌盛占主导地位，而这正掩饰了在当时以及随后岁月中布鲁日所经历的政治和经济危机，那时神圣罗马帝国皇帝马克西米连一世试图征服这个拼死挣扎的城市。如林堡兄弟所描绘的圣米歇尔山以及圣露西传说大师所绘制的布鲁日城市这样的形象集事实、象征和理想于一身。当这样的理想主义被表现得非常准确精密时，它也同时浓缩了精华并具有原型性。更多的时候，它并不是极为精确，但是却经过了重新的构建或概括。此外，毋庸置疑它体现了某种社会、政治或是宗教理想，而所有这些事物最终通过艺术形式使自身平添了魅力。

图18　林堡兄弟

《圣米迦勒在圣米歇尔山上与启示录中的恶龙搏斗》，约1415年。选自贝里公爵《非常丰富的日课经》中的插图手稿，对开本第195页右页，书页尺寸29cm×21cm。尚蒂伊的孔代博物馆藏。

风格、技巧以及饰板画的比例

由于对15世纪所独具的巧妙性缺乏足够的重视,北方的饰板画成为了阻碍进一步充分诠释其复杂写实主义内涵的主要障碍之一。这些绘画是心理上和艺术上的宣言,均经过了精心的评定。与在其之前出现的手绘插图相比,这些作品并非如人们所预期的那样具有高度的图释性和视觉感受,因而并未突然间为人们所推崇。我们以15世纪早期两位尼德兰画家扬·凡·爱克和罗杰·范·德·韦登的作品为例,在引言里介绍艺术家的自我意识时我们已经对其做过了讨论。凡·爱克的《阿尔诺芬尼夫妇像》也许能够让人们初步感受到他所呈现出的"真实世界的普通一角",但是一切均不能脱离现实。画中的形象以纹章的方式构成:每一件物品以及每一个细节的位置均经过精心安排,这使得它们在画板的表面形成了如盾牌般的图案,精心安排的谜一般的巧妙场景于瞬间凝固。这一点在经过绝妙处理的空间安排上尤为明显。该绘画的中心是那面凸镜,它深嵌于夫妇伸展的双臂所形成的凹陷空间里。为了使用方便,镜子被悬于墙上较低的位置上;而枝形吊灯的高度也被放低到头部与帽子可及的水平面上。所有这些以及其他更多事物的组织和布局,是为了在该作品的中心形成一个紧凑的区域——其中既包含互动,也有表层及深层的寓意。在此处,对形式、艺术以及心理上的考虑具有举足轻重的地位。(随后我们还将回到该作品,并将就其寓意以及象征作进一步的分析。)与之相比,罗杰·范·德·韦登的圣路加则在画板上表现出了同样的深度。一片片空间区域——前景、中景和背景——被鲜明地描绘了出来。我们可以很容易便将此类讨论延伸至其他画家的作品上去。原因很简单,即这些栩栩如生的形象也同样表达出了强烈的内在艺术感受,而这塑造出了错觉艺术手法的特殊标志——通常被称作"风格"。

在同一时代意大利艺术家的作品中,人们通常可以辨别出鲜明的风格特点。出现这种情况似乎有几种原因,而这些原因也相互关联。首先,当时的意大利艺术家对于自身的艺术和个人的风格均有着更强的自我意识。由于其个人独特的艺术风格,人们会更快更频繁地为意大利的艺术家著书立传,并且为其鼓掌喝彩。其次,意大利的艺术家

图19 多米尼克·维内加诺

《圣母子与圣徒》(《圣露西圣坛装饰画》),约1445年。饰板画,209cm×213cm。佛罗伦萨乌飞齐美术馆藏。

在该场神圣的对话场景中,圣徒(从左至右)分别是圣方济各,施洗者约翰,吉诺比乌斯和露西。在完整的圣坛装饰画的底部还包括有关他们生平的小型场景。

更加有意识地以更为有序的方法去研究有关艺术写实主义的问题,更强调规整与清晰以及透视法的感觉与理论。例如,作为一幅典型的15世纪中叶的意大利作品,多米尼克·维内加诺(Domenico Veneziano 约1410~1461年)所绘制的《圣露西圣坛装饰画》(St. Lucy Actarpiece,图19和图20)便表现出了几个鲜明的要素。画中所表现的空间被经过整齐的分割,犹如真正的实体独立存在一般(或者至少可以存在)。该画实际上运用了一个数学原理,根据这一原理所有垂直于画的水平面的直线均相交于唯一的一个没影点,而人物或物体则沿那些渐次消失的直角有规律地摆放。因此,维内加诺的空间与人物均经过精心的构图,严格地树立出了一种所谓"绘画顺序的权威"。这是

认为意大利艺术有其风格意识的第三个原因。

在研究北欧艺术时应更加借助"绘画顺序的权威"这一概念。的确,在北方看不到意大利艺术中所采用的宏大的、清晰开放的形式及环境;在那里所看到的是具有表现力的、有时候甚至是扭曲了的内敛性事物——私人的以及封闭的空间,而通常不是将令我们感到舒适的空间延展开来。也许这一"声明"应当被改作类似"艺术家绘画意图的权威"的说法,因为北方人所掌握的艺术技巧是为了表达他们自身的理想,而这些技巧就如同意大利绘画一样体现在他们自己的艺术当中。他们仅仅由于表现出北方人对细节、质感以及幻想的热爱便在某些人的眼光中显得黯然失色,而那些眼光显然是以意大利为基础的角度出发的。

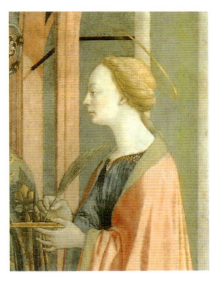

图20　多米尼克·维内加诺

《圣母子与圣徒》,约1445年,《圣露西圣坛装饰画》细部。佛罗伦萨乌飞齐美术馆藏。

在观看者对其视觉写实主义的评价中,北方作品的比例无疑是一个基本的要素。这些绘画不仅充溢着细枝末节,而且其整体比例与同时代的意大利作品相比也很小。在意大利,公共墙面上的绘画及饰板画所描绘的人物接近真人大小,这是一个规矩;维内加诺的《圣露西圣坛装饰画》是七英尺(2.13米)高;而《阿尔诺芬尼夫妇像》却未超过三英尺(0.9米),这在凡·爱克的生涯中算是较大的一幅作品,但是对当时的北方而言也只是比例适中的一幅绘画。正如一位现代评论家所说,人们就如同"奇境中的艾丽丝"一样,需要极大的勇气才能相信她(或他)能够轻而易举地踏入北方的绘画世界。北方的作品通常为了在家庭这样的私人氛围中观赏;从这一点而言,北方的世界奇妙如幻、引人入胜。

油彩釉技术对此功不可没。经过小心翼翼涂抹的半透明涂料层使得人们几乎可以真的看"穿"凡·爱克精心调配的细致表面——那些微小的色彩颗粒悬浮在以油彩为基础的混合介质中。在意大利备受推崇的不透明的蛋彩画技术是将颜料与鸡蛋清混合,它产生了一种截然不同的效果,它强调视觉感受中较为不同的方面。例如在维内加诺的作

写实主义　35

品中这一技术使得观看者的注意力汇聚到了空间上大比例的人物造型上，而简单化的表面以及质地上的缺少变化反而赋予了画作一种固有的自然力量和庞大气势，使之能与其比例和科学透视法相匹配（见图20）。

气候、地理以及人类心理因素在此处起到了作用。内省——即注重独特的幻想及个人经历——比起南部欧洲的体验而言，在北方似乎更占有主导地位。艺术的写实主义在这样一种文化体验中既被其塑造，同时又对其起决定性作用，然而这一艺术技巧依然缺少绝对性或必要性。即便是在北方的传统中，利用这一技术的方式也是截然不同的。扬·凡·爱克的微观世界妙不可言；罗杰·范·德·韦登的作品外在的空间更大，但其情感的表现则更为多样。再则，能令我们愉悦的并非任何在创作时或简单或标准化的感受，而是体会艺术家在绘画中那微妙精细、如谜一般的心路历程。

空间、透视法和建筑

从15世纪20年代起，意大利发展并广泛应用了在二维表面上绘制三维空间形象的数学体系，但就总体而言，北部欧洲艺术家并不为这一点所吸引。到大约1440年为止，他们已经很清楚地意识到了这一理论，而且对于他们当中的一些人而言这一点还是非常具有吸引力的。然而他们对这一点的利用比起简单的错觉艺术手法来说更具有表现力：它帮助艺术家在其绘画作品的表面营造强有力的网格状格局，从而令其作品的构图时而平铺时而因袭传统风格；它还帮助艺术家在采用错觉艺术手法的同时强调虔诚地面对画作。属于此类情况的画作有这幅中世纪让·富凯创作的《梅伦双联画》；此处为捐献者建造了一个深陷进去的背景空间，然而为了以神圣方式表现圣母和圣婴，画家却又特意把他们置于平面的环境当中。

显然，到了14世纪，北方艺术家对在其作品中营造逼真的内在及外在空间显示出了浓厚的兴趣。扬·凡·爱克及其同时代的艺术家将物体描绘得更小，这使得物体离观看者的距离显得更远，而且在画中，建筑物的装饰和设计的平行线也的确集中于一个或多个没影点。但在15世纪，与意大利情况相同的是，北欧的文字资料中并未

有对透视法理论的记载。在《阿尔诺芬尼夫妇像》中,扬·凡·爱克在至少四个总没影区内绘制了无数个没影点,环绕在背景中的镜子四周,这与植根于意大利作品中那简单、系统化的研究明显不同。

此处评论界的问题在于,现代观看者通常认为北方所采用的方法是一个相当不完整的、甚至是原始状态的意大利方法的版本。有关这一系统的概念在字面上定义得越清楚(在意大利的文字记录中),它便愈加成为衡量其他任何系统所引用的反例。但是北方的艺术家并非因为对意大利系统缺乏认识便对其弃之不用:只不过对于不同空间以及人物和空间之间的关系他们的感受不尽相同罢了,而这些关系在意大利艺术和文化中则占有主导地位。意大利绘画(见图19)通常构图清晰、空间开阔、整齐划一而且通常都很对称,与之不同的是北方艺术家则在头脑中构想出细微变化的、若隐若现的光线效果,令人充满好奇心的隐蔽处所和罅隙以及遮蔽起来的宝贵的私人世界。尽管通过一系列南北艺术的详尽对比也许可以概括这一不同,但还有一种更好的办法来描述北方的成就:那就是通过对以下方法做一详细的研究,即饰板画中的空间描绘是如何反映当时北欧建筑空间的实际构成和表现,或如何与这一实际构成和表现相联系的。

这一时期现存最完好的家庭建筑范例之一便是建于1443年至1453年的雅克·科尔府邸了(图21~图25)。雅克·科尔(Jacques Coeur)是一位很有权势的法国

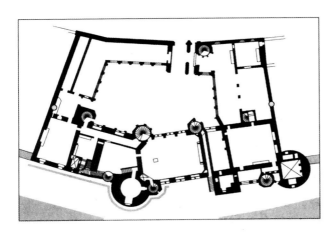

图21 雅克·科尔府邸的平面图,建于1443~1453年,法国布尔日。

图22 雅克·科尔府邸正图，建于1443～1453年，法国布尔日。

国王的金融大臣，他的府邸说明了在15世纪的绘画中已竣工建筑和空间描绘之间的联系。位于法国城市布尔日（Bourges）市中心这幢杰出的作品具有大量当时北方建筑设计的典型特点。该房屋的平面图（图21）为其坐落之所量身定做——那是紧贴着城市围墙或周边的一条狭小、蜿蜒的街道。该平面图并未试图去重新测绘或是重新安排那些已经存在于那里的一切。设计图也许可被称为井然有序，但并未采用当时意大利风格中典型的对称和抽象设计。每个房间都具有不同的功能，其大小和形状也不尽相同。局促狭窄的过道通向宽敞、四通八达的房屋。无数级台阶层层叠叠地探入建筑的不同区域。这一地面设计可以使人们在浏览时感觉如同进入了游乐园一般，惊喜连连或是沉迷于不断变换着的空间和光线效果。

该建筑的正面也给人以类似的印象（图22）。由于建筑风格中古典原则的影响极为强大，当时在意大利，窗户的排列始终都是整齐有序地一排排纵横交错。但在该处却并非如此，从窗户可以反映出其内部功能奇妙的多样

性——小教堂、过道、楼梯和厨房。房顶的线条随着高度的变化而多变,并且均以精巧的雕刻进行了不同的装饰。也许没有哪能如窗口处雕刻着的仆人塑像更富有叙述性了,他们探出窗外,似乎正与下面的路人交谈(图23);这些雕塑原先是经过彩饰的,而这样的设计呈现出了一种出色的错觉效果。这是一幢不断吸引我们的建筑,在细节的设计上它犹如一位艺术名家一般,而在整体上又营造出梦幻般直观而又有些多变的氛围。

在建筑内部,人们可以观察到同样的情况。深嵌的窗户上安装了多个百页窗,人们可以轻易地对其进行调整,以便呈现出微妙迷人的光线效果。表面上丰富的雕刻以及绘画——天花板,门上方的浮雕以及壁炉——不断吸引着我们(图24)。雕刻本身出色地糅合了模式化的物体以及现实的事物;中世纪末日臻完善的装饰传统与观察自然所获得的崭新感受并驾而行(图25)。就所有这些方面而言,15世纪的北方建筑乃是统领当时空间描绘原则的绝佳指南。细微变化的光线,各自为营却又有机相联的空间,与理想化意识相抗衡的梦幻般的效果——所有这些均构成了这一绘画与建筑世界的特点。

图23 雅克·科尔府邸正面细节,建于1443～1453年,法国布尔日。

图24 雅克·科尔府邸内部,建于1443～1453年,法国布尔日。

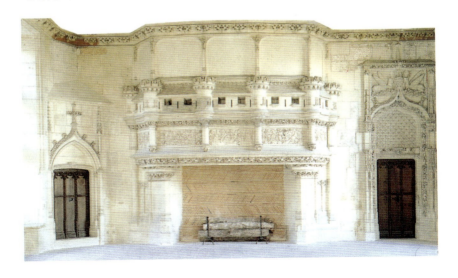

写实主义 **39**

图25 雅克·科尔府邸壁炉细部,建于1443～1453年,法国布尔日。

此类空间表现的特性使得人们难以为其作一定义,而对其进行复制也绝无可能。这也为摒弃进行以下研究提供了一个很好的理由,即去寻找画家在某一特定画作中可能进行了复制的、准确的"实际"建筑模型。在北欧,人们通常认为,不必对环境的体验作出过于仔细或准确的描述,以至于这种被精确描述的体验能够转化为一种供不断模仿或复制的恒定模式。即便是对此种体验下一定义,那它也应该更为流畅、灵活而又神秘——富有创造性的分解与重组才是应当遵循的原则。当我们凝视一幅15世纪的北部欧洲画作时,它并未试图要让我们进行这样的想像,即在我们所见到的片段和画作外的世界之间存在着一种绝对清晰的数学联系。视觉上的引人入胜以及个人对于环境的幻想经验在文化这一点上扮演了极为重要的角色。

被分割的写实主义

北部欧洲的建筑以及空间体验并非处于一种固有的分离状态,也并非仅仅依靠极为脆弱的胶水便被粘合了起来。在人们所想像的优先体系中,对于将整体性放在绝对或首要的位置上,北部欧洲的建筑家和艺术家并未给予过高的评价。整体性并非如人们所意识到的那样来自于强加

的外部因素，而是产生于那谜一般细节的内部。因此，意大利的观察者认为北部欧洲人决意要做得非常繁琐：他们从一开始便拒绝简化，并且专注于自己的努力。

罗杰·范·德·韦登的三联作品《圣约翰圣坛装饰画》(St. John Attarpiece, 图26) 便很好地解释了这一点。他并未采用三联画常见的方式，即从属于中心画板的侧翼尺寸通常为其一半，并且可以折叠起来保护主画。他所采用的方式为三联尺寸相同并且不能折叠。约翰生命中的每幅场景均被置于一个哥特式的拱门中，或者巧妙地位于这些拱门缘饰（弯曲的线条）中。在每一幅主前景后面，糅合了屋内场景、自然风光和城市风景的画面半掩半露。罗杰·范·德·韦登的这一作品具有代表性，他的大型前景人物具有芭蕾舞般的优雅，看上去无疑令人回忆起了艺术家及其同时代人所经常看到的戏剧场景，而这些戏剧场景通常是在教堂前面或是里面所表演的。画面的前景及背景建筑不断地强调这一效果：这些戏剧场景同样也是来自生活的场景，来自对当时生活的两类体验，一是精心设计的戏剧形式，另一方面则来自直接观察到的现实。该作品首先代表了北方对空间形式及其表现力或艺术处理方式的典型理解。建筑上的区域在将画作联系起来的同时又清楚地将多个舞台空间分割开来。它们将观看者的视线引入到了一个想像中的世界，并使他们意识到那梦幻般的——或者说是虚幻的——自然界。画中的建筑现实性与象征性兼备，揭示出了一种北方人所特有的感情，而其核心便是对细节描述的热衷。似乎总是有物体不停地跃入人们的眼帘。艺术家所追求的理想并非简单的和谐音符，而是复杂的多声复调音乐。

为何15世纪北方艺术中的写实主义总是一味地将画面进行分割呢？当然，这是一个意义深远的问题，只能通过某种推断来回答。从当时的建筑可以看出，当时建筑学与艺术性并行之风盛行，而我们此处所提到具有这一绘画特点的先例在当时也很普遍。早期的北方绘画显示出，这一特点已经深深植根于当地的文化中。因此，14世纪的意识研究框架——即以现实的不同方面来看待原画稿（见图17）的不同部分——并未与15世纪的相左，当然更不会与意大利针对古代经典的复兴所形成的一致看法相矛盾。即便是在16世纪，当古典复兴不时地渗入到北方的时候，

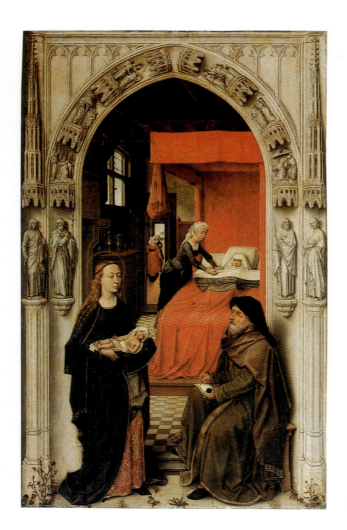

图 26　罗杰·范·德·韦登

《圣约翰圣坛装饰画》，约 1450～1460 年。饰板画，77cm×48cm。柏林国立美术馆，普鲁士文化遗产绘画博物馆藏。

此处所描绘的有关施洗者约翰生平的三个主要场景分别是命名约翰、约翰为基督洗礼和将约翰斩首。在第一幕中，当圣母玛利亚将婴儿呈现给其父扎迦利时，他惊得目瞪口呆，因为他并不相信其年迈的妻子真的为他生了一个儿子；但当他在纸上写下"他的名字叫约翰"之后，他的话便被记录了下来（《路加福音》1:57-64）。在洗礼的场景中，天堂中的上帝说了如下的话："Hic est filius meus diectus in quo michi bene complacui ipsum audite"（这是我的爱子，我所喜悦的，你们要听他《马太福音》17:5）。在最后一幕中，莎乐美将施洗者的头颅捧起呈现给其继父和母亲希律王和希罗底（马可福音 6:21-28）。

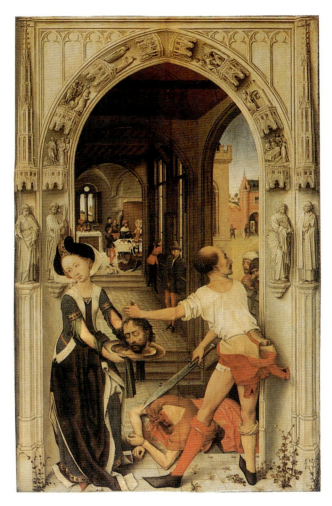

 它也未曾超越过北方对画面分割和细节描绘的热爱。
 我们可以不断地发现北部欧洲写实主义的特点，那便是独树一帜、尺寸小巧、赏心悦目且细节精雕细刻。北方作品的特点就在于它拒绝一般化或是简化，也拒绝将重点放在大型内部构造的标准上，而是对个体表现出一贯的兴趣——那些个体令人难以琢磨同时又独具特色。在意大利，为了创造出属于自己的理想画作，艺术家们认为需要从众

多绘画作品中进行学习。然而，从某些方面来看，北方人也进行了理想化和普遍化，也总是强调北方的理念，即对特别事物的沉迷，并且在任何理想的画作中也要保持强烈的个体感。也许在通过参考文化及哲学的发展时我们才能理解北方艺术的这一特点。

14 和 15 世纪欧洲最为重要的思潮之一便是哲学的唯名论了，它是由英国哲学家和神学家威廉·奥卡姆（William of Ockham，约 1285～约 1349 年）发起的。奥卡姆及其追随者对于中世纪经院哲学家试图发展并支持一种理性的、自然的理论感到厌倦。根据托马斯·阿奎奈（Thomas Aquinas）以及其他哲学现实主义者的理论，依照人类的感知可以理性地证明基督教的教义：宇宙的概念可以通过哲学被论证。而奥卡姆持不同意见；他切断了理性与理论间的联系。于他而言，人类所必须接受的事实便是：他们确定无疑所能够了解的事物是那些可以通过感官世界所感知到的物体——是单独的物体，是属于唯名论的有名无实（Nominal）。因此，从很广义的范围度说，15 世纪绘画强调外在世界的特殊细节，而这一点恰好与这一新哲学理论的异军突起同时产生。即便有可能，也很难肯定地说一个哲学理论是否可以导致一种新的艺术形式。但我们可以很肯定地说两者均表现出了一种观察与了解世界的新途径。

雕塑

15 世纪的北欧雕塑也有助于为创立于该时期的写实主义意识下一个定义。在 14 世纪末和 15 世纪初，一位名为克劳斯·斯吕特（Claus Sluter，1360～1406 年）的尼德兰艺术家雕刻了一组共六尊纪念《旧约》预言家的雕像，旨在将其作为耶稣受难的群像底座，整个组雕被置于一口井的中间部分（图 27）。这六位长者背靠着相对简单的六边形基座，头顶上方由哭泣的天使相互连接起来，显而易见这是与其顶部的已经丢失的耶稣受难像相呼应。事实上，从象征的角度来看，预言家所做的也的确与此相关：他们所持的大型卷轴上以粗体哥特式文字镌刻着他们的话语，预示着基督耶稣的来临及其殉道。因此，作为这一巨型群雕的中心，井从象征上来说也便成为生命的源泉。救世主的鲜血流淌过其先人，为他们以及从井中汲水的后

人赎罪。然而,并非是该纪念雕塑的象征主义令人过目难忘——因为这已成为中世纪艺术的特点。如同其后不久的罗杰·范·德·韦登,斯吕特通过"戏剧参考"——就其字面或是其引申意义也许可以这样说——来为其作品增添魅力。中世纪的宗教戏剧被称为神秘剧,其特色通常为预言家对耶稣生平事迹进行的解释。斯吕特所创作的这些评论家们尤为投入且富于情感的交流,他们的面孔极具个人

图27 克劳斯·斯吕特《摩西之井》约1395～1406年。石雕,多色装饰并镀金,人物高约180cm。第戎的尚默尔加尔都西会隐修院。

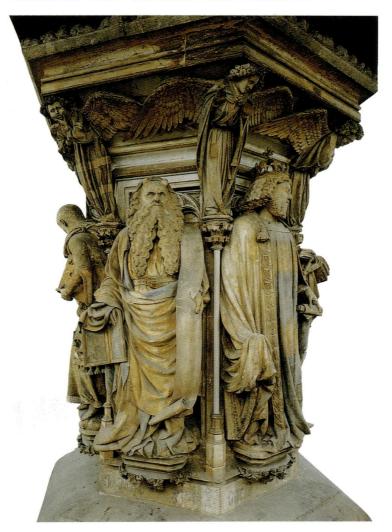

写实主义 **45**

图28 罗杰·范·德·韦登

《基督下十字架》，约作于1435年。饰板画，220cm×262cm。马德里普拉多美术馆藏。

该大型绘画中倒置的T型也许旨在强调教堂较高的中殿和略矮的侧廊。如同罗杰·范·德·韦登在《七圣礼圣坛装饰画》（见图59）所描绘的，教士将基督的圣体抬至圣坛上方的场景也是以此种形状表现出来的。《基督下十字架》显示出仪式化的肃穆场景，而这无疑是指这一基本的教堂礼拜仪式。

特点。他们的手势鲜明而又夸张，深深雕刻出的展开的悬垂卷轴如同任何人的肢体一样富有表现力。该组群雕原先色彩斑斓，明亮的色彩以及金子凸显出了服装的独特质感和特征，其中一个预言家所戴的眼镜还是单独从当地一个工匠那里定制的。写实主义被生动传神、精雕细刻地展现了出来，而观看者的目光也必然会不停地落在一个个或独白或会话的人物身上。

如斯吕特这样的雕刻家所展示出的立体写实主义引人注目而又生动逼真，而饰板画画家也随之与其抗衡。罗杰·范·德·韦登在其令世人震惊的作品《耶稣下十字架》[Deposition (Descent from the cross)]中又以最为生动的画面为我们展示出了这一点。在该画作中，他将雕刻技法在绘画错觉手法中的运用发挥得淋漓尽致（图28）。十个如真人般大小的形象（斯吕特的人物也如同真人大小）犹如被囚于一个金制的盒子当中。如果罗杰·范·德·韦登是一位雕刻家的话，也许他也会被迫将自己雕刻的人物挤进这种狭小的、浮雕般有围栏的空间里，但是他是一位画

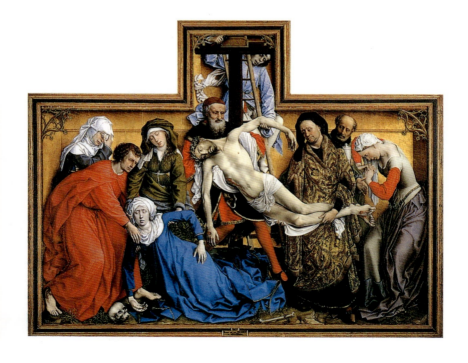

家:他可以轻而易举地将他们绘制在广阔的风景前,或者在画布的上方或两旁为这些人物留出足够的喘息空间。此处,画家所表现出的写实主义是其专注于当时雕塑研究的一个方面——那些雕塑具有视觉冲击力并极富表现力(写实主义风格)。当然,对于雕塑家而言,他们所力求的是要创作出真实生命的写照,创作出那些充满情感的、活动着的或者互动着的人物形象。正如罗杰·范·德·韦登力图在画作中所表现的那样,但是若想做到这一点却受到很多限制。雕塑归根结底还是要成为雕塑。罗杰·范·德·韦登所描绘的内容过于写实但极为出色——经由画家的妙笔,那些如同雕塑般的人物变得栩栩如生,他们或喘息,或亡去,或哭泣(在参与这一场景的十位人物中,有六位都在痛哭,而这一点也绝非偶然。)

图 29 罗杰·范·德·韦登

《基督下十字架》,约作于1435年。圣母玛利亚与基督的手的细部。马德里普拉多美术馆藏。

我们有必要仔细地观看一下这幅作品的细节,因为在此处,对应统一主宰了整个画面,而在北方艺术中,此种情况也非常之多。圣母与基督下垂的手紧挨着(图29),在这一如雕塑般的场景中逼真地晃动着。它们绝不相同,但又并非有过大的差异。它们属于不同的个体——晕厥过去的女人和已然死亡的男人——但是通过画家的画笔,它们又显示出了各自的风格。他们具有画家那独有的、细长的风格特点。它们表明了一种适时的理论教义——对圣母子的悲悯——而与此同时,它们令艺术家的绘画技巧变得更为具体化。人物运动作为一个整体适应了心理以及艺术上两者的需求。玛利亚昏厥的身体以及基督被放下的躯干显得很和谐;画布两端的哀悼者犹如括弧一般,将整个构图圈于其间。罗杰·范·德·韦登的写实主义是细节艺术视像与感人的宗教情感两者的完美体现。当时被称为"当代虔诚"的宗教改革运动强调个人祈祷以及沉思默想,而罗杰·范·德·韦登的写实主义也令这一点变得更为完美。

写实主义 47

图30 杰勒德·洛耶特勇敢者查理的圣骨匣,1467年。金子与珐琅,53cm×53cm×34cm,比利时列日圣保罗大教堂珍宝库藏。

圣骨匣基座上镌刻着勇敢者查理及其妻子玛格丽特(约克的)名字的首写字母 C+M,以及公爵的题词"Je lay emprins"(我接受了它)。

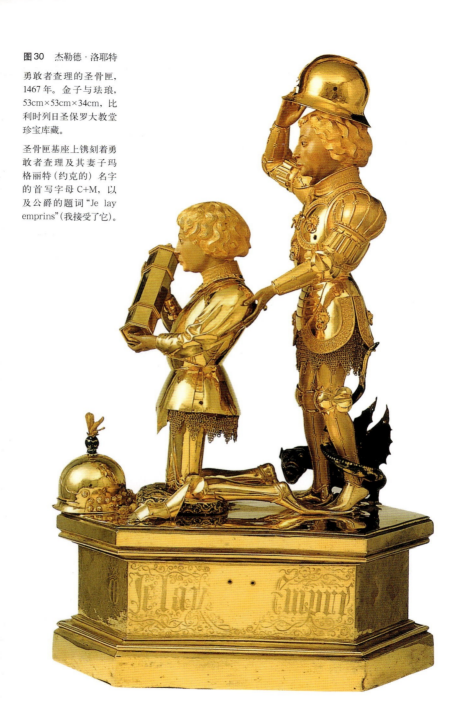

如同15世纪的绘画一样，15世纪的北方雕塑也是尺寸小巧，显得精致而又似乎在向世人炫耀。此类雕塑最好的例子之一便是由杰勒德·洛耶特（Gerard Loyet，主要创作时期为1466～1477年）创作的小型足金《勇敢者查理的圣骨匣》（Reliquary of Charles the Bold，图30）。勃艮第公爵在镇压了城市暴动后将其呈现给了列日的圣保罗大教堂。宫廷画家扬·凡·爱克曾为公爵查理的父亲创作了的一幅绘画，而洛耶特则将这三十年前画作中的圣乔治以及一名捐赠者的形象经过修改运用到了自己的雕塑中。到洛耶特进行创作时为止，雕塑一直被认为从属于绘画。雕塑在中世纪成为信仰艺术的主要载体，然而现在却居屈平面形象之下；有时甚至要从先前的画例中获取素材——如此处的圣骨匣。

写实主义与社会阶级

只有贵族才能够负担得起洛耶特所创作的此类作品。在整个15世纪，勃艮第家族及其贵族追随者依然坚持在物质上进行炫耀，招摇般地向人们展示其支付价值不菲、精雕细刻的金银物品、杯盘、王冠以及珠宝的能力，这已不足为奇。宫廷文献一再提到将这些物品作为礼物进行馈赠或是在遗嘱中被继承。宫廷生活的小型画像描绘了将其不断展示出来的场景。同样，挂毯作为当时最贵重的可移动艺术作品，也只特属于贵族（图31）。对于北欧新兴城市中上升的中产阶级，即那些富裕的官僚和商贾而言，所剩下的便只有饰板画了，在那上面描绘了现实生活中只有贵族才能负担得起的如山的财富以及众多美好的事物。

如今15世纪艺术的写实主义对于人们都具有吸引力——无论男女、贫富，也不分宗教与世俗。但我们无法确定究竟是否从一开始便是如此。当时的文献——委托书、信函以及遗嘱等等——并未显示出某一特殊群体或是某类人对写实主义形象有超出常人的喜好。总体而言，北部欧洲文学的来源始终未提到过有关艺术品位或是风格的问题。那么是否可以通过顾主购买的艺术品风格来一探究竟呢？也许这能够显示出某类人购买的某些艺术品要比其他人多呢？此处一个并不确定的小证据则是别有意趣。

图 31 图尔奈的帕斯奎尔·格里奈尔工坊

《亚历山大大帝的故事——军事勋绩及伟业》，约 1459 年。羊毛、丝、金银线，大约为 425cm×865cm。罗马多莉亚潘菲理宫藏。

该挂毯也许是为勃艮第宫廷所做。勃艮第宫廷对于亚历山大大帝——欧洲骑士竞相效仿的九位古代英雄之一——的功绩极为沉迷。该挂毯的设计者糅合了当时的服装和其他细节，并结合传说，力图迎合公爵的品位并且激发宫廷里人们的想像。在所描绘的壮举中，从左边开始分别是：围攻城镇——包括使用 15 世纪很有效的发射炮；亚历山大在金属笼子里升入天空（笼子由四只狮身鹫首的怪兽托举，而亚历山大则用棒子高举两块火腿肉激励着那些怪兽飞行）；在玻璃筒里的亚历山大沉入深水中，而拴玻璃筒的链子则连在他助手的船上；他与恶龙和毛茸茸的怪兽搏斗。

从 1425 年至 1475 年的这几十年里，饰板画风靡并大获成功，此间大约有二十位有名有姓的委托人作为这方面最早的代表人物将早期尼德兰饰板画保存了下来。在他们中间，贵族的数量要远多于中上阶层的数量，前者是后者的两倍。此外，多数贵族要求绘制肖像；贵族成员显然是要试图建立并维系宗谱的记录，即家谱。目前唯一已知的、有文献记载的、由勃艮第公爵菲利普（善良者）委托其宫廷画师之一扬·凡·爱克所作的饰板画是其未婚妻葡萄牙的伊莎贝拉肖像。除此以外，扬·凡·爱克在公爵所在领地内的工作似乎只是装饰城堡以及策划短暂的展示，比如公爵行进队伍的花车以及盛宴的食物设计。在中层以及中上层阶级的委托人中，一个特殊的群体脱颖而出：新产生的勃艮第宫廷官僚，即通常所说的官员。从 14 世纪晚些时候开始，成百的官员便协助公爵管理他们的土地。他们并

非产生于神职人员和世袭贵族，而是来自中产阶级。他们形成了一个新的社会群体，似乎凌驾于中产阶级之上，而在等级上则低于贵族阶级，但是由于公爵的奖赏，在经济地位上他们也许并非如此。他们可以而且也经常得到丰厚的回报，然而一旦他们触怒了公爵，其地位便会骤降。他们似乎已经引起了他们所超过的中产阶级的嫉妒以及他们当时密切交往着的贵族的怨恨。

在早期尼德兰饰板画那些留有姓名的委托人中，宫廷官员这一群体中的人员占了绝大多数。商贾以及银行家的地位与这些官员颇为相似，比如乔瓦尼·阿尔诺芬尼。他不但借钱给公爵，还为宫廷购买了昂贵的挂毯和织物，因此公爵允许他通过对经由格拉沃利讷港口进来的货物征税来敛财。这些暴富的人无疑对自身的成功颇为自豪，也急于向世人进行展示。而饰板画也有助于他们实现这一目

写实主义　51

图 32 罗伯特·康潘（认为是其作品）《炉围前的圣母子》，约作于 1425 年。饰板画，63.5cm×49.5cm，伦敦国家美术馆藏。

在该绘画早期的一幅复制品中，右侧远端的橱柜上有一只简陋的粥碗。比起现代的修复品而言，这更符合该作品的总体意图——而在为右侧四英寸的饰板修复时则添加了礼拜式的圣杯和碗橱。

的。这些个人通常还无法支付贵族们依然非常钟爱的奢华的挂毯、金匠的作品以及珍贵的手稿，但是他们可以在画板上表现出这样的财富与声望。也许他们并没有意识到，他们所炫耀的生活以及同样矫饰的、貌似写实主义的新形象具有相似之处，而且他们也并未对此感到愉悦。但是也只有在这一社会群体面前，这梦幻般的艺术才会具有如此能够打动人心的、个人化的特性。如同凡·爱克所构想的那样，阿尔诺芬尼的居所布满了迷人的陈设——安那托利亚的地毯，精致的镜子以及铜制的枝形吊灯和西班牙昂贵的橘子——这暗示他是一位商人，并且即将成为获得信任的朝臣。这些物体经由画家妙笔的描绘，为其委托人的形象平添了魅力，而这无疑正是他所渴望的。这一崭新的艺术令这些趣味相投的委托人们跻身于那些正试图挤入上流社会的新贵圈子当中，这毫不令人吃惊。

那么首先，我们要避免简单的区分，尤其是在对待像艺术写实主义和社会之间这样复杂的关系时。手稿中的写实主义意象可以而且也的确记录下了宫廷典礼，有意将那些表现上层社会生活的金银匠的作品、昂贵的挂毯和服装重新展现出来，并以此作为贵族津津乐道的私人历史记录。不同的群体会根据自身的感受需求来调整作品的规格、画中的自然风景和其表现写实主义意象的目的。然而，尽管贵族们开始并没有将饰板画（panel）作为讲述其复杂生活故事的工具——尤其是在 15 世纪前几十年饰板画发展壮大的时候，但中产阶级的委托人们却做到了这一点。

中产阶级写实主义的表现手段

中产阶级佛兰芒艺术的重要中心便是位于布鲁日与根特（位于今比利时）以南埃诺省的图尔奈（Tournai），那是一个繁荣的加工与贸易城市。从 1426 至 1450 年间，图尔奈孕育了罗伯特·康潘（Robert Campin，约 1375/80～1444 年），他是尼德兰绘画的伟大奠基人之一。康潘无疑是一位城市画家，他为中产和上层阶级居民、商贾以及富有的手工艺者作画。也许康潘或者是其一位亲密的合作者，于 15 世纪 20 年代绘制了一幅圣母子的画作，他们坐在壁炉前的地板上，而一副编制的炉围则遮挡着壁炉（图 32）。该绘画令人联想起中世纪有关另一幅作品的

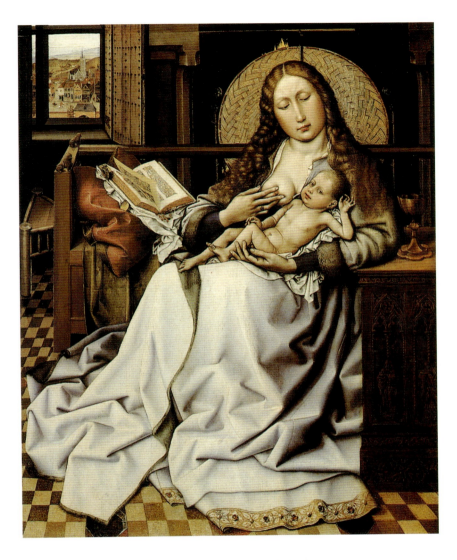

合同,那上面特地指明要包括那些在"中产阶级"家庭里能够看到的家具。

　　艺术家精心创作此类家居意象并将它们集中在一幅画作里,而这正是15世纪艺术先驱性的特点之一。艺术家(以及委托人们)所关心的是将神圣的人物放置在个人的世界里,以此可以分享或者至少令自身出现在基督生平

写实主义　53

事件的场景中。对于一些评论家而言，将圣母玛利亚描绘成一位佛兰芒家庭妇女未免过于大胆，从她所在的窗口望出去可以看到一个至少有点貌似图尔奈的城市。而这大胆的方式也令最初被称为"伪装的象征主义"手法成为了必然。根据这一理论，为了避免仅仅由于中产阶级城市居民出现在画中便令圣家族受到误解，介绍静物细节的时候要使人们对其有正确的理解，并需要为画作渲染一层明确的宗教氛围。因此，炉围在圣母头发分缝上方以一簇火焰收笔，以此来代替光环和圣灵降临节的火焰。人们认为应当以这种部分隐藏的象征主义来解释证明朴素的写实主义。的确，此处使用"隐藏"和"掩饰"是相对的，与一些中世纪艺术中一直使用的更为明显、非自然的象征主义特征相比，可以将其称为"隐藏"。

这些象征主义含义并非是该意象中最为生动、重要的特点。最初并且最能吸引观看者目光的便是《炉围前的圣母子》(Virgin and Child before a Firscreen) 中那一再强调的日常世界，在这样的物质世界中摆满了一个个经过熟练挑选的物体。该绘画的确暗指正统的宗教人生观，但是首先它将这一点与新兴的世俗问题与观念相结合。至少最初教会显然并未对其注意，因为这样的小型饰板画不适合在规模较大的礼拜堂、教堂以及大教堂等公众场所展出，尽管如此，这些新兴的世俗问题与观念因其自身的特点逐渐赢得了人们的青睐。而任何关于拥有或委托画像的情况均显示不出贵族对此的兴趣与爱好。几乎可以肯定地说此类意象对于正在上升的中产阶级有着特殊的社会吸引力，但是我们也没有必要为了理解这一点便假设一个戏剧性的阶级冲突。

从这一点看，该中产阶级宗教意象的特定创作者或原创者的身份便引起了人们特殊的兴趣。经过细致的风格分析，对于作为图尔奈绘画领军人物的康潘究竟是否为《炉围前的圣母子》以及其他类似作品的作者，人们不禁产生了深深的怀疑。该作品很有可能为康潘的一个合作者，他名气较小，地位也较低，并非给城中有权有势和富甲一方的人们工作，而且很不幸直到今天都默默无闻。因此，重大的艺术发展也许并非顶级大师的特权，尤其是当这些发展触及了有关社会以及经济立场的敏感话题时。与家居宗教意象时常并存的还有那些将象征图案经过巧妙改变

而成的日常新环境，而这两者均有可能是"小艺术大师"的创举。

《炉围前的圣母子》与布锡考特大师十五年前画作中所展现的写实主义表现手段有着某种有趣的联系。在布锡考特的小型画作中，人物形象中的写实主义要素之多似乎足以将社会阶层区分开来：矮小粗壮的农民与他们在现实生活中的形象别无二致，而神圣的人物以及他们周遭的环境则通过拉长以及贵族化而显得优雅迷人。《炉围前的圣母子》的作者则做得更明显。当时为布锡考特元帅所创作的奢华祈祷书的生产由宫廷及教会阶层所掌控，而《炉围前的圣母子》作者的工作则在此之外，因而他可以充分以其顾主们的生活为基础，为其想像一个现实的角色。社会阶层的分化通过更多微妙的方式体现了出来，即它已经深深植根于形象之中了。至少我们可以得出这一结论：艺术家们通过其写实主义的表现手段来探索道路时要时常听命于社会意义。15世纪的写实主义为其社会背景作出了注释，而它甚至也许就正好来源于其所处的这一社会背景。

波尔蒂纳里三联画

也许我们可以用一幅尤为引人入胜、极为复杂的尼德兰早期绘画来概括北欧艺术中写实主义的特性和作用。在1483年的5月份，一幅由布鲁日美第奇银行领导人托马索·波尔蒂纳里（Tommaso Portinari）所支付的大型三联画被交了佛罗伦萨圣玛丽亚纽瓦医院内的圣埃其迪奥教堂（图33~图35）。它由根特的雨果·范·德·胡斯（Hugo wan der Goes，约1440~1482年）于约八年前所绘。该三联画是当时极具写实主义风格和心理震撼力的作品之一。从外部的灰色模拟浮雕一直到内部中心精描细画的静物花朵，该绘画囊括了现实生活中所能看到的饱含个人、艺术、社会以及心理的各种情感——而宗教的狂热自不必言说。

在工作日，迎接观看者的通常只是该三联画的外部（图33）。到该作品完成的时候，在圣坛画的外部以灰色模拟浮雕画法绘制雕塑形象是尼德兰的一个传统。雕塑是为祈祷所创作的艺术的主要载体，即便在15世纪以及16世纪初德国的一些地区，雕塑依然占据着折叠圣坛装饰

图33 雨果·范·德·胡斯

《波尔蒂纳里三联画》，外部，约1475～1476年。闭合时每扇饰板尺寸为253cm×141cm。佛罗伦萨乌飞齐美术馆藏。

的显著位置。如同15世纪众多其他北欧艺术家一样，雨果·范·德·胡斯将雕塑置于外部——这是圣坛画的日常模样；而其内部则特为周日或特殊圣日的瞻仰所留，它悄然转化成为一个色彩斑斓的作品，同时也展现出了精妙绝伦、无可挑剔的油彩釉绘画技巧。

雨果·范·德·胡斯可以在绘画的同时绘制雕塑——或者至少模仿雕塑创造出类似的错觉。他的写实主义才能也令其在经济上受益颇多：顾主们若想委托创造大型的作品，只需联系一位工匠即可，而雨果·范·德·胡斯可以由自己和其助手在室内来完成所有作品。他的能力也令其自身享受到了特权，使其作为画家所采用的介质的价位提升至与雕塑家的作品价位相同。克劳斯·斯吕特（Claus Sluter）的例子表明，雕塑家可以而且也经常为其作品涂上绚烂的色彩，令其显示出强烈的梦幻及戏剧色彩。雨果·范·德·胡斯希望能够更小心地控制其绘制的雕塑。他强调的是现实的各个层面要贯穿整个作品，从而展现

辉煌的绘画精髓，抑或说是神圣的视像。15世纪北欧圣坛画中运用灰色模拟浮雕画法的另一解释与大斋戒的习俗有关。在某些教堂，无论是在过去还是现在，在复活节前46天的哀悼期间要以灰色或白色斋戒布来覆盖圣像。无论该艺术惯例是否从某种程度反映出了这一习俗，它依然为艺术中的写实主义以及可能的象征主义作出了有趣的解释。

从某种程度来看，雨果·范·德·胡斯以灰色模拟浮雕画法绘制的《圣母领报》一幕具有当时的特色：《圣母领报》是三联画外部极为常见的一个主题，原因在于它宣布了基督的道成肉身，而在三联画内部也进一步描绘了其生平。但是在雨果·范·德·胡斯的作品中，首先映入人们眼帘的被认为是圣母玛利亚和天使加百列的雕像，但实际上并非仅仅如此。比如，他们并没有多边形的基座，而在实际雕塑作品中则通常会出现。事实上，他们也许只是现实中的人们，只不过被骤然冻结成为了石头的形状而已。绝不能对该作品中的写实主义进行简单地分析与归类。因为我们很难精确地定义其写实主义处于何种水平。

雨果·范·德·胡斯作品之所以具有不确定性还有其个人的原因：在绘制该三联画前的几年，他来到布鲁塞尔以凡人修士的身份住进了一所修道院。其中一位修道士后来回忆到，该艺术家的神智以及情绪的状态每况愈下，他精神崩溃，试图自杀，最后英年早逝。尽管我们不能因为雨果·范·德·胡斯以这一作品来说明其饱受折磨的心理便轻易地否定他的艺术魅力，但其艺术及个人的自我意识在此展现无余。

当我们展开三联画的侧翼时，呈现在我们面前的是一幅宗教故事以及虔诚沉思的全景画面（图34）。内翼的小型背景装饰图案包括写实风景，至少就北欧而言，那荒芜灰暗的景色属于尼德兰的冬天。三联画内部画面包括艺术家写实主义表现手段中明显偏离常理的场景：托马索·波尔蒂纳里及其子跪在左侧，其妻和他们的女儿则跪在右侧；在他们的身后赫然耸现的是他们的保护神。似乎猛然间，雨果·范·德·胡斯在其艺术中又一次引入了以等级来确定的比例，这一手法在该世纪早期还曾使用，但是自那以后便鲜有出现：圣人的大小几乎是人类的两倍。因此，如同15世纪多数北欧艺术家一样，雨果·范·德·胡斯

的写实主义具有某种连续性的假象；若考虑到戏剧效果的需求，那看上去为人们所接受的纯粹的写实主义传统则会自动地被打破。

　　但是，雨果·范·德·胡斯工作的初衷并非要创作出成熟的写实主义轮廓或是形象。他和同时代的艺术家所追求的并非是柏拉图形式的、极度精确和完美的错觉主义，也并非是要在适时的时候等着受到损毁或是侵害。这是一种现代的、20世纪的观点。正是以下这一需求酝酿出了这一观点：我们力图摆脱我们所认为当时所处时代的桎梏，而造成这一桎梏的正是人们长期固守的学术派写实主义传统。雨果·范·德·胡斯所面临的并非是这种情况。正如雅克·科尔府邸的设计图并非有意要打破有关顺序与比例的经典常规，而是遵从其自身的内在联系，在扩大某些要素的同时，为了追求迷人的视觉感受而将其他要素缩小，而这也正是雨果·范·德·胡斯所采取的方式。部

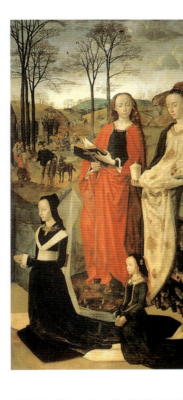

图34 雨果·范·德·胡斯

《波尔蒂纳里三联画》,内部,约1475～1476年。中央饰板253cm×304cm,侧翼每扇饰板253cm×141cm。佛罗伦萨乌飞齐美术馆藏。

在中央身着最华丽服饰的天使的法衣边缘以珍珠绣着"SANCTVS SANCTVS SANCTVS"(神圣,神圣,神圣)几个字。这些字无疑意味着弥撒核心典礼第一个祈祷者所说的开头话语,而典礼正是举行圣体礼的地点:在雨果·范·德·胡斯的作品中,基督的躯体从他降临到这个世界的那一时刻起便被神圣化。

分与部分相互叠加,被放大或缩小的人物或是被放低或是被悬于空中,其目的是要营造出逼真可信而又极度理想化的效果。

《波尔蒂纳里三联画》的中央画板似乎反映出了当时的(宗教)戏剧性场景。场景中倾斜的地板使得在空间上依次后退的画中参与者互不阻碍,但又被巧妙地安排在画板上。天使身着各式祭祀服,而这与中世纪神秘剧里的装束相同。整个场景发生在一个棚屋般半掩的建筑物下,而这一建筑又附着于一个石制建筑上;此类将临时建筑与另一较为长久的建筑相连的方式也同样反映出了戏剧效果般的仪式。当然牧羊人显得尤为突出。事实上,整个牧羊人场景的保留突出了人类对基督出生的各种反应,并且体现在如此卑微的观看者身上。对于雨果·范·德·胡斯而言,牧羊人之所以具有写实性便在于他们的行为反映出了其社会地位:他们只是张着嘴,双掌笨拙地合十,紧绷

写实主义　59

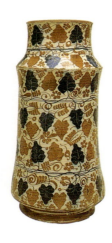

图 35 阿尔巴雷洛罐，西班牙，约 1435～1440 年。陶器，锡釉，有光泽，高 32.1 厘米。纽约美洲西班牙协会藏。

在 15 世纪中晚期，北欧的人们一直在使用该种西班牙药罐。雨果·范·德·胡斯在《波尔蒂纳里三联画》的前景中绘制了与之相同的一个（图 36）。因而该药罐完美地体现出了北方艺术家闻名遐迩的精确、细致的写实主义。这一写实主义有时也可被认为具有象征的目的，因为雨果·范·德·胡斯无疑试图让观看者认出罐子上那模式化的葡萄串和叶子，因为这令人们想起基督的牺牲（鲜血），而这一信息在《波尔蒂纳里三联画》的其他静物中得到了再一次的强调。

的肌肉清晰可见。他们打破了由其他参与者和观看者所体现出的高贵以及仪式般的规范。艺术家的写实主义使得他们可以针对人类丰富的各类情感以及外在反映进行深思熟虑——那并非仅仅是一种理想，而是现实的多面性。

空间贯穿了该复杂三联画的整个内部，并不时呈现出各种画面；醉人的远景以及装饰小图案不时映入人们的眼帘。也许最引人注目的莫过于公牛头顶上方牛圈深陷处的画面了。在这里隐约可见一个状如发光野兽般的魔鬼。它的血盆大口中满是利牙，正向前景探出一只魔爪；三联画外部鸽子的利爪似乎正在变大，无疑正在进行威胁。魔鬼在基督出生的那一刻便潜伏着，预示其为保护人类免遭恶魔或罪恶侵袭而做出的献身是必然的。写实的细节——恶魔、光秃秃地板上基督那幼小的躯体、天使们的祭祀服——这些从实际或是象征方面上均预示了献身的场景，而这又最终转化成为了教堂的圣餐仪式。写实主义并非仅仅是出于礼拜仪式中或典礼中的象征主义才被采用的——前者是后者的化身。

该作品中最为明显的莫过于前景中的静物了（图 36）。该画作原先被置放于佛罗伦萨一所小医院教堂里高坛的上方，而圣坛区则比教堂里其他的区域要高出几步。因此，对于观看该作品的大多数观看者而言，前景中的景物恰好与眼睛处于同一水平线上；可以说它形成了画作最吸引人目光的焦点，令观看者的视线无处可逃地汇聚到这一极具戏剧效果的一幕中来。透视法的运用在此处令人叫绝。静物似乎真实存在于它所处的空间里。插有花朵的水罐与玻璃瓶在地板上投下阴影的方式暗示着，它们所处的表面几乎是圣坛桌的延伸——而圣坛桌恰好位于画作的前下方。而就在越过静物的远处，在谷束的附近、后面或是下方，地板的表面弯曲了起来，在向圣婴、圣母以及后面和上方天使后倾的同时又急剧向上倾斜。如果此处雨果如多米尼克·维内加诺一样通篇采用了单点透视法的话，那么他便将肉体以及随之相伴的心理上的不确定性从画作中抹去了。

在寒冷的冬日场景的中央，这一静物最完美地诠释了画家的写实主义才能：他可以惟妙惟肖地描绘出他所选择的植物种类，其能力超越他所处时代的植物学家。从另一个层面来说，每一簇花，它的数量、色彩和种类均可以被

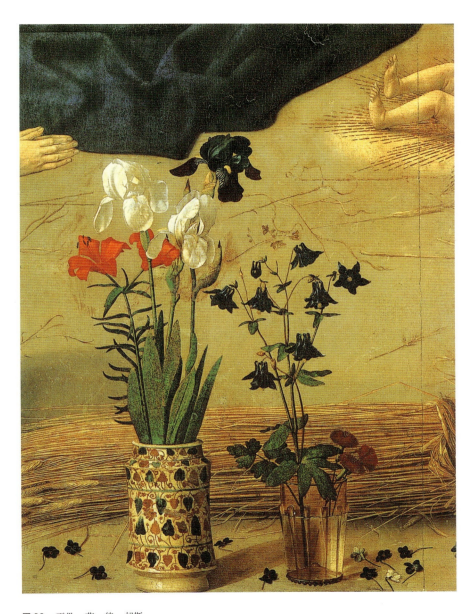

图 36 雨果·范·德·胡斯
《波尔蒂纳里三联画》,约 1475～1476 年。前景静物细部。
佛罗伦萨乌飞齐美术馆藏。

视作是对基督降生、生平以及死亡所具有的宗教意义的注释：紫罗兰表示谦卑，百合与鸢尾属植物寓意耶稣的受难和死亡，耧斗菜则代表圣灵，三支红色康乃馨（叫作钉子花）代表十字架上的钉子。也许这里有多种类似的联系和含义，而它们应当最终包含西班牙陶罐上模式化的葡萄图案（葡萄酒＝血）以及谷束（面包＝基督的肉体）。从雨果·范·德·胡斯的其他作品来看，他显然对花草及各类植物情有独钟。它们体现了一个纷乱动荡的世界所饱受的苦难以及对它所进行的治愈——也许是对艺术家自身的治愈。那么当然，许多复杂的条件决定了雨果·范·德·胡斯艺术写实主义中此类的联系与含义。在整个15世纪北部欧洲绘画中，社会、艺术、心理以及宗教动机均起到了作用。

16世纪的发展

第一章的重点放在15世纪视觉写实主义的发展上。这样做的原因有几个。首先，弄清楚以下几点是极为重要的，即新艺术的标准是如何从一开始便得以明确的，14世纪对15世纪前瞻的态度如何，以及这些前瞻如何从一开始便在很大程度上不断体现于15世纪的作品当中的。其次，许多——如果不是全部——有关15世纪的看法同样也适用于16世纪。一个富有戏剧性的艺术新视像在15世纪后期并不像这一世纪早期那样明显。例如，空间依然通常被分割成不完整的、附加的以及如拼图般的样式，并通过对其进行进一步的塑造来形成对作品更为广泛的影响（心理、社会、经济、宗教等等）。在写实主义中，细节毕现、个性分明、表现力丰富，既因袭传统又经过巧妙地处理。16世纪与15世纪的情况相同，即占绝对优势且具有统一性的意大利风格的写实主义理念在北方却鲜有影响。

北方写实主义的几个突出特点的确在16世纪浮现了出来。其中最具深远意义的有三点：就形象的精确性而言，对于非正式以及偶然性事物有一种新的喜好；在形象的平面模式以及立体错觉之间有一种新的诙谐有趣的联系；此外在意象种类上产生了新的写实主义流派或类型——肖像、风景以及静物。

15世纪所绘制的都市风貌背景也许看上去很准确地

以现实生活为蓝本，其所有细节也许通常真实可信，但是只有一小部分模式化的事物是从已知的精确原型复制而来。在 16 世纪，某类事物所具有的象征力量逐步消失殆尽，而所记录下来的则是外观上非正式的、日常的事物，并且在这些事物上并未被赋予重要的含义。例如阿尔布雷希特·丢勒以生活为蓝本的风景便属于此类情况，而这一风景则作为宗教形象背景的原型赫然矗立在画面中。

15 世纪的《波尔蒂纳里三联画》很轻松地便令形象产生了透视效果，而且为了达到表现力丰富的效果将画中形象或倾斜或变形，但是这并非是人们凝视该作品时首先所想到的。那巧妙的处理是透过形象本身逐渐地显露出来的。与之相比，在汉斯·巴尔东于 1544 年创作的木版画《被施以魔法的马夫》中，那夸张的透视效果极富戏剧性，甚至显得有些不自然，是从外部施加了影响。在 16 世纪，反传统以及人工雕琢的风格以一种新的方式占据了主导地位。

我们也许可以从专业化的产生——艺术家们擅长创作某一特殊类型的绘画——中看到 16 世纪写实主义者艺术表现手段的新发展。因此他们首次被若阿基姆·帕蒂尼尔（Joachim Patinir，约 1480～1524 年）称为"出色的风景画家"。他们为了充分在风景画或是肖像画专业上继续发展自身的才华自愿地——也许有时非自愿地——放弃了宗教绘画。诸如伟大的肖像画家汉斯·霍尔拜因（Hans Holbein，1497/8～1543 年）这样的一些艺术家在其宗教作品中便饱受新教改革负面影响的折磨。随着世俗意象的浮现，在肖像绘画、风景画以及静物画这些多种多样的领域中，在这些绘画所体现的写实主义观察新意识以及有关当时社会、经济以及宗教的事物之间产生了一种极为重要的相互作用。如同 15 世纪的情况一样，艺术写实主义既对当时的北欧文化极为敏感，又对其产生了重大的影响。

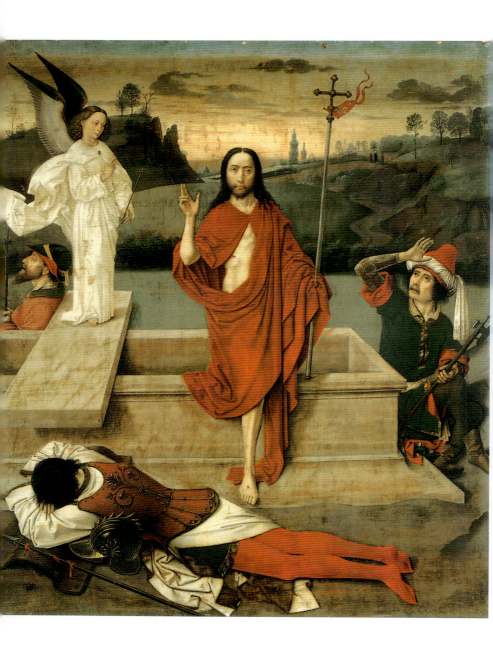

第二章

实际生产和原创地

图37 迪尔里克·包茨《耶稣复活》,约1455年。亚麻布上彩胶画,89.6cm×74.3cm。帕萨迪纳的诺顿·西蒙基金会藏。

该画布所展现的是描绘基督生平及受难场景(中央画板也许为《基督被钉在十字架上》)的一幅三联画一翼的一半。包茨在《耶稣复活》中所营造的最引人入胜的效果之一便是背景中升起的太阳,它轻柔地照耀着这个城市,这片土地,以及这片飘着朵朵云彩的天空。升起的朝阳无疑还是在强调这一观念,即前景中站立的救世主带来了崭新的一天。

传统与个体之间妙趣横生的相互影响赋予了北方写实主义以视觉上的魅力,而只有通过对该艺术所产生的物质条件及其目的进行探究我们才能进一步明白这一相互影响。它具有形式上的特性,源自艺术家工坊的合作条件:其基本要素是规则与控制,而非个人的灵感和天赋。从另一方面来看,作品的制作细致精巧,并且多数为特殊场合和目的所创作,因而这些作品在不同程度上满足了每项委托根据地点所进行的特殊考虑。是灵活性的想法得以将这些明显不同的特性统一于意象之中。这些艺术家并不能随意进行纯艺术的探索,而是要服从于外在的需求。这是一种具有功能主义的个人艺术。

在15和16世纪的北欧,艺术既是一项手艺又是一种职业。无论是从内部还是从外部来看,艺术都是经过高度规范和严密组织的。当艺术家们忙于那些耗神费力的工作时,他们无法涉足其自身的艺术领域。画家们的确还绘制了很多作品——并不仅仅局限于高质量的饰板画,还有雕塑、装饰作品以及暂时性的展示。绘画大师生活优越,有时甚至由于其所从事的职业而非常富有。这一部分在于他们组织有序且多才多艺,另一部分则在于他们对于任何竞争均进行小心的控制。这一时期北欧幸存下来的主要此类绘画——事实上也是幸存的主要艺术——便是木板上的绘画了。某种程度上而言这无疑是由当时的气候因素造成的:在潮湿阴暗的气候里,木板相对而言历时长久且富有弹性,而壁画则较为脆弱,更易受天气变化的影响。饰板画易于携带且价格相对而言并非很昂贵,对于正在壮大的中产阶级顾客而言更具有吸引力。然而壁画也许依然很重要,尤

其在 15 世纪的教会和贵族背景下。不幸的是，在宗教改革中通常以白色涂料覆盖的方式将数目众多的宗教壁画抹拭干净，而与此同时，为贵族生产的作品如同那些被毁灭或刷新的城堡一般消失了。

行会的力量

在 15 世纪初，如果一位潜在的顾主想要一件艺术作品，他或她通常会去艺术家的作坊或商店。能拥有自己的作坊并生产可供销售作品的艺术家的数量是由他们所居住城市的艺术家行会进行严格控制的。人们为了练习手艺并销售作品就必须加入行会。而若要成为行会中的大师，一位艺术家则必须支付为数可观的费用（至少相当于几个月的收入），而在此之前他要完成一定时期的培训，有的时候要通过完成一幅试验性的艺术作品，即一幅"杰作"，来证明他已经成为一名极为熟练的工匠了。来自城市的艺术家与他们所申请加入的行会里的艺术家们不同，他们要支付更高昂的费用；而艺术家的儿子则有优惠的最低收费。这些制约维持了当地稳固的艺术传统以及作品生产的相对一致。当地的艺术家可以借此保护自身利益不会因其他城市从业者的突然涌入而受到损害。

艺术家可以而且也的确在城镇范围内控制竞争。饰板画家是当时最富有、最有权势的画家，而且他们试图保持他们的地位。他们进一步规定，允许其自身在画布以及亚麻布上绘画，但是却禁止相反的情况；他们禁止油画家扩展其领域而涉及饰板画。材料的费用以及完成的时间使得饰板画成为了最为昂贵的平面画作。亚麻布是一种较为便宜的材料，而且绘画时只需要涂抹很薄的一层蛋彩颜料，这使得成品的价格仅仅是饰板画价格的二十分之一到三十分之一。的确有些艺术家，尤其是诸如迪尔里克·包茨（Dirc Bouts，约 1410/20～1475 年）这样著名的饰板画家可以在画布上营造出出色的效果：该介质上的淡彩令包茨日出风景的氛围显得极为微妙（图 37）。然而就总体而言，帆布画依然是一种非常普遍、炫耀之意较少的艺术形式，尤其用于暂时性的展示——如旗帜，或者为队列和凯旋入场所做的装饰设计（图 38）。

直到17世纪,当一种更强调色彩和厚重质地的风格逐渐为人们所喜爱时,人们才又选择了画布。

尽管数量巨大的油画作品无疑原先创作于15世纪,但能流传下来的却并不多,而即便是那些幸存下来的,可以想见其状况并不佳。通常人们认为油画的地位比同时代的饰板画要低,这部分归因于创作这些油画时竞争激烈的行会状况。饰板画家试图限制油画画家的地位,以此来保持其优越的地位和特权。有一点非常有意思,有确凿史料记载的北部欧洲文艺复兴中首位女性艺术家的作品是创作于画布之上的(图38)。 这一事实再次说明,在当时油画以及女画家所处的地位通常都较低。

委托与合同

在约1450年以前,绝大多数饰板画需要特别定制;在艺术家的作坊里也许销售少量标准的样品,但是他们作品的费用本身便说明了顾主的一些特殊要求。这一点从合同中便可得知,合同具有法律效力,由双方签署而且有时还有证人在场。合同的目的在于保证价值:顾主们关心是否采用高品质的材料以及大师本身是否参与绘画的创作。

图38 阿格尼丝·范·登·博斯切

《根特城市旗》,1481～1482年。帆布,277cm×104cm。根特拜洛克博物馆藏。

帆布上绘制着根特城的少女,她站在缀有花朵的草丛上,将手放在城市之狮的身上。字母G代表根特,被绘在狮子那巨大而夸张的尾部后面。艺术家阿格尼丝·范·登·博斯切的父兄也是根特画家,她接到了城市里无数的委托,事实上比她哥哥还要多。她主要绘制旗帜;没有证据证明她还绘制了圣坛画和其他宗教作品。

图39 恩格朗·夏龙通

《圣母加冕》，1453年。饰板画，183cm×220cm。阿维尼翁新城卢森堡圣皮埃尔博物馆藏。

委托人加尔都西会牧师让·德·蒙塔格纳克与另一位男子跪在画作极靠右下角的位置上。

顾主们还希望确定完成的日期以及最终的价格（以及付款的时间表），并且对于画作的内容有发言权。对于私人所委托的画作，通常有关主题的此类契约都泛泛而谈，只是简单写明故事或主题的名称——基督降生、东方三博士朝圣或是基督受难。在绘画创作进行当中，对于顾主有特殊宗教意义的形象细节也许以一种非正式的方式，即通过对话将其确定下来。另一种情况是，在涉及有关宗教象征主义其及含义的领域中，也许只有少量的私人介入。显而易见，顾主们关注特殊的社会意义及背景，但是就公认的主题以及具有标准象征意义的细节而言，他们也许同样重视宗教题材以及人们对待这些题材的惯例，也许顾主们是想效仿那些他们曾经见到过的、并非常欣赏的绘画。例如《波尔蒂纳里三联画》中的花朵：尽管极少能同时见到如此丰富的花朵，但在整个15世纪以及16世纪初叶，在北部欧洲的圣母领报、基督降生以及三博士朝圣等题材中所反复出现的各类典型花朵（百合、鸢

尾属植物和玫瑰）无疑表达出了一种标准的寓意或象征主义。

几张幸存的合同说明，在由教会或城市当局所出资的大型公共委托中，主题甚至是特殊细节便非常重要了。一位牧师于1453年从恩格朗·夏龙通[Enguerrand Charonton，或卡尔东(Quarton)，主要创作时期为1447～1461]那里定制了一幅描绘《圣母加冕》的饰板画，该画家生于拉昂但却在法国南部工作。该画作是为阿维尼翁新城天主教加尔都西会隐修院所创作的，并一直保存至今（图39）。幸存下来的有关该作品的合同共包括二十六个小段落，规定了其中所表现的内容；例如它包括这样的陈述：在圣母加冕中，"在父亲[上帝]与其子之间不应有任何区别"。这一不同寻常的详述与当时有关圣三一原始状态那深奥的推测相对应；显而易见，画家需要理论上的顾问以便令其对这一情况有所意识。

从另一方面而言，该合同反复提到了"根据恩格朗大师的看法"这一用语，此外最终作品中将协议中的某些特征做了一些改动，这大概也是出于画家的"看法"。而且显然也是由于画家的看法，在画作下方的风景（在基督受难的左侧，正好位于将人们从炼狱中拯救出来的天使的上方，图40）中以写实主义的方式展现了当地著名景色圣维多克山；至少，在协议中并未提及这一点。尽管这些合同显示出当权者执意要将艺术品的创作按照他们的意图来进行控制，艺术家还是被允许进行一些掌控，这一点可以从夏龙通将其作品与孕育它的法国南部乡村联系在一起便可看出。

图40 恩格朗·夏龙通《圣母加冕》，1453年。描绘圣维多克山风景的细部。阿维尼翁新城卢森堡圣皮埃尔博物馆藏。

实际生产和原创地

露天市场

直至 15 世纪末,为市场而投机创作的艺术作品逐渐增多了。艺术家们的作坊显然堆满了各式各样不同尺寸以及各类主题的肖像,以便供数量激增的中产阶级顾主在逛街时进行挑选。因此为了能够在经济上得以生存,作坊便越来越如同商业投资了。集市(有出租摊位的露天集市)也是艺术流通与交易的一个愈加显著的特色。刚开始时只是在特定季节举办短期的集市;逐渐地时间开始延长,而且摊位也更为固定。经由阿尔卑斯山两侧的商人及收藏家之手,这些集市成为了将北方作品出口到南方的主要场地。布鲁日及安特卫普的集市被称为"pands",其吸引人的特点就在于,在那里所记录的租赁摊位的人中,并没有诸如杰拉德·戴维(Gerard David,约 1460~1523 年)这样杰出且多有记载的画家。显而易见,在涉及油画作品时,此处便存在一种分类差别。比如,人们无疑对戴维的作品青睐有加,需求也很多,因此他无需走上街头叫卖自己的商品。而其他画家则越来越多地采取这种方式,而新产生的市场也满足了他们的需求。

为了满足这日益壮大的市场,尼德兰木雕圣坛作品创作应运而生,而有关这一信息我们还有很多。为露天市场而投机制作的质量各异的作品被广泛出口到北欧、德国以及斯堪的纳维亚,同样在本国也能找到现成的顾主。由不同工匠预先制作的场景或人物的方式也被采用,这样便减少了成本,从而使得成品的价格为更多潜在客户所能接受。有的时候这样会令作品显得很拙劣(图 41);而其他的则依然优美雅致、完美无瑕,宛如通过合同委托由个人创作出来的一般。灵活性以及合作是至关重要的。为露天市场所雕刻的圣坛作品可以顺应单个顾主的需求;最为重要的一点在于,与特别委托创作的作品相比,这些作品成为更经济地使用劳动力的代表。因此它们也能够获取当时对此类艺术需求的很大份额。

饰板画的生产

由于对于我们而言,饰板画似乎是当时最具革新和创造性的艺术媒介,那么我们将以其实际的生产过程作

为典型的例子;而在多彩雕塑中也采用了较为类似的过程。艺术家首先要做的便是获得一块或多块木板,通常是质地坚硬的木头,比如橡木。由于不同地点依照传统偏爱不同的木头,我们如今可以依照木板的种类来确定其产地。木板的准备过程要非常小心,有的时候出产该木板的城市要在上面盖上图章或封印,旨在证明工匠们的手艺水平。

与师傅们在作坊里一起工作的还有一些负责诸如准备画板以及研磨颜料的人。这些人里面包括数目有限的学徒,通常只有一两个,他们在支付了行会费用后便可以在师傅们的作坊里接受两至四年的训练(有的时候时间更长);而后他们便成为了满师学徒工,但依然留在画室里以便增长经验、锻炼能力。此外根据艺术家当时

图41 15世纪晚期安特卫普作坊佚名工匠《基督受难及婴儿基督圣坛装饰》。彩饰,290cm×229cm。卢维思市立博物馆藏。

《婴儿基督》(圣母领报、圣母往见、基督降生、东方三博士朝圣、在教堂中展示基督以及割礼)中的场景横贯该作品的底部。在它们之上是搬运十字架、基督受难和哀悼基督。基督受难中的一些人物不合比例,这暗示着它们是预制的,且该圣坛作品是批量生产的。

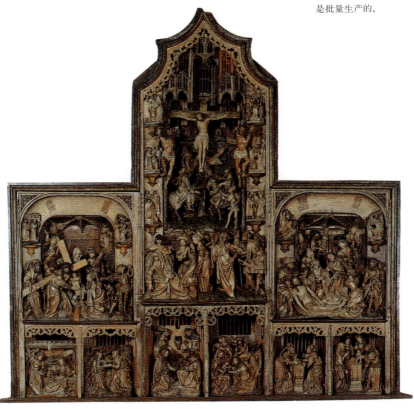

图42 德国佚名艺术家有56幅草图的样本书,绘于小型木版上,15世纪早期。草图尺寸为9.5cm×9cm。维也纳艺术史博物馆藏。

该图样书中的一些头部草图初衷显然是为与其他图案相结合从而组成诸如《基督受难》之类新形象的;几乎所有图样均可满足几种需求。

的需求,他可以雇佣不同的助手来协助他完成更多琐碎的任务或是临时性的、较大型的委托。一位师傅也许还会与其他师傅签订分包合同,因此这些师傅应当依照第一位师傅的风格和思路来绘画。合作在这里又成为了规定。

在北欧艺术家工作室里有三种预备性的绘画:构图及主题研究、头部与手部草图以及其他艺术家作品资料。在北欧很少能看到第一类中较复杂或完整的构图速写。事实上,15世纪幸存下来的最常见类型的草图是样本书专著,由其组成了头部、手部、动植物等的百科全书(图42)。这些书中的形象通常看上去犹如以自然为蓝本所绘制,当它们被抽象化收录进图样书中的时候,它们看起来似乎如同某种装饰性的、理想化的图案:它们已经成为独立的、令人赏心悦目的样本,人们可以根据其意愿将其运用到诸如基督诞生以及基督受难等各类标准的宗教场景中去。

有些样本书,比如现存于维也纳的15世纪早期的样

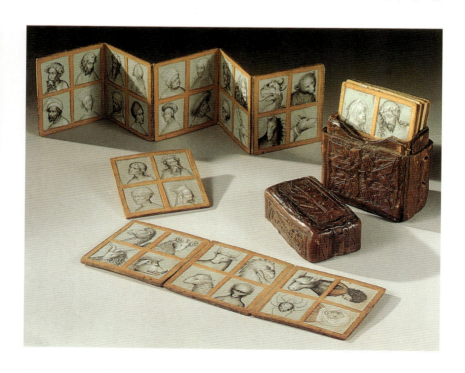

本，相当明显地是在写实主义的基础上有添加的成分。书中由一个个基本要素组成，人们可以对其或增或减，从而组成任何特殊的整体。诸如迪尔里克·包茨一幅银尖笔画《男子画像》(Portrait of a Man，图43)显然展示了另一种截然不同的、来源于生活的研究，但是事实上，此类绘画在其来源及功用上与其首次出现时并无不同。包茨并非只是简单地按照人物的实际原样本能来进行绘制，而也许在创造自己理想化的模特，他可以将这个模特作为样本用于其他不同的肖像中去。与他同时代的人在绘制模特时采用了完全相同的躯体及头部的基本设计。

若将此视作"样本书心态"是很吸引人的，即便它不像维也纳样本书表现得那么严格或明显，这一点与当时对待写实形象的态度大体上是一致的。14世纪末汉堡一位杰出的艺术家迈斯特·伯特伦(Meister Bertram，1340~1414/5年)的画作完美地诠释了这一《样本书心态》。在《创造动物》(Creation of the Animals)这一幕中，他在金色的背景上将鱼、家禽以及哺乳动物一一排列在造物主上帝两侧，从而极为清晰地展示了他的样本书资源(图44)。随后的15世纪，艺术家们擅长采用并置的方法，并不时将现实的片段与他们所创造的形象融合到一起，在这些方面他们运用得愈加巧妙。初见扬·凡·爱克的《阿尔诺芬尼夫妇像》时并非觉得如迈斯特·伯特伦的作品那样解构清晰，但是事实上它却是将一系列静物细节经过了精心的安排，作者执着地以拼图般的方式处理形象，而这一点与迈斯特·伯特伦则是相同的。在1519~1520年所发生的下面这一事件中也可看

图43 迪尔里克·包茨（认为是其作品）

《男子肖像》，约1460年。银尖笔画，14cm×10.7cm。马萨诸塞州北安普敦史密斯学院艺术博物馆藏。

银尖笔画是一种谨慎、精巧的技术。它绘于有涂层的纸上且不能被擦掉。由于这一原因，在该完成的草图中可以看到各种小"错误"（例如人物右侧的肩膀）。罗杰·范·德·韦登所绘的圣路加在为圣母子画像时采用的就是这一技法（图1）。

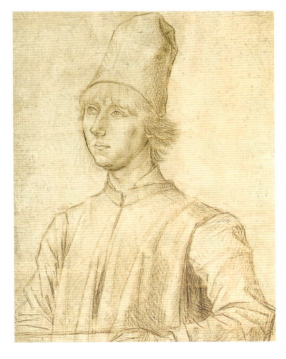

图44 迈斯特·伯特伦《创造动物》（选自《格拉博圣坛画》），约1378～1383年。饰板画，86cm×54.9cm。汉堡艺术馆藏。

该饰板画选自为汉堡圣彼得教堂所做大型三联画中的一个场景。有两套侧翼盖住了中央的雕刻圣坛，上面有两层共二十四个场景。场景包括从创世纪到《基督降生》。圣坛画打开后共二十四英尺长六英尺宽（730cm×180cm）。迈斯特·伯特伦在汉堡主管一个大的作坊，并且无疑是当时北方德国画家中的领军人物。

出，这一方法一直到16世纪还被沿用。

由于另一位画家安布罗修斯·本森（Ambrosius Benson，主要创作时期为1519～1550年）欠其债务，杰拉德·戴维扣留了本森的几盒图样，其中包括一些头部特写以及裸体人像，而这些是本森绘制的或是以付费的方式从其他艺术家那里借来的；随后本森将戴维告上了法庭。戴维同意将图样归还本森，但条件是本森愿意在一定时期在他的画室帮忙。这些人如此重视图样也强调了新形象——构图、面庞、手、肢体以及织物——的产生是如何

依赖旧样本或是源自旧样本的。此时的艺术家们每次在开始新画作的时候不再直接去临摹自然；他们参考自己保所存样本书中的图案或是形象。对这一类实物习作的认识充实了对作品写实主义的理解，并且证实了一幅绘画的创造是一种谨慎、细致且协调合作的职业化运作，它由顾主（也应当由这些人检查画家的图案）、画家以及他们的助手共同参与完成。在这样一种安置中，个人的自主性与灵感再一次地被减少到最小。饰板画具体生产中接下来的环节再次强调了这一点。

画板的表面被小心翼翼地涂上一层白色石膏底色，这样画家便可以在极为光滑、光可鉴人的表面上作画了。他在这一表面上而非另一张纸上勾勒出精细的草图，也称底稿（图46）。在北欧，这种底稿似乎已取代了细致的纸上构图草图。但是这并非意味着画家在从草图到终稿过程中频繁地调整并更改其想法；事实上，从总体来看底稿与完稿极为相似。即便画家在绘制初稿的时候，他对于其顾主最终需要何种画作已经一清二楚了。在运用

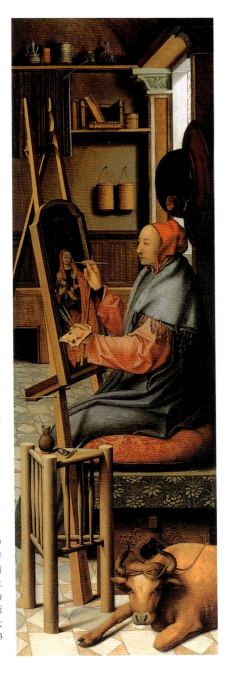

图45 昆廷·马西斯（其模仿者？）

《圣路加为圣母子画像》，约1530年。饰板画，113.7cm×34.9cm。伦敦国家美术馆藏。

该饰板画显示出由罗杰·范·德·韦登（图1）所代表的早期传统很好地延续到了16世纪。创作该饰板画的艺术家为这一场景增加了一些意趣横生的静物细节。尤为重要的是圣路加头顶上墙上那面凸镜。在北部欧洲艺术中，这样的镜子成为了艺术家真正的贡献。（在当时的北欧并没有平面镜。）这些鼓出的镜子有助于艺术家懂得如何将大的空间浓缩到典型的小型北方饰板画上来（见图3和图4）。

实际生产和原创地

图46 扬·凡·爱克《阿尔诺芬尼夫妇像》的红外线反射图，1434年，细部。伦敦国家美术馆藏。

红外线反射图可以让我们透过颜料涂层，看到原先准备好的饰板的白色表面，在那上面艺术家绘制了最初的草图或是底稿。与15世纪北部欧洲多数艺术家一样，凡·爱克绘制了非常仔细、完整的底稿，而且在底稿和最终画作之间几乎没有改动，有的话也非常之少。在很多情况下，委托人无疑对底稿表示同意，并且希望能严格按照其进行绘画。

油彩釉技术以及在此之前创作精细的底稿时，首要的一点便是把握全局、谨慎小心。尽管如此，在底稿与终稿之间，画家还是要做一些细微的调整。从这些微调便可知道画家所欲强调之处。例如，扬·凡·爱克经过细微调整将乔瓦尼·阿尔诺芬尼的手举了起来，而这似乎暗示着艺术家与顾主均认为这是一个具有重要意义的手势。然而今天其意义却有了争议——它具有法律或是宗教上的含义吗？——但是其重要性却是得到广泛认同的。（在"样本书文化"中，若想详细阐述某个手势的确切含义是极其困难的。）仔细的研究表明，以一位艺术家风格所创作的绘画，其底稿并非一定出自同一手笔。在某些情况下，这是由于在同一工作室中艺术家们不断重复标准的形象所造成的，也许至少最初是由助手勾勒出来的。在其他时候，这似乎是由于通力合作所造成的结果：如果师傅不在或是忙于其他画作，那么他便有可能将任务委托给徒弟。

绘制完一幅饰板画所花费的时间显然从某种程度上来说取决于需要多少涂层——将薄薄的油彩釉一层层地进行涂抹是很费力的。扬·凡·爱克完成一幅相对大型、豪华的作品显然要花费两年的时间。当然也许还有其他事务令他分心，而且据目前已知的情况，他并没有一间大作坊，而是坚持在绘画创作的所有环节均事必躬亲。采用涂层数量较少方法的艺术家可以在数月便完成一幅饰板画。烘干剂当然是人们所关注的话题：涂层的构成显然会影响到作品最终的质地，因此无疑是经过严格保密的。对于所有作品而言，充足的烘干是必需的，因此在任何时候，画家的工作室里无疑摆满了一定数量的、进行到各个阶段的绘画作品。由此又可看出，画像是经由缓慢、有序且按部就班的过程产生的。

版画复制

在 15 世纪的前几十年，为了在纸上印刷肖像，一种简单、廉价的生产介质应运而生：木板印刷。在木板上绘画后进行雕刻，从而仅仅留下线条；所有最终在纸上为白色的部分均被刻掉。随后那些线条被涂上墨水，再将木板压按在纸上。在从 1426 年至 1450 年的某些时候，在金属板上雕刻图案的工匠们开始进行印刷，他们将墨水注入凿出的凹槽中，再将金属板用力按在潮湿的纸上。与金属板上精心雕凿的多样、重叠的系列线条相比，木板印刷所雕刻的图案通常都更简洁。在木板印刷中，雕刻的过程同样也被不断地重复，从而将那些合成的肖像大量地提供给那些数量日益增长的收藏者以及其他艺术家——他们不必再去亲自临摹自己所倾慕的艺术家的作品了。如今，对于成百上千的中产阶层而言，数量可观的肖像唾手可得。15 世纪工艺美术木板印刷的发展强调了我们所见证的民主趋势，即通过饰板画这一情况可以看出那些精英贵族顾主们的特权正被进一步削弱。

这两种过程——专业术语为凹雕（金属制版雕刻）和浮雕（木板）制版印刷——在 15 世纪末期对于传播艺术家的理念及信息至关重要。它们与 1450 年左右约翰尼斯·古腾堡（Johannes Gutenberg）所发明的活版印刷并驾齐驱——后者导致了印刷机的发明。而事实上，这些方法的运用与整个印刷的发展是密切相关的。早期带有木版画插图的印刷书以及广泛地共享信息这一理念对于大众文化传播途径显然至关重要。

早期的印刷版被艺术家们有意识地运用在装饰及修饰性的图案中。有些早期的印刷版本身便源自艺术家的样本书。但是很快，独立的制版者便发展了一种独特的版画艺术风格。其中最为杰出的艺术家之一便是德国的马丁·施恩告尔（Martin Schongauer，约 1430 ~ 1491 年），他的主要工作时期为 15 世纪最后二十五年。施恩告尔来自金匠之家，这无疑使得他学会了手艺。在诸如《庭院中的圣母子》(Virgin and Child in a Courtyard, 图 47) 这样的肖像中，他便通过运用线条展现出了一定的审美意识。直线可以兀然耸立，在无色的背景中——即白纸上——勾勒出黑色的轮廓，但是通过细微的调整和方向的变化，黑

图47 马丁·施恩告尔《庭院中的圣母子》，约1490年。版画，16.6cm×10.4cm。伦敦大英博物馆藏。

施恩告尔的圣母坐在一处封闭庭院的地面上，这也许意在暗指她的贞洁和隐居。

色的线条自身便可以从根本上改变那些精心估算出的空白空间所蕴含的意义——同时也改变了观看者对这些空间的感受。施恩告尔知晓那些空间所具有的价值。他还敏锐地觉察出视觉对比的力量：开阔、宽松与密集、高度紧凑相对。圣母的长袍是设计者以及雕刻者艺术的绝妙展示。无数发夹令波浪般的头发层层相叠，而水平方向细微扩张或紧收的重重直线则令这些连贯而成一体。每个单独的线条自身对于逼真、有机却又精心设计的整体特性而言便是一种象征。施恩告尔图案的特点与众不同：当他训练其他人采用他那种日益繁复、甚至以绘画方式运用图案直线的时候，他本人的技巧依然极具价值。

作用与内容

15世纪的饰板画通常并非只是艺术家拘泥于样本书后的普通、刻板的产物：它们同样还是经过深思熟虑的个人作品，具有较为独特的各类作用，它所反映出的强烈个人创作意识并非是为了渴望或情愿令其作品去适应某个特殊的背景，或起到某种特殊的作用。人们通常认为一件北部欧洲作品所起到的作用并非是作为其所在环境的一个简单的延续，而是为这一环境增添独特、实用的成分或是事物。

那些显然为了家居背景而绘制的作品无疑要与顾主家中的细节相呼应，要反映出他们引以为傲的崭新财富。因此，私人的宗教虔诚与社交上的炫耀便被直接联系到了一起。此类家居形象所具有的另外几个外在特点令当时人们

对这些形象的感受显得更为清晰。特点之一便是这些饰板均饰以精美制作的画框；画框设计可以如同盒子一般，另以单独的画板覆盖——有时是以翼状的形式。画框上可以记载长篇的铭文。有时候，尤其是肖像的饰板背部也经过了绘制，或是简单的大理石图案，或是更为繁复的盾形纹章。这些事实表明人们将饰板画视作珍贵的物品，它成为了观看者世界的一部分，但同时它又与日常万物存在的世俗世界截然不同。虽然这些绘画对于其所处环境具有特殊性，但是它们也可以被搬运：人们可以将它们从一间屋子移到另一间屋子里，立在桌子上，把玩着从各个角度进行欣赏。这里面藏有一些私密与温顺的东西——对小型、珍贵物品的挚爱，夹杂着对理想以及永恒事物的一丝感受。画框的设计在文学渊源上有证可查，虽然不幸鲜以流传至今，但却令这些家居作品不同凡响、引人瞩目。

在画框与外在表现这一背景下，我们该如何看待这一时期最具创新意识并且令人难以捉摸的大师之一希耶罗尼默斯·博斯的作品呢？博斯（Hieronymus Bosch，约1450～1516年）的家庭来自亚琛（Aachen，今德国境内），他终生都生活在颇有乡土气息的斯海尔托亨博斯（'s-Hertogenbosch，今位于荷兰南部）。在当地的社区里他是受人尊重、传统正派的公民，是重要世俗宗教团体"我们的圣母"的长期会员，此外他还是荷兰以及佛兰德斯贵族经常惠顾的画家。博斯的许多作品均采用了当时标准的宗教形式，即三联屏折叠方式。他最令人费解的作品，如今被世人称为《欲望乐园》（Garden of Earthly Delights，图48～图50）的画作便采用了此方式。如同诸多尼德兰三联画一样，该作品外部采用了灰色模拟浮雕画法，展开后内部的色彩则极为绚烂。当今一些观看者认为，此种形式意味着该作品最初具有宗教作用，应被悬于基督教圣坛上。但是在20世纪60年代，有人指出人们于1517年即博斯去世后一年，在尼德兰摄政王亨利三世（拿骚）位于布鲁塞尔的皇宫内看到过博斯的大型三联画；直到1568年由西班牙军队掠夺到马德里之前，它一直是奥兰治-拿骚(Orange-Nassau)家族的私有财产。如果——似乎看上去极有可能——这幅绘画是应贵族委托作为私人用途的话，那么该作品的整体主题，即婚姻以及其所导致的男女间的两性关系，便显而易见具有重要意义了，也许

这恰好符合某个特殊的婚礼。

博斯的阐述从原始时期开始,之所以这样说原因在于三联画外部所展示的上帝正漂浮于云层之中,他正在其下方创造这个世界(图48)。这一景观从原始时期过渡到了内部左翼上的天堂场景(图49)。在此处我们可以看到,在前景中以图释的方式绘制了上帝对亚当与夏娃的命令"要生养众多,遍满地面,治理这地"(创世纪1:28)。与此形成对比的是,在右翼清晰展现的地狱场景中,罪孽依照轻重遭受了特定的惩罚,而这一特点在博斯的几幅作品中均可看到。也许这一幕中最令人感到震撼的便是"音乐家的地狱"了,在那里躯体被钉于或悬挂于巨大的鲁特琴、七弦琴或是手摇弦琴上。在伊甸园与地狱这两极之间的中央饰板则显得喧闹无序,而这至少部分地说明,该场景所展现的一定是上帝对两性结合最初的祝福是如何被后世演变成为纵欲过度、沉溺于肉欲的借口的(图50)。

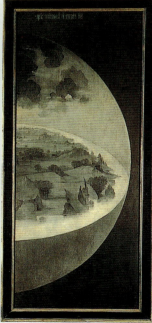

图48 希耶罗尼默斯·博斯

《欲望乐园三联画》,外部图案,约 1505～1510 年。饰板画,侧翼每幅 220cm× 97cm,马德里普拉多美术馆藏。

在左上方,上帝漂浮在地球之上的云层上,为他创造的进程进行祝福。在这两块饰板上方写着这样的话:"Ipse dixit et faxta su[n]t,"以及"Ipse ma[n]davit et creata su[n]t""(因为他说有,就有;命立,就立。[诗篇 33:9])。

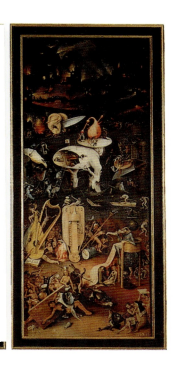

图49 希耶罗尼默斯·博斯

《欲望乐园三联画》，内部图案，约 1505～1510 年。饰板画，中央饰板 220cm×195cm，侧翼每幅 220cm×97cm，马德里普拉多美术馆藏。

无可否认，中央画板还具有乐园般的特点：嬉闹的人物本身看上去单纯、自然，背景中有四座喷泉，而河流则淌向画作的中间位置，这些莫名地令人想起了扬·凡·爱克的作品《根特圣坛画》中《对圣洁羔羊的敬拜》（Adoration of the Holy Lamb）的类似场景。但无疑博斯及其同时代人也认为三联画中央画板所表现的乃是虚幻的爱之乐园，在那里美人鱼与海中骑士（在远景）在纵情，而野蛮、好色的男子将一池妖媚的女子围在中央（在中景），而（在前景）感性则将理性与约束抹杀得一干二净。

博斯的绘画宛若中世纪的挂毯，目之所及皆是令人惊叹的细节。有些细节也许蕴含着特定的象征意义，而有些则也许源自艺术家对有感于那并置的物体所具有的力量——这些煽情的细节取自现实的观察，而有些则最终来自不拘泥于某种特定意图的丰富想像力。如果实际上该三联画是为了贵族家庭的性事或两性关系所作，那么其动机与含义便可恰如其分地结合起来了。但假如想像一下

实际生产和原创地　81

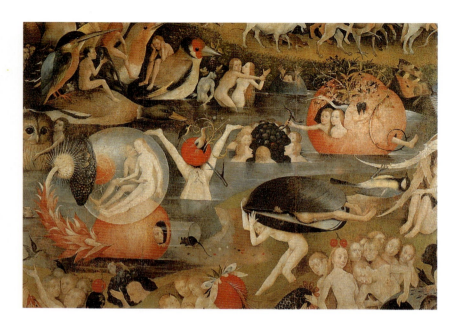

图50 希耶罗尼默斯·博斯

《欲望乐园三联画》,约1505～1510年。中央饰板细部,马德里普拉多美术馆藏。

将《欲望乐园》悬挂于基督教圣坛之上,那我们便需要为画中的每个细节寻求一个合理的理论解释了——而这将最终令现代观看者们变得垂头丧气、唯恐避之不及了。而博斯这一作品原先所处的皇宫背景则为该艺术品的独创性找到了更为可信的解释。

 该时期艺术品所依托的最为重要的公共宗教背景便是圣坛装饰了,它悬于某一圣餐桌上方,而在整个中世纪的教堂里,那些圣餐桌的数量经过成倍地增长已经为数众多。在《波尔蒂纳里三联画》中,艺术家明确地将他所创作的形象融入到了这一背景当中,这一点在前景的静物以及基督圣婴的躯体上表现得尤为突出。这些形象均可被视作是供奉在画作前下方圣坛上那实际的或是比喻性的礼物。而罗杰·范·德·韦登在其《基督下十字架》中的基督形象也可以被看作是被比喻性地降到了原先放置该画的圣坛上方。诸多其他北欧宗教形象也类似地与其教堂主要仪式中的外在环境紧密结合,并且在仪式中起到了作用。

 人们很少认为这只是接近实际或是在错觉上接近实际。即便是在《波尔蒂纳里三联画》中,当我们从圣坛往画作方向迈进一步时,那地面便陡然凸显出来。北欧艺术

通常并非旨在要将其周围背景作为错觉手法的延续，但是针对这一规则却有一个出色的例外，这便是扬·凡·爱克于1432年完成的《根特圣坛画》。该作品的外部在这一点上尤为引人入胜（图51）。该画作原先被置于一座小礼拜堂里，而且自从完成之日起绝大部分时间一直放置于此。礼拜堂的自然光线从右侧照在画作上。礼拜堂实际的日照得到了利用，而这使得四联《圣母领报》场景的边框以错觉方式在绘制的房屋地板左侧撒下了阴影。外部底层的所有人物——捐献者朱斯·维耶德（Joos Vijd）、其妻子伊丽莎白·伯鲁特（Elizabeth Borluut）以及以灰色模拟浮雕画法绘制的两位圣人约翰的雕塑——均沐浴在从右侧射过来的强烈的光线之中。

初见该画作时，情况也许并非如此简单。在《圣母领报》中，光线也透过面朝街区（当今一些学者一厢情愿地认为那便是根特的一条街道，而这也是该画作所处的城市）的各式窗户从所描绘的空间后部照射了进来。光线透过左侧这些有如粗筛般的窗户倾泻而下，喻示着在基督道成肉身那一刻，一道神圣的光芒射进了圣母玛利亚的房间，而这耀眼的光芒也足以在其下方的佛兰芒街道上撒下阴影。无论其意义所在，我们并不能仅仅将凡·爱克对于光线的运用定义为简单的错觉手段：它重重叠叠、神秘莫测，喻示着不同层面的复杂现实。

我们还可以认为这一杰出多联画内部也同样展现出了多样的透视和光线效果（图52）。上层所精选的人物几乎有六英尺（1.8米）高，他们被安排在七个单独的画板上。在这些画板所描绘的地板上采用了三种不同的透视方法：一种用于中央三个神圣的形象，两翼绘有音乐天使的画板采则取了另一种，而第三种则运用到了位于最外侧同时也是最引人注目的亚当与夏娃的形象当中。凡·爱克在此处绘制亚当与夏娃的画板时是站在观看者的角度进行安排的，这一点在当时是极为罕见的。人们应从下面观看——有时将此称为蠕虫眼视野，以此来强调亚当与夏娃所具有的人性。在亚当的躯体上画家有选择地将其双手、面庞以及脖子绘成日晒后的棕褐色，而夏娃那鼓起的腹部则遵循了当时的潮流。人类的这第一对父母看上去并非如同他们身边的宗教人物那样要轻盈地升入天国，反而如观看者一样注定要降落在尘世间。此处针对饰板原先所摆放的位

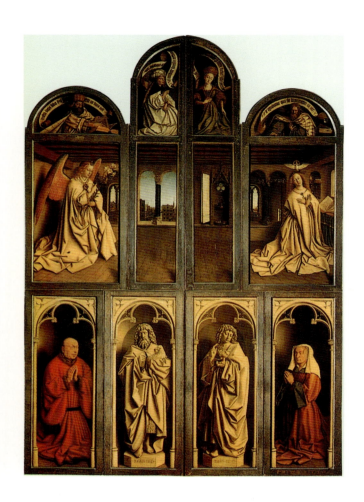

图 51 扬·凡·爱克

《根特圣坛画》，于 1432 年完成。外部饰板闭合时约为 375cm×260cm。根特圣巴佛教堂藏。

"圣母领报"场景之上的男女预言家暗指弥赛亚的到来。天使说了这样的话："Ave gracia plena d(omi)n(u)s tecu(m)"（啊，满怀仁慈的您啊，上帝与您同在）；而圣母则回答道："Ecce ancilla d(omi)ni"（看着这上帝的侍女吧）。玛利亚的话是倒着写的，其目的也许在于使上帝可以在天堂阅读。

图52 扬·凡·爱克

《根特圣坛画》,于1432年完成。内部饰板打开时约为375cm×520cm。根特圣巴佛教堂藏。

在整个圣坛画的内部共有二十多条题词,说明了上面的大型人物:从左起,亚当、音乐天使、圣母玛利亚、上帝、施洗者约翰,更多的音乐天使和夏娃——而下面小型的人群还是从左起,基督的武士、正义的法官、门徒、天使、预言家、祖先、女圣人、忏悔者、殉道者、圣隐士和朝圣者。所有这些人都向上帝的羔羊进行礼拜。

上面左图

图53 迪尔里克·包茨《国王奥托三世的审判》(《误斩伯爵》),约1470～1475年。饰板画,324cm×182cm。布鲁塞尔比利时皇家美术博物馆藏。

置,艺术家再次有选择地采用了一种能令其将现实与理想完整结合的方法,这一方法与人类日常生活中的奇思妙想以及特定细节紧密相连,但却又超越了这些内容。

在15世纪的北欧,绘画所起到的重要作用除了体现在教堂以及家居这样的环境中,还尤其体现在市政厅这样的城市中心建筑物上。例如卢维思市政厅大审判室,迪尔里克·包茨于1468年受委托创作一组四幕绘画,内容描绘的是10世纪德国传说《国王奥托三世的审判》(Justice of the Emperor Otto III)。直到包茨于1475年去世为止,他只部分地完成了其中最后两幅饰板(图53和图54);描绘《误斩伯爵》(Wrongful Beheading of the Count)的那一幅是由一位助手完成的,大概是包茨临终授意。如同这一时期的重要作品一样,这些绘画说明了这样一种观念,即人们应进一步地在历史中搜寻,其目的在于寻求到有关司法的良好范例——能在人类事务中起到作用的、永恒的司法典范。这些画作被悬于市政厅法官坐椅背后的上

相对应的右图

图54 迪尔里克·包茨《国王奥托三世的审判》(《审判公爵夫人》),约1470～1475年。饰板画,324cm×182cm。布鲁塞尔比利时皇家美术博物馆藏

在13世纪早期天主教会正式摒弃了包茨所描绘的此类司法神判法。尽管在14世纪的德国依然有神判法,但反对的压力是巨大的。神判法被陪审团和拷打所取而代之。在佛兰德斯,要根据"高级市政官的真理"——那是一群诸如委托包茨作画的人所作出的审判——来进行裁决。

方,提醒所有那些在其面前宣誓以及提供证据的人们要讲述真相。[原画作现存于布鲁塞尔的博物馆;卢维思原画作所在地放置的为复制品(图55)。]

若是考虑到包茨创作该绘画所应放置的背景,那么其作品所具有的几个特色似乎令人心生好奇而又引人注意。他依据记载的中世纪传统描绘了司法执行的场景:皇后诬告一位贵族妇女的丈夫对其进行性骚扰,而为了证明丈夫的清白,该妇女手执红热的铁块在法庭上经受了严刑折磨。当她用一只手轻摇着丈夫的头颅时,她握着发烫铁块的另一只手却毫发无损。皇后的背信弃义也因此奇迹般地被揭露了出来,而国王也公正地将其妻子判以火刑(这一场景在背景的小画面上表现了出来)。到了包茨所处的年代,司法管理已愈加合理化;也许原先也旨在让观看者就这一事实进行思考。巧合的是,为了将这些场景恰如其分地表现出来,包茨还得到了专业的指导。

通过一系列当时的肖像以及原先建筑背景上的花式窗格可以看出,包茨的绘画也与其环境紧密相关。在接下来的几个世纪里,在城市背景中运用群像——为了那些宗教协会、城市自卫队、慈善志愿者——成为了荷兰以及佛兰芒艺术的突出特色。包茨将其同时代人——也许是那些打算委托创作此画的有权势的城市领导——嵌入到了第一幅

图55 在比利时卢维思市政厅审判室里展现了原先放置包茨饰板画的地方(今天悬挂的为复制品)。

实际生产和原创地　87

画板上处决伯爵场景的周围（见图53），他们冷漠的面孔和姿势并不妨碍叙事结局的发展。同样，饰板顶端哥特式花式窗格与市政厅并不完全协调；但是与那些人像一样，它的确营造出了一种风格延续的感觉，将绘画所具有的信息引入到了包茨所处的时代。这一出中世纪的司法戏剧也因此在具有永恒的原型特点的同时，还能及时不断地提醒那些目睹该场景的同时代人，并寄希望于他们能够令这一场景也适应于他们所处的时代。

埃森海姆圣坛画

至少对于今天的很多人来说，外部环境最显著的一个特点就在于它具有特殊的活动性。也许能够体现出这种环境的最为震撼人心的作品便是马蒂亚斯·格吕内瓦尔德（Matthias Grünewald，1470～1528年）所创作的《埃森海姆圣坛画》了（Isenheim Altarpiece，图56和图57）。格吕内瓦尔德于1515年为位于埃森海姆的安东尼礼拜堂完成了这幅三叠联屏画，埃森海姆位于今天法国境内的阿尔萨斯地区。该住宅实际上是作为医院修建的，而这也是艺术家创作该作品所要契合的那令人震惊而又不断变化着的背景。雨果·范·德·胡斯早期的《波尔蒂纳里三联画》也至少从某种程度上可被认为是为了符合医院这样的环境。基督受难（图56）这一幅绘画充溢着剧痛与苦难，而格吕内瓦尔德在描绘这一点时几乎毫不吝惜其笔墨。从被悬于十字架的基督那遍体鳞伤的躯体上，医院里的病人也许可以看到那超乎想像的痛苦，以及那神圣计划所包含和赦免的苦难。由于施洗者约翰先于基督而亡，他的在场——位于十字架右侧——则必须以非历史的、超自然的方式来解释，这实际上暗指基督献身那超乎寻常的本性和结果。在圣约翰身后横躺着一片绿色的半透明水域，这也许暗指洗礼所具有的净化力量，而洗礼是约翰首先创立的，也是经过基督所承认的。打开这幅饰板画，在将其折叠后，其背面即折叶的右侧出现的为基督复活的场景（图57）。格吕内瓦尔德所创作的复活的基督也许是艺术史上最为绚烂多彩的形象之一了，画中基督的躯干被洗刷得干干净净，那毫无瑕疵的、细瓷般的皮肤看上去仿佛半透明一般，洁净的红色伤口散发出金色的光芒。这一著名的绘画被置于

图56 马蒂亚斯·格吕内瓦尔德

《圣人塞巴斯蒂安和安东尼在基督受难的两侧》（《埃森海姆圣坛画》）闭合时的图案，1515年。饰板画，240cm×300cm。科尔玛恩特林登美术馆藏。

在施洗者约翰那呈V型伸出的手臂里以大写红色的字母写着"ILLVM OPORTET CRESCERE ME AVTEM MINVI"（他必兴旺，我必衰微），这被认为是施洗者所说，记载于《约翰福音3:30》。

安东尼教士会教堂的高坛上，也因此被圣坛屏隔开——该圣坛屏将唱诗班与教堂其他部分分割开来，一般人难以一睹其真容。画家的这些肖像无疑旨在帮助那些教士——以及他们当时的病人——去面对，并最终能够解释那些纠缠他们的苦痛。

对于16世纪的许多人——即便并非大多数人——而言，肢体上的疾病乃是罪孽的象征，而这样的病恙反映出了内心以及灵魂的疾病；因此从很大程度上而言，埃森海姆医院里患病以及垂死的人们也许聆听过一些布道，讲述的是无时不在、伴其终生且令其身心俱毁的罪孽。也许是在暗指这一想法，格吕内瓦尔德在该联屏画第二叠中央场

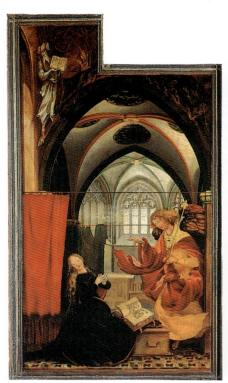

图57 马蒂亚斯·格吕内瓦尔德

《圣母领报》、《天使唱诗班》、《基督诞生》和《基督复活》(《埃森海姆圣坛画》第二叠打开时的图案),1515年。饰板画,每翼为269cm×142cm,中央饰板为265cm×304cm。科尔玛恩特林登美术馆藏。

景里插入了一位恶毒的、覆满羽毛的音乐家。这一庞大、绿色的怪物恰好位于前景中演奏大提琴的天使头顶的后方,它也有助于解释右侧场景的某些细节。看上去圣婴刚刚在位于其母亲脚边的浴盆里洗过澡(洗礼?)。而当圣婴正在把玩一串点缀着珊瑚的念珠时,他的母亲正将他用一块粗糙的襁褓布包裹起来(这令人想起了基督受难时用的缠腰布)。珊瑚的纹理被用以象征基督的鲜血和他献身所具有的赎罪力量,并因此被用来作为驱赶恶魔魔力的神奇符咒。

在如格吕内瓦尔德这样繁复的作品中,许多事物可以而且也许就是同时用来暗指诸多各类理念和事物的。在如基督教这样复杂的宗教系统里,人们也许期盼能够一睹这些事物,而历经沧桑后,这样的艺术也日臻精美、愈加高雅。例如,格吕内瓦尔德的作品表现了折磨与苦痛,

而这似乎预示了在欧洲即将显现出的宗教危机——宗教改革。但是格吕内瓦尔德几乎终其一生都是一位虔诚、传统的天主教艺术家;他不断地为位于埃森海姆的安东尼这样的天主教堂作画。他的表现能力也是极富特点、独一无二的。格吕内瓦尔德所描绘的十字架脚边的抹大拉玛利亚泪如泉涌、颤栗不止,其逼真的形象无人能出其右。该艺术作品所具有的力量与其所处背景的细节紧密相联。其他的医院作品散发出天堂般的宁静;而对于格吕内瓦尔德而言,人们不应当漠视这所医院病人们的悲惨遭遇以及护理人员日常做出的牺牲。格吕内瓦尔德以他的视角来描绘苦难,其目的就在于能够令那些观看者从苦难中解脱出来。

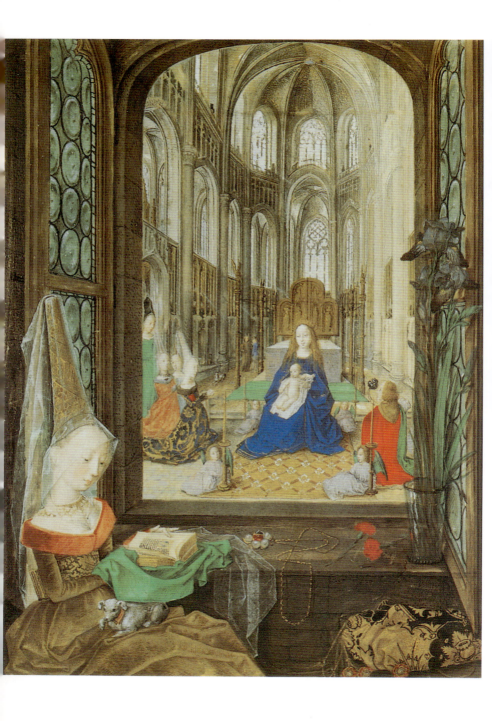

第三章

宗教表现及理想

若将马蒂亚斯·格吕内瓦尔德那饱受摧残的形象与布鲁日的圣露西传说大师那表面平静的绘画作一比较，便可看出也许这暗示着15世纪作为一个安全平静的年代与喧嚣混乱、具有革命性的16世纪形成了鲜明的对比。但是，正如圣露西大师为著名的佛兰芒贸易城市布鲁日那可怕的经济衰落镀上了一层欺人的假象一样，15世纪的宗教历史与形象也同样远比初视圣露西的绘画所得出的结论要更为复杂，甚至是杂乱无章的。在那种时而令人放松的平和外表下，15世纪的宗教形象包含了诸多暗示，尽管它并未公开进行谴责，但却包含了许多导致新教改革的事件和思想：以豁免的方式贩卖免罪符，教权的滥用以及牧师对教堂仪式的一味坚持——尤其是对主持圣餐和进行忏悔仪式表示崇敬以及坚持代为向上帝进行神圣祈祷的重要性。

争论与腐败

在15世纪，宗教争论并非如同政治一样以学说为主。教皇所在地于1309年从罗马迁移到了法国南部城市阿维尼翁（Avignon）。随之有一段法国统治期，稍后被称为"对教皇职位的罪恶"掠夺，但在教皇返回罗马以后这一时期便于1377年结束了。一位新的意大利教皇于1378年选举产生了，但是就在他于圣彼得就职后四个月，法国红衣主教团的多数便宣布，他们早先对该教皇所进行的效忠是胁迫所致。他们选举了自己的教皇，而该教皇再次居住到了阿维尼翁。在接下来的三十年里，这两位势不两立的教皇继续为各自的合法身份互不相让。更为糟糕的是，一

图58 玛丽（勃艮第的）大师

《祈祷中玛丽（勃艮第的）》，约1480年。选自《玛丽（勃艮第的）的祈祷书》插图，1857年抄本，对开本第14页左页，图像大小约18.7cm×13.5cm。维也纳奥地利国立图书馆藏。

图59 罗杰·范·德·韦登

《教规七圣礼》，约1440～1450年。木制，中央饰板200cm×97cm，侧翼119cm×63cm。安特卫普皇家艺术博物馆藏。

在哥特式大教堂（看上去非常像布鲁塞尔的圣米歇尔大教堂）的侧廊和中殿满目皆展现的是天主教正规的七圣礼：从左开始是洗礼、坚信礼、忏悔、圣餐礼（仅仅在中央饰板）、神职授任、结婚和最终涂油礼。图尔奈主教让·切维罗特被认为是该作品的委托人，他被描画为在圣礼中正给年轻人施坚信礼。天使佩带着铭文丝带在各个场景上方飘然而动，丝带上写着解释性的文字。

个背叛了罗马和阿维尼翁领导的教会领导委员会于1409年选举了第三位教皇。在接下来的六年里，三位教皇成鼎足之势，而直到1417年才选举出了一位得到一致认可的继任者。既而在15世纪30年代又出现了一位对立教皇，而在红衣主教团与罗马教皇间的公开争斗也愈加白热化。与此同时，在波希米亚产生了严重的异教学说，而为了弥合教会两个分支即西部（天主教）与东部（东正教）间裂痕所进行的谈判也不时地进行着。到了该世纪中期，东西部联合的努力以失败告终，而君士坦丁堡也落入了土耳其之手。

在西欧，所有这些动乱的主要根源及其所产生的结果均与教会内部的政权纠缠不清。教会是个富有、有权有势的机构，诸多政团为了自身的目的均试图对其进行掌控——尤其是为了在教皇权力下持续增长的职位所得到的好处。问题的关键在于世俗牧师：这些男子通常来自富裕且有影响的家庭，在整个欧洲他们被任命为享受薪金且非长驻当

地的神职人员——他们只需简单地向教皇及教会宣誓效忠即可,而所要履行的职责则极少。他们所领取的圣俸来自教会发行量渐增的"免罪符"。这些"免罪符"本意是要证明购买者被豁免其现世罪恶所受到的惩罚,但随后被认为是用以免除其死后在炼狱里所受到折磨。由于人的罪恶也许会导致其在炼狱中进行永久的忏悔,因此为确保进行更为迅速拯救的需求便也无止境了。

因此"大分裂"——即人们所说的教皇及委员会的纷争阶段——导致了教会领导持续不断地试图采用销售体系用以扩大政治影响以及进行个人救赎。即便是其内部没有了争斗,这一点也唤起了众多世俗百姓的觉醒。记载表明,教堂仪式出勤率很低,许多人只在每年复活节去进行一次忏悔和参加圣餐仪式。在14世纪末图尔奈城所做的记录中,牧师们抱怨圣礼中缺少平信徒的参与。在稍晚些时候,为了试图唤起信徒的觉醒,图尔奈主教让·切维罗特委托罗杰·范·德·韦登创作了《教规七圣礼》,贯穿巨大哥特式教堂的侧廊及中殿依次描绘了这些圣礼(图59)。该绘画明确了这样一点,即由基督受难所带来的辉煌拯救景象只能在有限的教堂范围内看到(事实上指的是指定仪式)。许多被放置在教堂圣坛上方的作品所指的便是在那里举行的圣餐典礼:由于平信徒对教堂仪式参与的松懈,这一形象所包含的重复信息便显得迫在眉睫。

私人宗教

有足够的证据表明,为了自身的精神启迪,整个北欧与罗杰·范·德·韦登同时代的大多数人所依赖的并非是圣礼,而更多的是个人的资源。在现存的尼德兰宗教绘画中,平信徒顾主的数量是教士的两倍;而这些平信徒所购买的宗教艺术也很容易地说明了这样一种观念,即私人祈祷可部分地被解读为针对当时教会内部纷争所进行的有意回应。在14世纪末和15世纪,各类诸如"共同生活弟兄会"这样广受欢迎的改革运动强调真正的个人虔诚所具有的力量及重要性。私人祈祷书逐渐地得以生产,从而使得人们可以进行各自的祈祷,这些人通常很富有,且其文化程度可以使其在家中的私密环境以及公开教堂所进行此类活动。对私人祈祷的强调并非就弱化了教会的权威;

没有证据表明，教士对于平信徒做私人祈祷进行抱怨，他们所抱怨的只是这些人不再例行履行其教区职责。

在15世纪，私人祈祷书的采用使得平信徒对欣赏宗教艺术习以为常。"日课经"包含了依照教规每天九小时所恪守的职责、进行的祈祷以及圣经阅读篇章，此外还包括圣人的生平，这些与反映平信徒宗教需求和经验的宗教题材饰板绘画相得益彰，从而提高了祈祷生活中绘画形象的价值。修道士和修女主动远离诱人的外部世界，而对于他们而言，理想也许就是"无形象的虔诚"，是纯粹精神的、超世俗的体验。但是，有些传统宗教神职人员,尤其是修女，也为日益增长的日常祈祷起到了模范作用，而这些日常祈祷也正是北欧平信徒的特点：即利用绘画来激发并且记录下宗教体验的心路历程。

15世纪晚期勃艮第公爵夫人玛丽拥有一本对开本佛兰芒日课经，在其中精美的小型画像中，公爵夫人本人（抑或是她家族中一位杰出的虔诚妇女）端坐于前景中，正在阅读她的祈祷书。透过窗户我们可以看到一位贵族妇女及她的三位随从跪在圣母和圣婴面前，而圣母子则平静地坐在一座宏伟的哥特式教堂的圣坛前。此处景象层出不穷：前景中的玛丽显然是在预言其在天堂里的状态，也就是在背景中她最终见到了她所崇拜的圣母。很显然此处没有凡间的中间人，即在公爵夫人和物体间，或者说与她所崇拜的视像间并没有牧师来进行调停。

在当时教士收取酬劳，而顾主也会因此得到回报，此种方式令许多此类私人祈祷形象所起到的作用能得到保障——正如上面所提到的。特定的绘画和祈祷文（尤其是在特定肖像前所诵读的祈祷文）是由教皇赋予豁免能力的，有时可免除炼狱之火达11000年之久。念诵特定的祈祷文可以保证看到特定的视像：如果信徒定期念诵特定祈祷文，圣母便会以各种方式、以其生命中的不同场景出现在他们面前。在绘画《带祈祷屏翼的圣母子》(Virgin and Child with Prayer Wings, 图60) 中，肖像变得栩栩如生。不幸的是，在随后的年代里，当绘画被搬离其原先的宗教场合进入到艺术收藏家手中和博物馆的时候，类似此类记载豁免祈祷文的祈祷屏翼通常被拆了下来。原先的边框至少雕刻了此类祈祷文或赞美诗的开篇，但是这些

边框通常或遗失或被窃。例如,扬·凡·爱克那幅于19世纪被窃的《教堂中的圣母》(Virgin in a Church,见图63)原先的边框便属于此种情况。画作与刻有铭文的边框犹如符咒一般,为雇主、艺术家以及观看者召唤视觉的力量。

15世纪的宗教艺术强调平信徒所看到的视像以及冥思默想。有时顾主所祈祷的对象是永恒的神圣形象,比如在15世纪中期法国宫廷画家让·富凯的想像中,国王有权有势的大臣埃蒂厄内·谢瓦利埃正向圣母玛利亚祈祷(图61和图62)。在画中,谢瓦利埃由其守护神圣斯蒂芬引见;两位男子的形象站立在精心设计的空间里,那棱角分明的透视空间布满了当时的古典装饰,而他们的暖色调也与圣母饰板那刺目的冷银色调形成了强烈的对比。天后及她所照管的婴儿坐在拥挤的空间里,被塑造得精美而又神圣,周围密密地环绕着小天使和六翼天使。两层现实在这里表现得非常明显。圣母的衣着和形象类似国王查理七世的情妇阿格尼斯·索瑞尔——这种古老的传统令画面极具讽刺意味——她与谢瓦利埃共同管理国家事务。此处世俗与天国里的目的与野心并置,而这似乎与日渐强大的、由世俗统治的宗教形象相符合。

图60 杰拉德·戴维画室(模仿雨果·范·德·胡斯)

《带祈祷屏翼的圣母子》,约1490年(?)。饰板画,中央饰板边框为48.3cm×38.1cm,每幅侧翼为48.3cm×19.1cm。伦敦国家美术馆藏。

宗教表现及理想

图 61 让·富凯

《埃蒂厄内·谢瓦利埃》("梅伦双联画"),约 1450 年。饰板画,93cm×86cm。柏林国立美术馆,普鲁士文化遗产绘画博物馆藏。

埃蒂厄内·谢瓦利埃出身于卑微的中产阶级家庭,但却在宫廷戏剧般地发迹,并且于 1452 年被国王查理七世任命为法国财务大臣。他还身兼其他几项重要职务,并因各种外交任务被外派。

平信徒们还被鼓励对基督或圣人生平等特殊历史事件进行冥思或想像。当时的手册也协助人们去想像或重新体验基督受难时的各种细节及其所包含的人类情感。因此,波尔蒂纳里家族似乎在其心目中再次展现了基督降生的场景以及对圣婴的崇拜之情。在描绘这些场景的时候,艺术家通常要依赖他们自身作为圣徒进行想像时的体验。在 14 世纪末,瑞典的圣布里奇特撰写了一系列她的启示录(Revelations),连篇累牍地描述了她所见到的基督生平事件,但有时是基于她原先所看到的绘画。像马蒂亚斯·格吕内瓦尔德这样的艺术家先后阅读了布里奇特所描绘的景象,并随后在绘画时取材于这些细节(比如在《埃森海姆圣坛画》基督受难中基督手脚在钉子上弯曲的样子)。

视像与幻想这两个词汇在此处使用得相对宽泛。埃蒂厄内·谢瓦利埃与托马索·波尔蒂纳里均想像出了圣母的模样以及基督诞生的场景,但这并非就意味着他们承

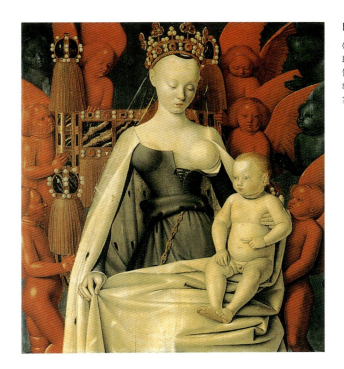

图62 让·富凯
《圣母子》("梅伦双联画"),约1450年。饰板画,94.5cm×85.8cm。安特卫普皇家艺术博物馆藏。

认能够具体地表现出那种对圣人的虔诚之心。有时这些肖像也许被认为能够用来象征顾主对神灵的祈祷或是渴求与神进行交流。此类绘画还可用以着眼于将来:它不仅用来炫耀顾主(假定的)的虔诚,还提醒他的后人为其祈祷,而他们正是希望借此让他们的子子孙孙都为其自身祈祷。绘画可以作为现世的视像,同时也可作为将来较为个人化的视像或祈祷文。

朝圣

在15世纪基督徒的生命中,有两种观念具有极其强大的力量,即罪恶以及平信徒为之所进行的虔诚的忏悔和苦行。从理论上讲,有罪之人在向牧师忏悔后可被免罪,并被告知要为其罪行采取特定的苦行行为。苦行也许只是咏诵祈祷文;更为戏剧化的是它可以令信徒踏上朝圣之路,在沿途诵读大量祈祷文并最终到达圣地,站在被顶礼膜拜

宗教表现及理想

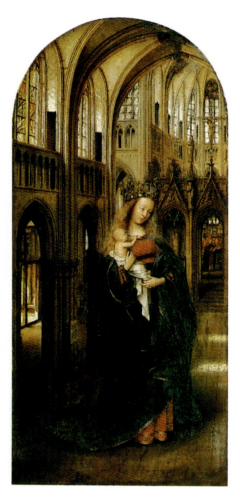

图63 扬·凡·爱克《教堂中的圣母》,约1440年。饰板画,31cm×14cm。柏林国立美术馆,普鲁士文化遗产绘画博物馆藏。

的雕像或遗址前。教会指定特定的圣地具有豁免权:在长途跋涉后看到神奇的雕像或是圣遗物并在其面前诵读经文可以免去朝圣者以后所受的折磨。但是,罪人并非是唯一的朝圣者,因为在中世纪晚期的欧洲,朝圣是一种颇为流行的宗教表现形式。贵族们将朝圣与持矛比武一同归类为令人愉悦的、高贵的消遣:他们可以有机会一览乡间景色,并且饮酒进餐均无须自己掏腰包。

当朝圣者到达自己的目的地时,最受欢迎的经历便是能够看到神圣的视像。通过反复诵读经文以及沉思默想,一件圣物看上去也许会滴血,或者人们会看到一座圣像复活,它点头、哭泣并且向朝圣者所在的方向移动。凡·爱克的小型画作《教堂里的圣母》(图63)便反映出了这样一种愿望,而这也正是其他诸多15世纪绘画作品所反映的。几乎可以肯定凡·爱克的这幅饰板画仅是祷告三联画左侧的一幅,而右侧则画有捐献者的肖像。此画随后有两幅15世纪及16世纪初的复制品,均包括了绘有捐献者的饰板,分别描绘了委托复制此画的人。就在圣母的左肩旁边,也就是其身后远处的内栏上便有一尊她的祈祷雕像,身体两侧均点燃着蜡烛。于是在捐献者的心目中,前景中的圣母便宛如由那尊雕像变大复活而来。在该画所描绘的教堂结构内部中,在左侧最为繁复的扶壁上,悬挂着一个两栏祈祷板。而在罗杰·范·德·韦登所创作的《教规七圣礼圣坛画》中,中央饰板右侧的男子也正在观看一幅较为简单的祈祷板;艾因西德伦的圣母圣龛外侧的墙上将该祈祷文分为两段写了下来,而E.S.大师(Master E.S.主要创作时期为1440～1468年,见图66)则在其版画作品中将这一点细

致地记录了下来。凡·爱克画面中的祈祷板意在进一步强调原先位于其饰板边框上的祈祷文或赞美诗,而这无疑旨在能使圣母复活。

凡·爱克的饰板画看上去似乎是一件细致入微而又精细复杂的作品。他巧妙地采用了现实中附近朝圣教堂的外观——该教堂以神奇的圣母雕像而著称,从而构成了他理想中的哥特式建筑物。通厄伦圣母大教堂内上方的走廊和窗户(楼廊以及纵向天窗)与凡·爱克的绘画作品如出一辙(图64),但是通厄伦圣母大教堂是由廊柱而非繁复的扶壁所构成,并由其支撑着整个穹隆。凡·爱克将高坛提升(但并未提升楼廊及纵向天窗),使之处于另一个位置,他还另外采用了一些诸如此类的手法。因此该绘画便成为了表现可信而又理想化事物的范例——它既具有时代性又永恒持久——表现的便是朝圣者热诚祈祷的结果。画家所绘的

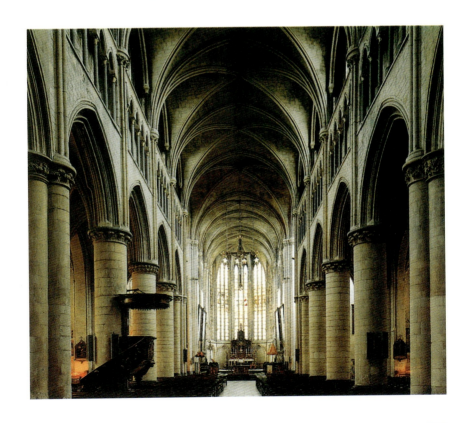

图64　通厄伦圣母教堂,中殿场景,13世纪中叶至16世纪初叶。

图 65　佚名尼德兰艺术家

《朝圣徽章》，15 世纪，高 4cm。Rijksdeinst voor het Oudheidkundig Bodemonderzoek, Amersfoot。

图 66　E.S. 大师

《艾因西德伦的大型圣母》，1466 年。雕版画，21cm×12.3cm。伦敦大英博物馆藏

该印刷品是为纪念 10 世纪的一个奇迹所做，在该奇迹中，一位修道士目睹了基督和一群天使将一座小教堂献给了一位被捕条的牧师。在 966 年的教皇诏书中确认了这一奇迹并且为那些拜访该圣地的人们颁发免罪符。E.S. 大师的版画受托于 1466 年即教皇诏书颁发 500 周年纪念之时，委托人是艾因西德伦圣地的修道士。在版画中引入圣龛的圆拱上写着：Dis is die Engelwichi zu unser lieben frouwen zu den Eisidlen, ave grcia plena（这是艾因西德伦圣母教堂天使般的奉献）。

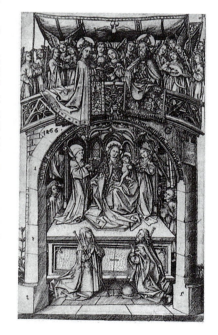

光芒神秘莫测，令人产生共鸣，它令人想起这样的情景：朝圣者在朝圣地购买小凸镜，以便捕捉从圣像或是圣物上所发散出的神圣光芒。

在朝圣者们为纪念或是记录其朝圣之旅而购买的纪念品中有徽章和流行的印刷品。当时典型的朝圣徽章是在一个圆环的顶端置有一座风格化的教堂，而在圆环内部则有两位朝圣者正向圣母与圣子贡献礼品（图 65）。同样，E.S. 大师的雕刻也描绘了两位朝圣者跪在瑞士艾因西德伦圣母所处圣龛的脚边（图 66）。当将此类简朴的作品与凡·爱克美轮美奂的饰板画并排欣赏时，不仅能令人们看出相同的主题和细节，而且它们强调了杰出人物与艺术表现形式大众化途径的相互依存：凡·爱克显然将流行祈祷文化的某些特征融入到自身精美的错觉艺术手法当中。15 世纪典型的宗教表现也许并非具有革命性或是异端性，但是它无疑重点强调了对于平信徒而言真实而又触手可及的某些事物：那并非是因循教规所制定的教条或仪式，而是虔诚基督徒强烈的私人感情。

模式与原作

15世纪北欧艺术的宗教主题既具有独创性又具有标准性。对于着重细节刻画以及独树一帜的写实主义而言,显然不时需要根据宗教形象所处的特殊背景或是委托人的情况对其进行调整。有些形象旨在放置于人们的居所里,因此要求作品能够展现出家具等细节,从而令环境具有特色,而其他作品则受到神职人员的严格监控,并且会签署合同,对细节作出特定描述,从而使形象能够与神学教义相一致。然而由于视觉写实主义较为传统且很理想化,15世纪宗教绘画均有着惊人的相似之处,尤其与16世纪丰富多彩的形象形成了鲜明的对比。

在15世纪,或坐或站,或是位于宝座之上的圣母子形象满目皆是。基督生平的场景较为有限并已经模式化——基督降生、东方三博士朝拜、基督受难、基督下十字架、基督复活。在选题以及演绎上均无令人惊讶之作。显然整个北欧的艺术家们均在竭力塑造一个永恒的祈祷典范。在15世纪,科隆(Cologne)画家斯帝芬·洛克纳(Stefan Lochner,约1400~1451年)绘制了一幅典型的圣母子像,他们端坐于模式化的玫瑰藤架中,这一历史悠久的事物象征着圣母的纯洁与神圣:"荆棘中的玫瑰"(图67)。洛克纳还将圣母子以及藤架放置于精细描绘的金色背景中,从而再次强调了圣母与圣子所具有的永恒与不朽。这并非仅仅是历时长久的中世纪风格的一个范例——它采用了将古老的传统(如以金色的背景象征神圣)与崭新的写实主义表现手段相结合的方法:15世纪的艺术家们崭露头角,同时并非是由于缺乏灵感以及革命性的艺术热忱

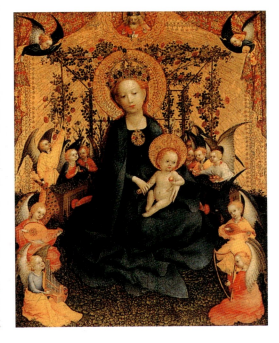

图67 斯帝芬·洛克纳《玫瑰藤架中的圣母子》,约1440年。饰板画,50.5cm×40cm。科隆瓦尔拉夫·理查尔茨博物馆藏。

宗教表现及理想 103

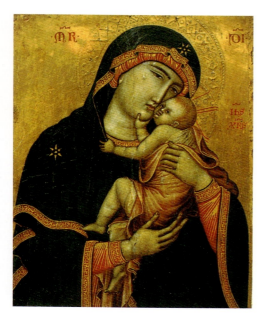

图68 意大利拜占庭艺术家

《圣母像》，14世纪（？）。饰板画，35cm×25cm。康布雷圣母教堂藏。

才乐于采用传统的宗教模式和惯例的。

当罗杰·范·德·韦登将圣路加（其自身）作为理想的艺术家的形象进行创作时，他也采用了这样一个传说：即圣路加开始为基督教艺术家的职业提供了合法的地位。人们认为是圣路加首先创作了圣母子的形象原型，而在当时（甚至在今日）的东方，人们不断创作着圣母子的肖像，它取自古老的形象，被认为是反映出了圣路加的原型（图68）。这一点解释了为何拜占庭肖像在外貌上一成不变：他们表现并且不断重复了原始的艺术创作。在15世纪，拜占庭肖像被引入了西方教堂——这部分归因于人们试图将东西方教会联合起来——并且被按照其原样进行复制和传播。如今位于康布雷的圣母子像于1440年抵达该城市，并于1450年被赠予教堂；当地政府于1450年委托制造了至少十五尊近似的复制品。显然人们认为这是圣路加亲手绘制并流传下来的圣像，而对其进行复制便是对其表示尊敬。

也许更有意思的一点在于，在15世纪此类复制方法便首次被运用到作品当中。诸如凡·爱克的《教堂中的圣母》等无数宗教形象的复制品贯穿整个世纪。这通常被认为是对创造这些形象的著名艺术家们表示尊敬的一种标志。依照传统，只有著名的、有影响力的宗教艺术才能获得如此尊重。但是，具有15世纪新写实主义及个人主义心态的艺术家也同样可以进行创造性的改动，而并非盲从地进行复制。他们的作品所描绘的对象还是能逼真地捕捉到原作中的精髓或是实质，但是同时他们也将这种子播撒到了焕然一新、至关重要的环境当中了——有时这仅仅是由艺术家个人风格所造成的。因此，在康布雷（Cambrai）所发现的肖像类型在《带祈祷屏翼的圣母子》三联画中被进行了改动（见图60）。这是表现此类问题尤为引人入胜

的一个例子，原因便在于在诸多现代人看来，该三联画似乎采用了杰拉德·戴维的绘画风格——他模仿了某一幅作品，而该作品由于其面部特征，也许可被认为是出自雨果·范·德·胡斯之手，而他在构图上则又可能取材于某一肖像范例——也许来自康布雷或是诸多北欧复制品之一。这便是复制品的复制品，每一件均与原作略有不同，饱含了作者的个人风格和艺术感受。扬·凡·爱克的小型画作《教堂中的圣母》（见图63）则将原作中肖像的姿势做了反向处理，并且进行了更为自由的发挥。然而在圣像原型和凡·爱克的饰板画之间依然有惊人的相似之处：圣母那侍弄着圣子的双手，基督的手势以及他那下垂的襁褓裹布，还有圣母蓝色长袍的金色镶边。北方写实主义从这些早先的、更为著名的原型中获取力量与合理性。

　　北欧宗教艺术创作的其他因素进一步促进了同一性的产生。其中之一便是开放市场的重要性与日俱增，这导致了艺术品生产的飞速发展。只要作品并非为某一特殊地方或是顾主所创作，便没有必要、也没有理由为其增添与众不同的个人特色。这样一种市场便具有了如今时装场景的某些特点：潜在的买家想要获得其邻居或朋友所拥有的东西，这是一种既熟悉而又奢华的身份象征。外商及买家也在追寻典型的作品：即具有标准北欧细节及特点的场景。

　　同一性产生的原因之一与个人宗教发展不无关系。当时的大众虔诚运动强调个人祈祷以及冥想，但过多地侧重于如何去做而非做什么。例如，创作一场供人冥想的崭新、非凡的宗教场景无关紧要；但至关重要的是如何完成这一任务，以及个人意识是如何通过思考和祈祷进行转化的。艺术家的工作并非是要创造出非同一般的意象或主题，而是通过想像尽可能地将传统场景以引人入胜、令人身临其境的方式表现出来。因此，罗杰·范·德·韦登将基督下十字架这一场景中标准的男女主角都置于一个木制的盒子当中，以便更为有力地引起观看者的共鸣。他在一系列别具一格的圆拱前以戏剧性的方式展现了圣人一生中各类主要的参与者，从而又一次深深吸引了观看者的视线。

　　在15及16世纪的诸多作品中——不仅仅是罗杰·范·德·韦登，还有雨果·范·德·胡斯和克劳斯·斯

吕特的作品——我们均可以感受到当时宗教形象所具有的强烈戏剧表演效果的影响。绘画中手势、细节以及如出一辙的角色均来自当时不同时期戏剧方面的经验,并以不同的方式被展现了出来。尽管中世纪的戏剧被保留了下来,但人们对当时实际的表演——布景设计、道具以及戏剧如何与城市街道、乡镇广场或是教堂内部等环境相联系——却知之甚少,因而也难以完全证明中世纪戏剧与绘画的关系。当时让·富凯为埃蒂厄内·谢瓦利埃创作了一部日课经,书中的《圣阿波罗尼亚的殉道》(Martyrdom of St. Apollonia,图 69)是一幅尤为引人入胜的描绘宗教戏剧场景的绘画。其中让·富凯所创作的中世纪形象,即戏剧的导演站在右侧,手中拿着剧本和指挥棒,而与此同时阿波罗尼亚那可怕的命运正在他身边以模拟的方式被再现

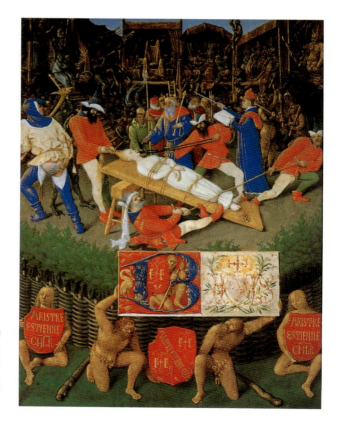

图69 让·富凯
《圣阿波罗尼亚的殉道》,1452 ~ 1460 年。选自埃蒂厄内·谢瓦利埃日课经的插图手稿,15.9cm×12cm。尚蒂伊的孔代博物馆藏。

出来——当她被在火刑柱上烧死前人们将她的牙齿拔出。上方长廊里的观众（代表贵族）以及正厅后排的观众（代表平民）似乎均被眼前的场景所深深吸引。该剧是为灰色胡须的统治者所表演的，而他全神贯注，为了阿波罗尼亚情不自禁地从宝座上走下来，亲自介入到了剧情当中。在左侧一位宫廷小丑将其臀部暴露了出来，而在右侧的魔鬼则攀到了地狱之门的上方，正在等待那必将到来的、有关天堂（在左侧上方廊台的音乐天使）与地狱那一幕中他所扮演的角色。如同其他大众宗教习俗一样，戏剧将多种社会因素及层次糅合到了一起，因此展现出现实与风格方面的创新。总之，绘画为那些作品带给人们的感受提供了一个重复的模式——那是一种风格化的最终场景，是为了观看者内心的启迪而于瞬间凝固的、活生生的戏剧。

16 世纪改革

倘若我们试图去想像 15 世纪的各种宗教事件如何导致了 16 世纪的宗教改革，那我们必须重点强调宗教体验中的私人化。恰恰是在这一点上，文艺复兴早期的人们所具有的世俗虚伪性与极度虔诚交汇在了一起。当波尔蒂纳里家族、玛丽（勃艮第的）以及埃蒂厄内·谢瓦利埃在克制其宗教虔诚的同时，他们也流露出了其人性的骄傲与野心，以及必然会出现的邪恶心态。新教改革者的目的是要以一种更为局限、说教的方式来解读两种基本要素——自主与自我提升——之间的关系。这些不同的要素在一个人的性格中需要被加以明确的区分，而非随意的融合。

在 16 世纪早期，天主教会中众多的改革者深感罪孽深重——那是来自其自身以及他们认为那无可救药、反复无常的教会所具有的罪恶。对于首位伟大的新教领导人马丁·路德（Martin Luther，1483～1546 年）而言，1510 年去往罗马的朝圣只不过可以用来说明教会领导者们俗不可耐。对宗教统治集团的不信任可以以内部改革的方式得以解决。路德所感受到的是一些更为深刻和个人化的东西，即对其自身的不信任。他所倡导的宗教改革基于一个双重的假设：面对诱惑，个人是孤立无助的。而上帝则无所不能，面对那些对他而言最终无疑是虚假的人类阴谋（例如免罪符的销售），他不为所动。面对如此进退两难的局面，

图70 塞巴斯蒂安·明斯特的《宇宙志》副本中外观被破坏的伊拉斯谟肖像，1550年。11.8cm×10cm。马德里国家图书馆藏。

宗教纷争在15世纪还基本上是内部政治问题，然而到了16世纪它却公然爆发了出来。在新教改革时期，每个人都被指望要表明立场，而且人们热情高涨。伊拉斯谟对马丁·路德鲜有支持，阿尔布雷希特·丢勒对此很是恼怒，他大声疾呼："噢，鹿特丹的伊拉斯谟，你的立场究竟如何？……站在我主耶稣这边。维护真理，获取殉道者的王冠"。该塞巴斯蒂安·明斯特的《宇宙志》副本的拥有者显然对伊拉斯谟深感不满。将伊拉斯谟的木版画（以霍尔拜因1523年的画为原型－图87）表面损毁令人想到这样一种做法，即在中世纪虔诚的信徒将恶魔肖像的眼睛涂抹掉。

Liber III.

个人是如何得以获得救赎的呢？路德宣称Sola fide，即只有信念。对于基督徒的所有要求便是坚信这样一种承诺，即基督的生死能够挽救世界。

路德的这一提议得到了人们一心一意、坚定不移的拥护。他由于自身在上帝面前的无能为力而感到绝望，但这并未使他去履行那修道院式的、日益复杂的忏悔惯例，而是令他避开了教会几个世纪以来致力发展的宗教事务机构和繁文缛节，直接将他引入了他所热爱的上帝的怀抱当中。教会坚持在赎罪的过程中必须进行神圣仪式（以及依教规进行的七圣礼）。与之相反，路德提出所有信徒均可成为神职人员，并且宣称为了保护忠实的信徒，避免教会的进一步滥用，只有两种圣礼，即圣餐和洗礼。圣餐还被重新加以诠释，仅仅被用来令人回想起（而并非真实地再现）基督受难的场景，而婴儿的洗礼则成为了这样一种方式：它暗示着上帝将仁慈慷慨赐予那些怀有单纯信仰的人们。

路德于1520年在一篇论文中以同样的标题宣布了一种新的"教会的邪恶束缚"。教皇不再被认为是腐败世俗权力的牺牲品，而在14世纪他在法国流亡时这一点却被认为是属实的。对于路德而言，当时是教皇占有并奴役了基督教教会，而只要能在大众之中普及圣经，则那真实、完美的圣经便可取得胜利。因此他于1521～1522年间以及1534年先后将圣经的新、旧约翻译成了自己的母语德语，以便人们能够做出自己的判断。因此改革的爆发波及了15世纪宗教生活中的诸多方面，其中就包括反教权主义、个人信仰的价值以及日益增长的文化水平。

在争权夺利中，艺术立即不断地被各个政党用作宣传的手段。尤其是印刷品，为有关改革所进行的辩论提供了一个大众论坛。而在15世纪宗教思想及活动形式中，视觉艺术扮演了诸多复杂的角色，而且在16世纪依然如此。它可能会被用作去批判过去的艺术实践，从而暗示了进行改变的需要，或是强有力地勾勒出了完整、崭新的教义。人们赋予艺术的最为普遍的职能之一便是用其对行为而非教义进行评论。复杂的理论问题需要周密的详查，并且可能会导致崭新形象——尽管那些形象有些微不足道——的产生。具有讽刺意味的个人形象令在理论细节方面毫无经验的平民百姓更容易去进行想像，同时也更具有吸引力。

此类当中最为生动的作品之一便是肖像画家汉斯·霍尔拜因于16世纪20年代中期设计的一系列小型木版画。也许是由于这些作品在处理牧师形象时较为苛刻，直到十年以后这些画像才得以在法国中南部城市里昂出版。然而不仅仅是新教徒，连改革的倡导者也批评教会滥用职权：虔诚的天主教徒——例如霍尔拜因的好友、荷兰人道主义学者德西迪里厄斯·伊拉斯谟（Desiderius Erasmus, 1466~1536年；图70），尽管依然留在教会中，却也对其持批评的态度。

该套印刷品以不同版本出版，旨在针对天主教徒和新教徒两者。整个系列描绘了中世纪对"死亡之舞"的幻想。死亡之骷髅逼近所有的人，无论贫穷与富贵，也不分长幼及男女，它均使他们参与到这结束其生命的舞蹈当中来。霍尔拜因将这种关于死亡的传统意象与那些符合当时观众口味的时评相结合。首先，为了达到这一目的，霍尔拜因所描绘的死神形象并未直接向其牺牲品进行攻击，而是相当巧妙地偷取了此人在世间位置的象征物——从而揭示并终结了他或她世间生命的权利。例如，当一位红衣主教端坐在螺旋状的葡萄藤间（这也许象征着基督教义里所指的真正的藤蔓以及／或是基督牺牲时的鲜血），正向一位谦卑的信徒出售已经签字盖章的免罪符时，死神则将代表其职位的象征，即红衣主教的帽子，移到了一边（图71）。由于免罪符被认为能免除信徒在地狱中所受的折磨，因而按照当时的评论来看，没有比这更令神职人员尴尬的时刻了。正如马丁·路德所抱怨的那样，教会向无知的、毫无戒心的公众销售可以赎罪的（虚假的）希望，并借此构筑了其宏伟的大厦；他们还出资来创作精美的文艺复兴艺术作品。因此那本应被慷慨地赐予所有人的、真正的葡萄藤实际上成为了有权势的教会阶层的财产——他们可以将其出售、给予或是收回。霍尔拜因力图在仅仅两英寸高的方寸间表现出这一切。当他将注意力从这一系列作品转向其他场景中的主教、修道院院长、牧师以及修女时，他依然同样不留情面，表现得聪明机智。

教会职权的滥用可以被揭露，但是针对这一点教会可

图71　汉斯·霍尔拜因（小）

《红衣主教》，选自《死亡之舞》系列，约于1523~1526年间设计。木版画，6.3cm×4.8cm。伦敦大英博物馆藏。

在该系列的另一幅版画中写有缩写字母HL，这毫无疑问属于版画大师汉斯·卢茨伯格，实际上是由他根据霍尔拜因的设计雕刻了模板。这是当时版画制作当中常见的做法，尽管有些艺术家，比如阿尔布雷希特·丢勒，一直坚持自己雕刻模板——至少在职业生涯的初期当他们努力去赢得声誉的时候是如此。

图72 弗朗兹·弗洛里《反叛天使的堕落》,1554 年。303cm×220cm,安特卫普皇家艺术博物馆藏。

以显示出牢固的外观,从而抵制任何异教反叛的袭击。同样,此处所涉及的并非是复杂教义的颁布,而是对正统观念所具有的力量和权势的描述。由弗朗兹·弗洛里(Frans Floris 1519/20 ~ 1570 年)所创作的中世纪绘画《反叛天使的堕落》(fall of the rebel angels)便是这样一幅天主教的宣传画(图72)。弗洛里并未勉为其难地去对那些改革领袖进行特别的描绘——他令那些领袖处于由圣·迈克尔及其正义之军所解救的人群当中。为了明确以下这一简明的观点,采用此类粗略而又广受欢迎的形象其实并无必要:即教会明确规定了正统的观念,而异教背叛者的一生简言之则与他们在迈克尔战斗原型中所受的待遇无异。弗洛里为了能为绘制心目中英雄的形象做好准备,来到罗

马旅行，并研究了当时处于天主教内部的文艺复兴鼎盛时期的艺术风格。他从米开朗琪罗所创作的生动的肢体形象——那扭动挣扎、肌肉强健的躯体——中汲取灵感，从而展现出了如今被称作天主教徒的形象。

从某种观点来看，16 世纪的艺术家若要在艺术上对由改革所引发的事件作出回应则绝非易事，且并不能随心所欲。因为在这样一场改革中，艺术也是遭到谴责的一方。对于一些人而言，宗教形象的使用与滥用绝好地证明了更广泛的问题——这些问题也概括了宗教改革。艺术一直是善行这一教义的有机组成部分，而新教改革则决意将其进行彻底的革新。根据天主教教会，个人不仅可以通过依照教规履行"七善行"来获得拯救，而且可以通过其他善举，例如在经济上给予教会支持或是委托作画来教育、影响信徒从而达到目的。由于顾主可以通过委托作画来夸耀自己也许从未具有的虔诚，甚至是幻想的能力（见第 96 页图 61 和图 62），艺术作品可以轻易地成为一场——至少对改革者而言——令人怀疑的赎罪游戏中的典当品了。只要肖像被置于教会建筑物内部，问题便会接踵而至。绘画以及雕塑事实上是供人们进行礼拜甚至是偶像崇拜的。在圣人自身及其世俗形象之间有区别，然而有些礼拜者却无法将这两者区分开来。这类世俗形象并非仅仅具有某些象征：它成为了与圣人完全一致的事物，呈现出神圣的光芒，展示出人们通常认为的只有原型才固有的神奇力量。

偶像崇拜，即对肖像的礼拜，是在中世纪基督教中反复出现的问题。许多人从一开始便质疑肖像的必要性，担心它们具有了令人信服的力量。教会意识到了这一危险，但同样也对由于采用肖像而产生的巨大利益津津乐道。贫穷困苦以及目不识丁的人们或许可以被传授以有关宗教信仰的真理；而尘世间的艺术之美则至少可以暗示，甚至也许能预言那神圣的、非现实王国的辉煌。出于基督教的目的，试图对艺术力量进行约束有诸多合理的原因。但若要控制大众的想像则绝非易事，而且教会也难免会去迎合这一想像从而在金钱上获取回报。有些肖像被认为尤为神圣和灵验，那些拜访过这些肖像的人们则被予以特赦，而为瞻仰肖像所进行的朝圣也得到了鼓励；为了说服日益增长的人群去参观遗迹及圣地并因此在经济上资助教会，当地教会领袖对这些事迹均进行了详尽的记录。

在德国南部城市雷根斯堡,一座中世纪拜占庭式的圣像在狂热的宗教崇拜中应运而生——人们认为该尊圣母肖像能产生奇迹。在 16 世纪前几十年,这一宗教崇拜也达到了顶峰,而与此同时当地的艺术家为教堂进行了装饰,并对圣像进行木版画复制,同时复制的还有那些描绘圣地四周成群热情朝圣者的场景。有一个事实可以表明朝拜者的狂热,那就是雷根斯堡教堂是在一座犹太教会堂的原址上建造起来的,而该会堂在仅仅几个月前的一场反犹太教运动中被摧毁,当时犹太人正逐步从雷根斯堡被驱逐出去。由于新教教会的批评日益增多,这一宗教狂热开始冷却,而迈克尔·奥斯腾多夫(Michael Ostendorfer,约 1490~1559 年)的印刷品(图 73)正是于 1520 年狂热消退的前夕出版的。奥斯腾多夫的印版有一点令人印象深刻,那便是来自著名德国版画家(也是马丁·路德早期的追随者)阿尔布雷希特·丢勒在其底部刻道:"1523 年。在雷根斯堡,这一幻象的出现违背了圣经,而主教却应允了,因为目前它依然有用。上帝帮助我们,从而使我们不以此种方式令基督那可敬的母亲蒙羞,而是以上帝的名义予她以荣耀。阿门。AD(丢勒姓名的首写字母)。"

图 73 迈克尔·奥斯腾多夫

《对雷根斯堡美丽圣母教堂的朝圣》,约 1520 年。木版画,63.5cm×39.1cm。科堡温斯特艺术收藏中心藏。(底部有阿尔布雷希特·丢勒的题名)

图 74 佚名艺术家

《在尼德兰破坏偶像》,约 1583 年,选自 Baron Eytziner, De Leone Belgico,科隆,1583 年。雕版画。约 27.6cm×18.6cm。伦敦大英博物馆藏。

图75　蒂尔曼·里门施奈德

《圣血祭坛雕刻》，约1499～1505年。椴木，总高约900cm。德国罗腾堡的圣雅各布教堂。

里门施奈德的祭坛雕刻中珍藏着圣血遗物，该圣遗物被悬于《最后的晚餐》一幕正上方两位天使所托举的十字架里的水晶制品中。圣龛后方小型镀铅圆顶窗使得光线可以进入到教堂窗户里来，从而洒在雕刻精美的人物上。中央的大型人物犹大正从基督手中接过面包片，而这一人物可以被移走，这使得该场景显得更加栩栩如生。

　　丢勒为反对过度崇拜而大声疾呼。无疑当时众多的艺术家本可以参与进来，但他们也许并未对肖像崇拜持过多批评的态度，也并未因此走向相反的极端，从而参与到反偶像主义即破坏肖像的活动中来（图74）。从16世纪20年代开始，在整个北欧平信徒损毁肖像的事情时有发生，在加尔文教派的影响下，首先从德国开始，继而波及到尼德兰，尤其是瑞士，而这一活动在60年代尤为剧烈。有一位艺术家与原先自己的职业背道而驰，那便是桀骜不驯、善于表达的尼德兰画家马利努斯·凡·雷莫斯沃尔（Marinus van Reymerswaele，主要创作时期为1521～1552年），而记录在案的此类例子仅此一桩。多数艺术家都如丢勒那样，也许试图在极端偶像崇拜和偶像破坏主义之间寻求一条中庸之道。丢勒所抱的态度是：绘画犹如一种武器，一把利剑，使用起来需慎之又慎。它既可

宗教表现及理想　　113

图76 蒂尔曼·里门施奈德

《圣血祭坛雕刻》,约1499～1505年,《最后的晚餐》细部。椴木。德国罗腾堡的圣雅各布教堂。

用来谋杀,但也同样可以用来进行保护和启蒙。在宗教改革这一背景下,艺术可以成为进行教育的重要工具。但是艺术家们必须要进行思考,他们必须仔细考虑他们所采用的手段和表达的信息,还要考虑表现风格以及试图传达的内容或是主题。

在整个中世纪,宗教艺术始终所受到的严厉指责之一便是其豪华铺张,而这一批评一直延续到宗教改革时期。华而不实的、有雕刻图案装饰的镀金雕像以及层层叠叠、五彩斑斓的饰板画彰显了艺术家们的技巧以及他们——或是其他人的——虔诚。早在15世纪,与洛克纳和凡·爱克作品类似的、美丽的圣母形象便已经在波希米亚及德国南部遭到了尖锐的批评。那么对于诸多观看者而言,艺术需要在精练、简洁等方面进行改革,并且将重点放在形式、结构以及故事内容等基本元素方面,而非分散人们注意力的附属品上——这些通常暗示了财富以及社会名誉。这也许正是德国木雕家蒂尔曼·里门施奈德(Tilman Remenschneider,约1460～1531年)选择不为其创作的某些祭坛作品进行多彩涂饰的原因之一。里门施奈德的祭坛作品位于罗腾堡的圣雅各布教堂一所特殊的朝圣礼拜堂内,它以浮雕以及更趋于三维雕塑的形式描绘了基督生平的不同场景(图75)。尽管由于精妙绝伦的窗花格结构令其具有了典型的中世纪晚期基本元素,但该作品还是展现出了一种严肃、克制的崭新氛围。里门施奈德的木雕作品远比当时人们精巧描绘的镀金作品价格低廉。他创造的人物简单纯朴、感情真挚,强调所雕刻的场景本身具有的教育性,这一点在中间作品《最后的晚餐》(Last Supper)

中显得尤为突出（图76）。这一形象旨在让人们去研究、去学习，而非去亲吻和崇拜。也许这有助于解释为何在16世纪20年代当该城镇开始接受宗教改革后的信仰时，该祭坛作品并没有遭到破坏或是被移走。

作为宣传工具的艺术

在16世纪人们渴望非偶像崇拜的宗教形象，而最初能体现这一点的艺术手段便是版画。例如，奥斯腾多夫创作的雷根斯堡教堂内美丽圣母的圣坛形象（见图73）并非是一件供人们敬仰、崇拜的作品——那不过是一张纸罢了，上面所印的图案以简洁的黑色线条构成。在1519年雷根斯堡的秋天，该作品也许被用来记录奇迹般的康复，但是印刷品具有一种崭新的、纪实般的、近乎科学的特性（或是要求），这令其与过去那些产生奇迹的形象得以区分开来。印刷品是风格朴素、价格低廉且实用的图解；他们在传达信息的同时还附有与之相配的文字。他们是艺术作为弥撒教育手段的绝佳范例。

在约1510年，荷兰版画天才卢卡斯·凡·莱登（Lucas van Leyden，1489~1533年）也许是在其二十出头的时候雕刻了一幅描绘基督受洗的力作（图77）。在其职业生涯中，他这是首次采用了日后成为其标志的构图方法。卢

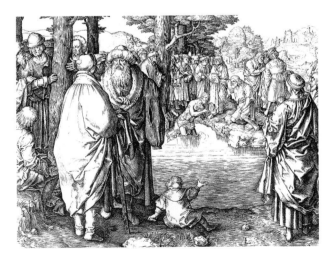

图77　卢卡斯·凡·莱登

《基督受洗》，约1510年。雕版画，14.2cm×18.2cm。伦敦大英博物馆藏。

卡斯·凡·莱登将构图做了"反向处理",把传统中位于显著位置的主要宗教人物耶稣和约翰放到背景当中,而将大型的无名旁观者放在了前景中。该设计令洗礼这一事件看上去似乎是偶然事件,是一个更为完整的故事或是论述中的一部分。下面更为详尽的分析证明,该作品所描绘的并非是要涉及教义含义及其意义。

例如,在描绘洗礼的绘画中,为了突显基督并使督教洗礼这一圣礼神圣化,通常会描绘代表圣灵的鸽子,但在该版画中却没有这一点。显然卢卡斯·凡·莱登仔细阅读过《福音书》的内容,由于其中直到晚些时候才提及圣灵降临到基督,因此他便也没有"提及"圣灵。也许他也留意到了当时关于洗礼本身的讨论与质疑。一些宗教改革者坚信,只有成年人才有能力体会到这一行为的重要意义;但路德等其他人却提倡婴儿受洗。也许艺术家正是意识到了这一日益激烈的争论,才在前景中描绘了一个指着洗礼场景的孩子。

当卢卡斯·凡·莱登完成了其有关洗礼的版画时,也正是新教改革前夕及其初露端倪的时候,而在这风云突变的时代,视觉形象——尤其是版画——便可成为用以进行讨论的论坛。卢卡斯并未通过在其作品中描绘细节以及挑战构图发展——这是最主要的一点——来树立起足以引起质疑的、特定的新观念。他采用了类似艺术创新的形式——构图的反向处理,旨在吸引潜在顾客的视线与注意力。在1510年的尼德兰,形象中模棱两可的含义以及无结论的讨论成为了开放市场上有利的卖点。如果卢卡斯·凡·莱登表现得更为教条主义(比如表现婴儿正在受洗),那么受众也许会更为有限。对于该版画家而言,这样一种叙事风格也许可以成为一种市场手段,即强调针对当时的争论进行深思默想。

随着时间的流逝,不表明自己的立场变得愈加困难。马丁·路德于1523年坚称平信徒应当在圣餐仪式上享用面包与酒两种食物——尽管之前他多少有些含糊其辞;尤其应该允许他们从杯子中饮取。从教义的角度来看,最为重要的一点在于,圣餐现在被认为具有纪念意义,它并非是神奇的事物。虔诚的信徒通过参加圣餐铭记着基督所付出的牺牲;他们并非是在对其进行重复。阿尔布雷希特·丢勒在其1523年的木版画《最后的晚餐》中也影射到了关

于圣餐的这些事情（图78）。尽管几年以来他一直在计划创作一系列关于耶稣受难的长方形木板画，但只有《最后的晚餐》被印刷了出来，而且无疑这是出于他的这样一种渴望，即去理清他以及他同时代人对于这一重要事件的想法。他选择了这一历史悠久的主题并赋予了其崭新的重点及含义。

丢勒在该木版画的右下角展现了圣餐中的两个基本元素：面包条以及一壶葡萄酒。桌上只摆放着一只看上去宛如圣餐仪式上所用的圣餐杯，而宗教改革后的基督教徒则希望从中啜饮。在桌子前方的地板上摆放着空无一物的金属浅盘。若是观看者了解丢勒早先描绘的《最后的晚餐》或是他同时代人创作的典型范例，他便会懂得这是在暗指该聚会所具有的纪念特性。通常在大浅盘上会摆放被宰杀的羊羔尸体，而这可以令天主教徒联想到，最后的晚餐不断地再现了耶稣所付出的牺牲。对于丢勒及其他新教徒而言，这样的圣餐屠宰仅仅用纪念仪式便可代替。路德所要达到的主要目标之一便是让平信徒人手一册《圣经》。每个人都应当阅读圣经并对其进行思考。而作为宗教改革先驱者的卢卡斯·凡·莱登为了能创作关于洗礼的木版画已经做到了这一点。丢勒在圣经文字以及当时的事件之间做了同样含蓄的联系。当他描绘进餐和犹大的背叛（画面只显示了十一位圣徒），以及基督创立了由仁爱、手足情谊和使徒身份(约翰 13:34)所主宰的崭新的福音派新教会社团时，路德的追随者同时也在试图做同样的事情。

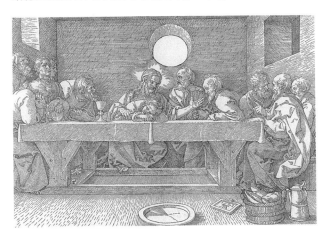

图78 阿尔布雷希特·丢勒

《最后的晚餐》，1523年，木版画，21.3cm×30cm。伦敦大英博物馆藏。

此处丢勒的技法极为简洁而又精细。尽管显而易见他试图以一种质朴、洗练的风格来描绘该场景，但他还是巧妙地运用微小的对角线笔触，使得简洁、缺少立体感的画面栩栩如生起来。

宗教表现及理想

丢勒的木版画《最后的晚餐》不仅在主题的特殊细节上，而且在整体风格以及高超的技巧上均对宗教改革进行了响应。从这方面来看，它与里门施奈德稍早期的雕刻作品有异曲同工之妙。丢勒将场景内容尽可能地减少。在其早先采用的技巧中，他强调明亮区域和黑暗阴影区域间的对比，这使得奢华的细节大量相互叠加，而现在丢勒则将圣坛勾勒得十分简单。冷色调的清晰角度、大型移动的人物以及富于表情的面庞以直白、明确的方式表现出了场景的含义。对于首次反偶像崇拜的骚乱，丢勒的反应便是在进行艺术表现时重新注入了人类的诚实和尊严，并且添加了新的技巧，而这与里门施奈德在其早先雕刻中所表现的相同。丢勒的形象涉及艺术与审美，以及神学上的改革。他意欲运用自己那令人敬畏的艺术力量，以一种新近精练出来的纯朴简单风格来表现宗教事实。

第三种用于宣传的形象据说用来表现枯竭的艺术灵感，即宗教改革所导致的艺术衰落。这些形象用来对宗教信仰进行解释说明，从而满足产生艺术的需求——那是一种崭新的、具有明确教谕意义的艺术。通常人们断言，对于艺术家外在的要求越琐碎，其个人的创作空间便会越狭小——或者从总体而言，审美上的抉择便越少。简言之，这一点看上去似乎并没有什么可争论之处。然而比起这一否定判断所隐含的内容，在16世纪采用极具教谕意义的形象要更为引人入胜、纷繁复杂。在宗教改革的争论中，所有团体按惯例采用具有教谕意义的印刷品。这些印刷品展示出当时几乎普遍认同的观点，即视觉形象是一种强大的、有效的交流手段。教诲主义通常源自相反的感知，而它绝非试图去导致艺术（以及审美价值）的衰落。的确，具有宣传作用的艺术有时在形象上既粗糙拙劣又极其刻板；然而它蕴涵着这样一种动机，即以警句般的视觉形式去描绘当时的争论，而这一点则极具说服力，原因在于它是以那些形象所具有的力量为基础的，而这些形象能够感动那些甚至是无知愚昧或是呆板僵化的人们。

16世纪早期德国艺术家卢卡斯·克拉纳赫（Lucas Cranach，1472～1553年）的作品呈现出了一种艺术中教谕主义的早期范例。他一直被称为"路德宗教改革的官方艺术家"。在路德的生命历程中，克拉纳赫反复绘制了他的肖像，并以雕刻和木版画的形式来表现他，其中包括

从路德早年作为宗教领袖,一直到他的婚姻直至临终之时。这两位艺术家和神学者乃是挚友;他们互为对方孩子的教父。在设计如《关于法律与仁慈的寓言》(Auegory of Law and Grace,图79)这样的作品时,显然克拉纳赫获得了路德的允许——虽然也许并没有得到他仔细的指导。克拉纳赫的画页被一棵半死半活的树整齐地截为两段,这展示出了当时路德正在发展的事业的一些中心宗旨,即(天主教)依靠善行和(新教)依靠仁慈与信仰之间的本质区别。在左侧可怜的人类罪人,由于亚当与夏娃的堕落(原罪),被告知要遵守法律(以摩西的刻写板展示),但是在最后审判(在空中)之时,他被发现在那里并无资格,于是便被死神与魔王送入了地狱的烈焰中。不可避免的诅咒,即人类通过善行也无法在功德上获得拯救,便与宗教改革所强调的信念至上形成了对比。在画页右侧,基督的鲜血尽情地抛洒,而他则从坟墓中飘然而起,将死神与魔王踏在脚下,他向那些笃信他的人们许诺会拯救他们。

图79 老卢卡斯·克拉纳赫

《关于法律与仁慈的寓言》,木版画,27cm×32.5cm。伦敦大英博物馆藏。

克拉纳赫大量地使用了题词来解释,新教认为信仰而非善行可以获得赦免,而这些题词最早源于路德心目中的英雄圣保罗的著述。在克拉纳赫的工坊里,接下来的两代人都经常重复或采用了此种构图方式。

宗教表现及理想

在背景中，除了天使向牧羊人报喜宣布基督降生的小型场景外，克拉纳赫还将旧约中厚颜无耻的魔鬼撒旦展现了出来，它被以色列人高悬于沙漠中的十字架之上，而这是一个不同寻常的描述，它巧妙地强化了基督受难的信息。当以色列人正遭受大型毒蛇的威胁时，上帝告诉他们要将一条蛇悬于十字架之上并且坚信这一形象会拯救他们——结果的确如此。如此看来，这一点似乎与从十字架上全身赤裸、鲜血淋漓的人身上寻求拯救有些矛盾，但这的确是上帝承诺的本性。

克拉纳赫木版画的上下方还描绘了一系列精心选择的圣经章节，一再强调了其作品所包含的信息。克拉纳赫熟练地将十一组人物或场景巧妙地编织到了一起，他的作品显然起到了一种象征性谜题的作用，解释了北欧人对错综复杂的象征或含义那种典型的、由来已久的迷恋，而这些象征或含义则通过这种支离破碎的构图设计变得清晰明了。

宗教形象的转变

如果人们继续追寻此处克拉纳赫和路德思想所涉及的内容，那么宗教艺术的价值也许就要消失殆尽了；换言之，尤其是它作为善行计划组成部分的价值便要消失了。此外，15 世纪祷告形象在各方面所起到的巨大作用——如表现社会及经济、个人的炫耀、宗教赦免——均急剧减少。无论从实际还是从比喻上来看，所剩下的仅仅是早期隐忍与宽恕的一个简单框架。尤其对于新教徒而言，先前塑造宗教艺术的复杂力量必须另寻出路，去在其他艺术类型方面进行努力。从这一点来看，在 16 世纪晚期涉及艺术灵感的世俗化便也合情合理了。

混杂无章成为了 15 世纪宗教形象所具有的特点，若是在今天将这一特点进行标注的话，那么也许从一方面可以认为其神圣，但从另一方面看它便是亵渎。政治、宗教以及感官上的愉悦恣意地混合在一起；经济地位、社会阶层的分化和私人家族历史也在宗教生活及其艺术作品中占有一席之地。对这一点的关注逐步融入了生活中特有的方面以及相应的艺术创作中，而在 16 世纪人们逐步见证了这一点。静物绘画并非仅作为大型宗教作品的组成细节部

分,而是被分离了开来,并且对于商人更具有吸引力。同样,风景画成为了一种独特的艺术类型,绘制内容取材自人们的旅行经历、探险或是从土地拥有者的角度出发进行创作。描绘当时人物的肖像一贯很流行,并且日渐取代了历史悠久的圣人及英雄的画像。

 从某些方面来看,这是一个合理、进步的发展。在15世纪罗伯特·康潘在简陋的中产阶级家居背景中描绘了圣母与圣子,一旦出现了这样的艺术家,那便很难阻止随后的艺术家去消除圣母子身上的象征主义迹象——哪怕仅有少许,而单纯去强调他们身上人类的特性:玛利亚宛如一位正在哺育的母亲,而耶稣就如同一个笨拙的婴儿。面对杰拉德·戴维的《正在喝粥的圣母子》(Virgin and Child with a Bowt of Porridge,图80)这样的绘画,人们也许会怀疑世间是否真的存在绝对或必要的圣景。在尼德兰接下来的一百年当中,这些形象以其本来

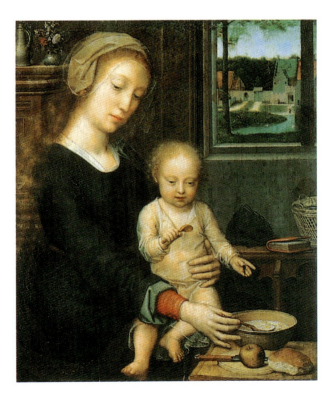

图80 杰拉德·戴维《正在喝粥的圣母子》,约1520年。饰板画,35cm×29cm。布鲁塞尔比利时皇家美术博物馆藏。

图81 汉斯·巴尔东·格林

《巫师安息日》,1510年。采用橙色调模板的明暗木版画,37.9cm×26cm。伦敦大英博物馆藏。

巴尔东所采用的版画艺术风格比其老师阿尔布雷希特·丢勒(见图78和图120)要更为原始且更具冲击力。但是他的确也采用了丢勒的一些手法,比如将写有其名字缩写的铭牌悬挂在树枝上。年份1510宛若刻进铭牌下方的树干里一般。这些女巫正在进行一场黑弥撒,在献祭的时刻手中举起的是一只蜥蜴而并非是圣饼。倒骑山羊(恶魔)则被认为是暗示了性变态。

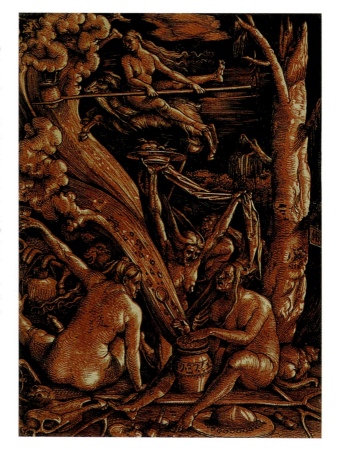

面貌——即当时母子的画像——为人们所接受。戴维所绘的形象如此平易近人,如此世俗化,从非现实世界的角度来看,也许本意便根本没有打算将其塑造成为神圣的形象。这一圣母的绘画乃是人类行为的典范,而并非人们有所需求时用来祈祷的具有神奇力量的调停者。戴维的形象也因此避免可能成为偶像或是祈祷形象。

在16世纪,当人们在自然灾害、暴风雨以及瘟疫来临时不再向圣母玛利亚或圣人乞求帮助的时候,他或她的恐惧与疑惑并未消失;所有的事情并非会突然间井然有序,自成一体且可以被控制。欧洲16及17世纪的女巫狂热便部分地证明了这一点。对于自然界拥有的不可抗拒的力量,

人们心中有尚未解决的问题,而对妇女的力量人们也心存恐惧;这两者的结合所带来的困扰则并不局限于未受教育者或是社会低级阶层。

汉斯·巴尔东·格林也许是16世纪德国描绘巫师题材中最为引人注目的艺术家了。他来自传统家庭,而家庭成员的大多数均皈依了新教。从其早年宗教改革爆发前起,直至其生命结束,巴尔东(其昵称"Grien"也许是指他对绿色的热爱)在巫师那危险、玄妙的力量上花费了大量的精力。在其职业的早期,他所采用的手段是其师从阿尔布雷希特·丢勒时学来的精心制作的木版画,并且将其进行了浪漫主义的处理。到了1510年,他与卢卡斯·克拉纳赫开始不仅使用单线条模版在白纸上印刷黑油墨,而且还在此基础上先使用彩色或是色调模版印刷,从而创造出了现在所说的明暗对照的木版画效果。巴尔东那明暗对照的木版画《巫师安息日》(Witches' Sabbath,图81)在烈焰与硫磺中爆发。巫师手执帚柄一跃而起,倒骑在山羊(恶魔)背上,并且模仿举行圣餐仪式,与此同时半露半藏的猫正潜伏在他们身边。

巴尔东所创作的一些巫师形象几乎都具有喜剧色彩,有些许害羞与讽刺意味。即便是《巫师安息日》这一木版画也并非意在恐吓观众;此处也同样具有嬉戏愉悦的成分。在16世纪的宗教形象中,对性能力事情的处理也更为公开。赤身裸体的人物——无论是亚当和夏娃、基督和经过遴选的圣人(比如塞巴斯蒂安)这样的成年人亦或是单纯无辜的孩童——均成为了基督教艺术中反复出现的组成部分。在16世纪,性事与宗教之间的关系被处理得更为有说服力,也更巧妙。在巴尔东的某些作品当中,亚当与夏娃之间公开相互挑逗。巴尔东的巫师形象进一步强调了性与超自然之间那令人烦恼的关系。此处性活动与精神活动相互严厉批评却又彼此吸引。那么从某些方面看,改革者将宗教信仰从人类日常污秽——从善行与恶行的积累,从人类罪恶的细节——中分离出来的尝试反而促进了人们对这一事情的沉迷;即个人恐惧通常代替了制度上的滥用。

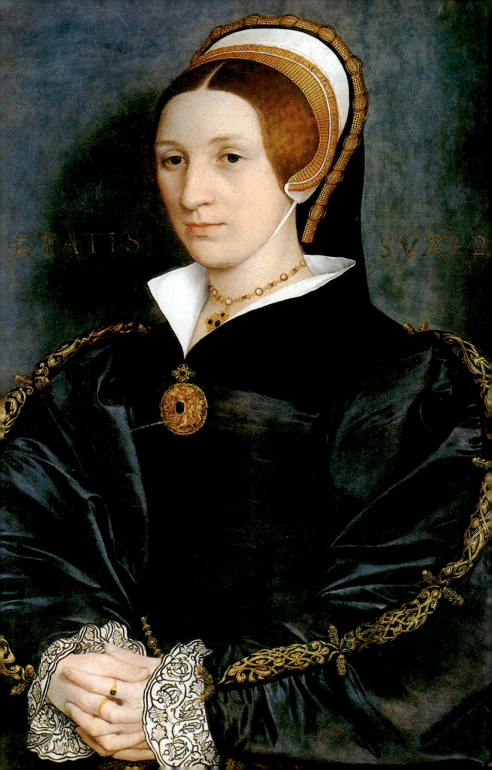

第四章

艺术特性与社会发展

图82 汉斯·霍尔拜因
《贵妇画像，也许是克伦威尔家族里的一员》。约 1535 ~ 1540 年，饰板画，72cm×49.5cm。俄亥俄托雷多艺术博物馆藏。

该女子佩带着一枚由霍尔拜因设计的胸针，它描绘了罗德和他的女儿们正在逃离所多玛。在中央宝石的左侧是罗德的妻子，她由于违背上帝的旨意回头观看所多玛被变成了盐柱。后来罗德的女儿们诱惑了他，怀上了他的孩子从而使种族得以延续。因此女子被认为不守规矩或者是妖妇。

15 世纪北欧所产生的大多数艺术均在起源与作用上具有宗教性。这些宗教形象满足了日益繁荣与独立的世俗百姓阶层的需求，而且这些形象所表现的基督教信息并非很狭隘或是完全来自官方。对顾主和顾主特别感兴趣的物体或观念的考虑赋予了艺术以独特的韵味。然而此处 16 世纪宗教同一性及其目的在相当大程度上均产生了根本的变化。"满足世俗需求"被放在了首要的位置；肖像、风景画、静物以及风俗画或农民形象则作为重要、独立的新型艺术尝试崭露头角。有一种观点认为，16 世纪北欧艺术日益强调那些脱离教会桎梏的、具有其自身渊源及目的的问题与观点——在同时代人那日常的世俗生活中，在他们的理性生活中，以及在他们通过探索和交往对世界进行的研究和发现中。而持有这一观点的确是有一些道理的。

16 世纪艺术及文化的发展究竟在多大程度上表现出了传统与观念中的根本变化呢？16 世纪的艺术是否可能只是代表了先前时代已经表现出的微妙变化以及重新调整的特点呢？我们可以针对这两个观点就具体情况做一分析。

宗教改革所产生的影响便是它从某种程度上导致了艺术的世俗化，而这一点也许可以从新教徒对祈祷形象的谨小慎微以及新教教堂对这些形象的普遍禁止得以一见。以这一戏剧般宗教争斗作为艺术变革的一个间接原因，并导致进一步重点强调世俗形象——这些形象与令人怀疑的神圣形象相敌对，尽管这样做似乎合情合理，但情况却并非如此简单。当新教领袖对过去的滥用进行抨击时，他们并未推荐新的艺术形式，从而取代难以令人信服的旧形式。因而艺术家以及顾主们不得不自己去寻找。天主教艺术家

同样也探索出了所谓的世俗形象，而天主教徒和新教徒则同样各自赋予这些形象以某种意义——在一定范围内引起争论的、有时具有宗教性质的意义。因此，16世纪世俗艺术特性的发展与扩大（例如肖像、风景画和静物）乃是一个总体文化现象，是针对新教就早先误用宗教形象进行批评所做出的回应。16世纪的形象反映出了旧传统与新起点的复杂糅合。

肖像

在整个15世纪，肖像写生起到了几个重要的作用。在世纪初叶，它们是贵族委托制作的主要饰板画类型——事实上有时是唯一的类型。贵族们希望自身为人们所铭记，并且成为其家族历史上得以记录下来的一部分。委托制作的肖像还包括早已故去的家族成员，这些肖像与当时在世成员的肖像被同时放置在画廊中展示，其目的在于树立肖像的合法性并巩固自身的声誉。

肖像画可以被悬挂在墙上这一永久的背景中，这样的处理方式与现今无异。然而，许多肖像却是旨在成为更为便携的、供人回忆的形象，这样就允许甚至鼓励观看者将画像在房间或是住宅之间挪动，从而使得那些富足的人们得以拥有或是居住在好几处住所内。肖像通常被装入带有盖子的彩绘盒子中，从而在旅行当中得到保护。肖像饰板画并非为了被永久固定在墙上而绘制，因此它们通常都为双面画。而肖像的背面则为贵族个人的纹章、箴言、姓名以及盾徽提供了一个方便之所。罗杰·范·德·韦登绘制的意大利贵族弗朗切斯科·德埃斯特（Francesco d'Este，图83和图84）的肖像便是这一实践的惊人例证，他是费拉拉侯爵里奥奈洛·德埃斯特的私生子；弗朗切斯科在勃艮第宫廷过了他的童年以及成年的大部分时光。

罗杰·范·德·韦登所描绘的弗朗切斯科·德埃斯特身着宫廷最时髦的服装，他同时还描绘了一把作为贵族标志的锤子（权力的象征，令人联想起宫廷比赛）以及一枚戒指（也许是比赛得奖）。手的摆放美轮美奂，那翘起的小指、时髦的发型、略显疲惫的目光以及过长的、弯曲的鼻梁似乎同时保存了普通人与典型形象的特点——事实上这是一个如同纹章般被扭曲、压扁了的形象，这使得弗

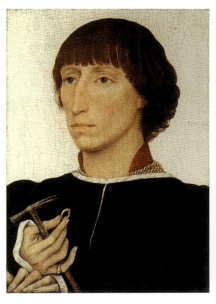

朗切斯科·德埃斯特成为了与徽章——它为饰板背面平添了魅力——对等的人类形象。此处猞猁(暗指其父亲名字里奥奈洛的双关语)扶持着弗朗切斯科·德埃斯特的徽章,上方有他的座右铭,"vior tout"(洞察一切),下方为他的名字"Francisque",均以勃艮第的宫廷语言法语书写。在被蒙住双眼的猞猁(是对其座右铭进行的嘲讽?)两侧徽章顶端树立的是字母 m 和 e,代表 marchio estensis (埃斯塔侯爵)。将 m 和 e 束在一起绳穗模仿了弗朗切斯科·德埃斯特的发缕——发缕的轮廓巧妙地映衬在肖像那非同寻常的浅色背景上,从而精心展示出了一个风格绝美的世界。

弗朗切斯科那显得较为倦怠的一瞥以及肖像那毫无特色的背景在布鲁日艺术家佩特吕斯·赫里斯特斯(Petrus Christus,约1410～1472/3年)的作品《贵妇画像》(Portrait of a Lady,图85)中被进行了明显的修改。赫里斯特斯的模特有一张略显任性的嘴巴以及若有所思却又斜向一边的目光。即便在自然界能够发现如此极为协调的眼睛、鼻子和嘴唇,那么也是非常少见的,而且赫里斯特斯不惮于表现该女子那特殊的歪斜的眼睑以及突出的

左图83 罗杰·范·德·韦登

《弗朗切斯科·德埃斯特肖像》,约1460年。饰板画,正面,绘画表面为29.8cm×20.3cm,纽约大都会艺术博物馆藏。

右图84 罗杰·范·德·韦登

《弗朗切斯科·德埃斯特肖像》(背面:弗朗切斯科的徽章),约1460年。饰板画,31.8cm×22.2cm。纽约大都会艺术博物馆藏。

艺术特性与社会发展　127

图85 佩特吕斯·赫里斯特斯

《贵妇画像》,约1470年。饰板画,29cm×22.5cm。柏林国立美术馆,普鲁士文化遗产绘画博物馆藏。

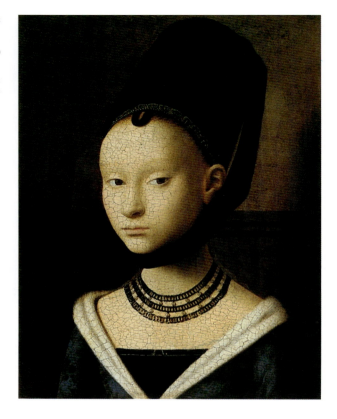

前额。他还不遗余力地描绘她所处的背景,绘制了发亮的后墙以及木制的壁板。无论该模特多么令人难以忘怀,她依然极为朴实,尤其是与弗朗切斯科·德埃斯特那有教养的孤傲相对比。我们不应当认为随着时间的流逝,肖像画的风格依照年代顺序发展进入到了这样一个时期,即它更代表中产阶级,并非永恒而且不再那么遥不可及。自从15世纪初叶便有两种肖像风格供人们选择,而不同艺术家及顾主则为了其自身——无疑是私人原因——对这两种均各有偏好。

　　罗杰·范·德·韦登所描绘的弗朗切斯科·德埃斯特那有些不拘一格的肖像也许可以被称为职业肖像——在此情况中职业是指模特在贵族中所具有的地位。其他15世纪并非出自贵族家庭的模特依然试图在其事业上获得成

功，他们运用这样的画像来表现自己的优雅、可信或是虔诚。乔瓦尼·阿尔诺芬尼和乔瓦娜·切娜米的情况便是如此，也许他们希望自身能被人们认为体现出了所有这些优点。根据其肖像中的形象来看显然他们很关注其世俗地位。窗台及箱子上摆放着被称为水果之王的、价格昂贵的进口橙子，而床边则铺着贵重的安那托利亚地毯。这一形象无疑具有宗谱上的意义：阿尔诺芬尼和切娜米的家族均来自意大利城市卢卡，均跻身于最为重要和成功的北部意大利商人之列，所以在这样两个很有权势的家系之间联姻应当以艺术的方式对其予以纪念和庆祝。这对夫妇应当有子嗣，因而女子被描绘成怀孕的样子站立在华美的红色床帐之前。假如该肖像旨在作为一种子孙满堂的设计，从而预言或是刺激婴儿的诞生，那么它并没有做到这一点：这对夫妇死后并无子嗣。该场景具有一种寂静的庄严，也许表明了阿尔诺芬尼的虔诚。后墙上的镜子上有十个描绘基督受难的场景，被绘制在圆形的框架内，此外一串精美的水晶祈祷念珠被挂在墙上镜子的左侧。至于画中这些以及其他细节汇聚在一起是否成为彻头彻尾的、关于宗教含义的刻意安排，也许将一直是一种猜测。有关这对夫妇的生活记录显示出诸多他们同时代人那典型的宗教行为和所关心的事务，这些虽然并非总是这样异乎寻常地集中出现，但却频繁地与世俗的目的和野心相提并论。

　　扬·凡·爱克的《阿尔诺芬尼夫妇像》讲述了一个内容丰富、引人入胜的故事，内容是关于一对社会地位日增的意大利移居者的生活与利益——他们毕生几乎都居住在北欧。也许这一例子过于极端，但当时其他肖像也可以被看作具有相同的作用——它们并非仅仅是纪念品，而且还具有叙事性。罗杰·范·德·韦登所描绘的弗朗切斯科·德埃斯特的肖像（见图83）更为简单，尽管它并未如同一些15世纪北欧肖像那样通过将模特描绘到较大型的宗教形象中来标榜其宗教地位，但是从有些方面来看，它同样具有宣传的效果。当埃蒂厄内·谢瓦利埃，托马索·波尔蒂纳里和勃艮第公爵夫人玛丽将他们自身画入到宗教画像中，他们也在宣称拥有该幅作品——或者更为礼貌的说法是，宣称他们有为这样一幅肖像付账的能力和要求。因此谢瓦利埃不断地将其姓名刻在画像中。这些委托人还想赞

美其所拥有的信仰，乃至其宗教想像能力。在画中他们位于圣人之中，而画家则以几乎相同的肖像般的手法来描绘这些圣人，赋予他们所特有的宁静而又栩栩如生的面容。宗教画像中委托人的肖像是错综复杂、值得商榷的设计，从诸多层面涉及到了其世间与来世的地位。

在 15 世纪北欧肖像画中，手势、姿势以及面部表情均被高度模式化且受到了重重限制。从总体而言是如此；而小型系列或是肖像的类别——如男子和女子相对的画像——也是如此。男性无一例外地被赋予更为专横的眼神、手势和姿势。在三联画或是其他类似的形式中，男性总是位列圣人形象的右侧（即吉利或好的一侧），也就是代表荣誉的一侧。而对于观看者而言则是在绘画中间位置的左侧。当有男性相伴的时候，女性总是被限于圣像的左侧（不祥或是坏的一侧）。女子的双手，有时甚至是她的整个躯体，均要比男性低一等，处于屈从的位置。在 16 世纪，在多数夫妻肖像中，妻子依然从属于丈夫。与之相对应的事实是，在文艺复兴进程中，从总体上女性愈加服从他们的父亲和丈夫，她们在经济、社会以及教育上均受限制。只有偶尔在扮演神所赐予的宗教角色时，她们才能获得更多的独立和自我表现。

在宗教改革所导致的变化中，圣人几乎全部被排除在新教艺术之外。新教徒受到鼓励去崇敬、效仿他们那一时代的领袖，而非崇拜过去的宗教人物。这始于 16 世纪前十年的后期以及 20 世纪初叶，那时马丁·路德的几位艺术家绘制了一系列非凡出众的肖像画，他们有时甚至通过表现宗教改革者受到圣灵鸽子的启示来直接暗指他们那神圣的能力。当阿尔布雷希特·丢勒决定描绘路德在学识上最有造诣的追随者之一菲利普·梅兰希顿时，他并未采取这一明显的技巧。他于 1526 年雕刻梅兰希顿的肖像时，通过其相貌所具有的洞察力和专注而非超自然的光辉或象征来强调该男子的能力（图 86）。梅兰希顿的头部以天空为背景，他的眉头微蹙，太阳穴上暴突的青筋暗示着他满怀抱负。在该改革者突出的眼睛里有一扇窗户反射的影像，这是丢勒在好几幅肖像中均使用到的设计，也许这暗示着光明、洞察力以及眼睛作为灵魂窗口的概念。丢勒所绘制的梅兰希顿的肖像底部的铭文板暗示了该作品所具有的纪念性，铭文板的设计源自罗马墓雕，这表明由于丢勒这一

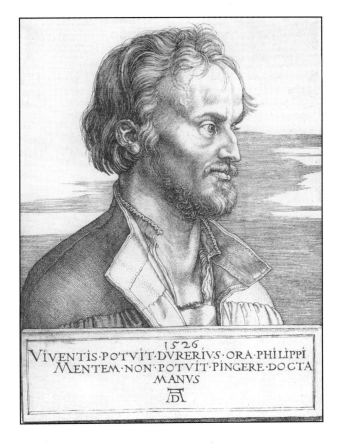

图 86 阿尔布雷希特·丢勒

《菲利普·梅兰希顿》,1526 年。雕版画,17.5cm×12.8cm,伦敦大英博物馆藏。

肖像下方的铭文可以被翻译成:"丢勒能够将菲利普描画得栩栩如生,然而即便是驾轻就熟的双手也难以描绘他的灵魂。"

形象一经发表便广为流传,而梅兰希顿因此便超越了死亡并且在艺术上获得了永生。

丢勒的雕版画通过模特的姿势传达出了一种永恒的信息,而模特则如同古代或是文艺复兴时期的奖章一般完全以侧影示人(见图 90)。从这一点看,丢勒与他之前的罗杰·范·德·韦登同样表现出了一种理想(理智而非教养方面)以及作为独立的个体。但是从某些方面看,16 世纪证明了这样一点,即人们对肖像画的非理想化、随意性以及直接性方面的兴趣迅速增长。而这与当时的普遍发展——更为偶然和易于理解的写实主义的发展——相对应。与之形成对比的是,15 世纪迪尔里克·包茨所作男子银尖笔画素描几乎可以肯定是该艺术家为创作一定数量

图87 汉斯·霍尔拜因《伊拉斯谟书写像》，1523年。饰板画，42cm×32cm。巴黎卢佛尔宫藏。

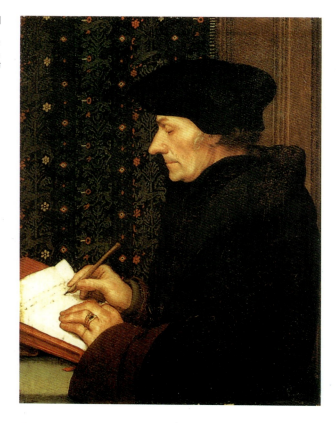

男子肖像所画的普遍、模式化的范例。它并非是这样一幅个人肖像，即后来被反复利用和改编的样本书类型般的个人肖像。在16世纪，汉斯·霍尔拜因所采用的通常为永不过时的侧面视点，从而以一种极为生动、敏感的方式处理学者的私人特质。

汉斯·霍尔拜因在15世纪接近尾声时出生于德国南部城市奥格斯堡。小汉斯·霍尔拜因从师于其父，而他的父亲则是一个相当有能力但却是很传统的宗教画师。当他来到巴塞尔后便很快发现艺术在那里停滞不前——正如伊拉斯谟自己所宣称的那样。事实上，巴塞尔是16世纪20年代中晚期偶像破坏最严重的地方。霍尔拜因怀揣伊拉斯谟的一封推荐信来到了英格兰，在那里他可以不受宗教争论影响潜心作画。他早期的宗教绘画后来让位于他所专攻

的肖像画，而在他生命的最后十一年（1532～1543年）这一点尤为突出。在霍尔拜因离开欧洲大陆前，他首次绘制了伊拉斯谟的肖像，那是一幅他站在书桌前书写的侧面像（事实上几乎是从后面看，图87）。我们可以越过该学者的肩头去窥视，而这是一个很亲昵的视角，只有非常亲近的朋友才被允许这样做。而这一形象也巧妙地保护了伊拉斯谟本质上的私人性格特点，即他总是回避公众集会和露面。

图88 汉斯·霍尔拜因《伊拉斯谟手部研究》，约1523年。银尖笔和粉笔画，20.6cm×15.5cm。巴黎卢佛尔宫藏。

伊拉斯谟正在书写。但是这并不意味着暗示他永久都是学者。原作中他所书写的字如今已经被磨损了，但是一幅早期的复制品显示出在画中他正进行为圣马可福音释义的工作，他于1523年在巴塞尔完成了这一任务。因此霍尔拜因选择将该肖像置于特定的时间和地点中。他对伊拉斯谟手部细致入微的粉笔画研究更加强调了这一点（图88）。我们现在所看到的与真正的样本书研究和包茨如样本书般的素描均相去甚远。霍尔拜因的肖像及其预备性素描并非是类型画，而是着眼于特殊视角，而该人物的克制和约束感必须通过其指

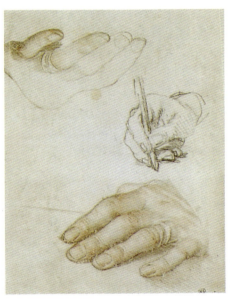

尖以及小心滑过书页的笔尖才能展示出来。霍尔拜因此处所采用的素描证明了肖像形象的直观性与特异性。

昆廷·马西斯（Quinteen Massys，约1466～1530年）所绘制的《执眼镜男子肖像》（Portrait of a man with Glasses）以更为戏剧化的方式展示了这一16世纪的新发展（图89）。该作品还是新旧元素的一种有趣糅合。模特被摆放在一处拱廊前，而拱廊则延伸到了广阔的风景处。这一特点在整个15世纪早期尼德兰绘画中得以一见。而在该世纪的晚些时候，这成为了肖像画的标准附加物。马西斯还让男子将眼镜置于其书本的一页之上，从而以一种学者般的方式描绘出光线那瞬息间的细微变化效果以及光学上的变形，而马西斯则以这一方法暗指爱克式的传统。模特摆出了一瞬即逝的手势以及古怪、略带恼怒的神

艺术特性与社会发展　**133**

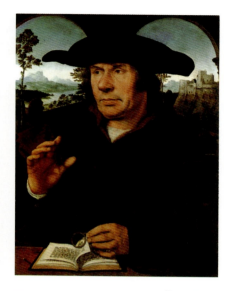

图89　昆廷·马西斯

《执眼镜男子肖像》，约1515年。饰板画，69cm×53cm。法兰克福市立美术馆藏。

尽管在此处似乎没有证据可以表明，但是在其他作品中，主要作为人物画家的马西斯公开与其他专业画家进行合作，比如风景画家若阿基姆·帕蒂尼尔——他会在其他人绘制的大型前景人物身后绘制风景画。而在16世纪，此种专业化日渐普及。

情，而在15世纪则无法找到符合这些的原型。个人世界的私密性不可避免地遭到了侵袭——这私密性是15世纪艺术家小心翼翼地将其发展并保护起来的。在各种情况下出于各种原因——有时是非常适时的原因，16世纪的画家也许试图去重申肖像画那永恒、古老的特性，但是马西斯的画像却将其巧妙、果断地与过去割裂了开来。这并非只是一个以衣着、环境和身高便被确定为文艺复兴时期的男子；此人物对于其周围环境的直观性警觉而又敏感。这是文艺复兴时期的自我塑造，它针对外在的压力和要求，尤其是想像中接近该肖像的观看者做了直接的反应。

汉斯·霍尔拜因约作于1535至1540年之间的《贵妇画像》则向我们展示了更加永恒、更加风格化的肖像形象。一时间人们认为它所描绘的是英格兰国王亨利五世那命运多舛的第五位妻子凯瑟琳·霍华德；而该画拥有者的历史则暗示这应该是克伦威尔家族里的一员。她头部左右两侧精美绘制的罗马字母显示，当霍尔拜因于16世纪30年代晚期为她画像时她是21岁。至于那些字母是否位于被画者所站立的房间后墙上或是位于绘画的表面则并不清楚。无疑肖像徽章是霍尔拜因进行这一创作的源泉。这些徽章源于古代，于文艺复兴时期得以再生——首先在15世纪的意大利随后又在16世纪的北欧。它们总是展现出与模特相关的铭文（图90和91），比如姓名与年龄，座右铭或是纪念章制作的年份，也许是赞美模特的成就或是地位的较长词组或句子。这些字母也许环绕在纪念章的边缘，但是对于霍尔拜因的目的而言，更为重要的一点在于，它们在模特的头部两侧浮动着，如同钳子般将人物锁定在其所处位置上。纪念章背面的图案暗指模特所喜爱的某些想法或设计。在昆廷·马西斯所设计的《鹿特丹的伊拉斯谟》纪念章中，反面刻有护界神，它是学者的个人象征，暗示他对生命终结所进行的思考，而这一点既阐释同时也限制了他的成就。

在《贵妇画像》这样的肖像中，霍尔拜因在试图着力刻画这一丰富的纪念章传统的同时，加入了早期绘画传统的重要元素。当霍尔拜因在英格兰的时候，他逐步锤炼其早期作品中所具有的直观性和表现力。对尼德兰艺术的体验和强烈热爱渗透到了他对独特风格和精美形式所产生的新意识当中。霍尔拜因在安特卫普遇到了昆廷·马西斯并与他一起相处，而当马西斯研究和提炼爱克式的即早期尼德兰传统时，霍尔拜因也在做着同样的事情。德国人在做这件事的时候，甚至比起他们同时代的佛兰芒人还要敬业，而在风格上则更具有操控感。与凡·爱克的作品一样，霍尔拜因的绘画乃是一件极为逼真的、微小与现实细节层层相叠的艺术品。该妇人袖口上的每一个针脚，其头饰上每一个褶皱与装饰细节，她眉毛上的每一根毛发均经过严格仔细地描画。难怪当时的人们感到霍尔拜因的肖像可以将不在场的人展现在他们面前。

然而与霍尔拜因之前的凡·爱克相同的是，他的作品也同样具有典雅的写实主义，经过了精心设计，并且有选择地进行了展示。那恶作剧般一直漂浮在饰板表面上的金叶也同样被用在了妇人的珠宝上；因此它的确非常珍贵，但同时又有些虚幻，能使其自身与其他引人入胜的绸缎和人体所形成的错觉脱离了开来。从预备性素描与草图我们可以得知，当霍尔拜因在英国进行创作的晚些时候（1532～1543年），他在服饰和珠宝上所花费的精力与在模特的面庞上花费的同样多。他会在颜色以及构图上进行详尽的注解，有的时候甚至亲自设计珠宝。现存的就有霍尔拜因所绘该幅肖像中妇女所佩带胸针的一幅单独的素描。对于英国宫廷而言，霍尔拜因扮演了一位常驻设计师的角色，他为从书本装订到马饰的每一件事物进行设计。霍尔拜因试图令肖像画的写实主义与设计中的格式化形成对照，《贵妇画像》便是他这一方式的良好例证。有些艺术家在其作品中几乎看不到他们雕琢的痕

图90　昆廷·马西斯《伊拉斯谟肖像纪念章》，1519年。正面，直径约10cm。伦敦大英博物馆藏。

伊拉斯谟头部两侧有字母 .ER. 和 .ROT.，代表"鹿特丹的伊拉斯谟"。在外侧以希腊文和拉丁文环刻的铭文可以被翻译成："他的著述会展现出他更好的形象；这是写真肖像。"马西斯的纪念章是伊拉斯谟在世时所创作的最为理想、最吸引人的肖像之一，该学者将其铸件赠送给了几位朋友。

图91　昆廷·马西斯《伊拉斯谟肖像纪念章》，1519年。反面，直径约10cm。伦敦大英博物馆藏。

护界神的半身像两侧刻有"CONCEDO NULLI"（我不屈从于任何人）。在圆圈周围环刻着拉丁文和希腊文混合书写的话语，意思是"死亡是事物的最终边界"以及"对漫长生命的终结进行思考"。

艺术特性与社会发展

迹，他们所采用的手法乍一看去似乎是自然的超级现实主义，但有些艺术家则随性而为进行掌控和构图，在二维画板上挥洒自己在艺术上的能力和技巧，而这两类艺术家之间的关系则较为紧张。至于艺术家的这一方面是否也代表了对他所处时代宗教纷争的一种回应——他们故意避免了强烈的表达方式，这一问题依然激起了当今观察者的兴趣。霍尔拜因晚期肖像画所展现出的娴熟技巧与我们在当时风景、静物以及风俗画场景中所发现的有着有趣的相似之处。

风景画意象

　　风景画是 15 世纪北欧艺术中的主要组成部分。在整个该世纪它都被巧妙地控制着，而且独立的风景绘画并不存在。当时处理风景画的主要方式与那一时期的"样本书情结"相一致：风景被分割到精巧的小型装饰图案里。在 15 世纪的绘画中，通常都是通过拱廊和窗户来观看风景的。观看者坐在温暖舒适的室内，受到了窗外事物的吸引，但是景色却有局限性而且显然需要精巧的控制。这便是北欧现象，它与意大利艺术所表现的恢弘、开阔、如洒满阳光广场般的效果形成了对比。意大利艺术家通常并不像北欧艺术家那样看得很远，绘画也并非那么精准，然而在他们的作品中室内外之间的过渡则显得更为游刃有余。欧洲不同地区的气候，一年当中阳光是否强烈、是否温暖对于风景画意象有着直接的影响。对于意大利人而言，室外不过是另一间房屋；但对于北欧人来说，室外则截然不同，它引人入胜却又充满挑战。即便是 16 世纪的北欧艺术家也仍然痴迷于窗户和拱廊所形成的小型图案；截止到 16 世纪早期，这一视角几乎成为了北欧风格的标志。

　　汉斯·梅姆灵（Hans Memling, 1435/40 ~ 1494 年）的绘画《圣母与基督生平场景》（Scenes from the Life of the Virgin and Christ, 图 92）向我们展示了 15 世纪绘画大师们的另一种表现方式，即他们巧妙地将其眼中的自然世界进行了分割，从而强调了叙事目的。梅姆灵画中所包含的场景不少于二十五个，从圣母领报（左上方）一直延展开至圣母死亡及圣母升天（右上方），所有这些场景以全景风景画的形式展开。梅姆灵的绘画从下面这一

图92 汉斯·梅姆灵《圣母与基督生平场景》，1480年。饰板画，81cm×189cm。慕尼黑旧美术馆藏。

该作品原先的画框现已遗失，那上面的铭文提到该作品是于1480年受制革者同时也是商人的皮特尔·布尔特尼切及其妻子凯瑟琳娜·凡·里贝克委托绘制，是为了布鲁日圣母教堂里制革者行会的礼拜堂所作。画中所描绘的布尔特尼切及其子跪在基督出生的马厩外面左下方的位置上。而凯瑟琳娜·凡·里贝克则跪在圣灵降临场景前面右下方的位置上。

点获得了灵感：整个北欧城市的不同地点都上演着有关基督受难的戏剧。这一图像还似乎令人想起了由一些近代虔诚的追随者所倡导的一种做法，即虔诚的信徒可以在精神上对圣地进行朝圣，从一个圣地到另一个圣地在心目中追随圣母及基督的足迹。梅姆灵所发明的鸟瞰视角使得观看者仅仅通过研究精心连接的一批批自然及合成的领域便可以在想像中的朝圣之路上旅行。

多数15世纪北欧风景意象均经过精心设计，而与此同时在一些范例中所描绘的现实主义在适度的精准之中不乏神秘。林堡兄弟不遗余力地描绘了北欧主要圣地圣米歇尔山，米迦勒与恶龙在其上方所进行了具有原型意义的战争（见第30页图18），而恩格朗·夏龙通在其作品《圣母加冕》中则包括了圣维多克山，加冕所在地位于其附近的法国南部教堂，而该山则是附近一处标志性路标（见第66页图39）。也许15世纪北欧艺术中最为生动的范例便是康拉德·威茨（约1400～1445/6年）的作品《非凡的一网鱼》，它是于1444年为日内瓦的圣彼得大教堂所绘制的（图93）。此处门徒的满载而归以及基督随后走进水中的故事均发生在日内瓦本地的莱芒湖中。威茨的视角位于莫莱山的东南侧，日内瓦城位于右侧的视线之外，而这一视角直

图93 康拉德·威茨《非凡的一网鱼》（选自《圣彼得圣坛画》），1444年。饰板画，132cm×154cm。日内瓦美术历史博物馆藏。

该饰板是为日内瓦圣彼得大教堂所作圣坛画其中一扇翼屏的外侧；另一扇外侧翼屏则描绘了天使将圣彼得从监狱里释放出来（《使徒行传》12:1—11），从而再次强调了《非凡的一网鱼》中的信息，即彼得（即教皇）需要帮助。

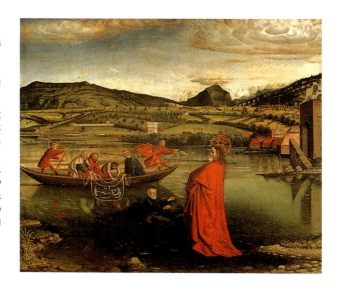

到今天依然能得以辨认出来。画家之所以运用当地这一背景是由于创作该作品是出于当地特殊的政治目的。当地的一位红衣主教是枢密院权力强烈的支持者，该画便是受其委托所做。画作有意地将首任教皇圣彼得置于一个遭受羞辱的位置上：他试图模仿基督身上发生的奇迹，然而由于失去了信仰，他开始沉入水底，并且以一种不得体的方式暴露出了其性器官。令人同情的彼得需要基督的救助，正如同15世纪的教皇需要红衣主教们的建议与支持——至少这是委托绘制此画的大主教的观点。对风景精确的描绘再次强调了画像所传达的直接的政治信息。与此同时，威茨的视角所具有的写实主义并不仅仅很简单或逼真。在他所选择的视角中，莫莱山山顶恰巧位于基督躯体的上方，因此基督也被暗示为教堂的真正基石。威茨的视角也许算得上精准，但是却并非信手拈来或是偶然之选；该作品的构图经过深思熟虑和提炼，重申了其政治含义。

尽管在15世纪风景画意象中，如此的精粹较为典型，但在15世纪晚期和整个16世纪人们却并不总是采用它。随着西欧社会的壮大和繁荣，人们对自然世界的感受也日渐随意、新鲜和直接。在大约1495年，阿尔布雷希特·丢勒绘制了一栋岛上的小型乡舍，无疑这是他在其故土纽伦堡附近的乡间观察到的（图94）。与威茨所作莱芒

湖的对比很能说明问题。两者均记录下了特殊的地方,但是目的和结果却截然不同。威茨的构图经过深思熟虑,甚至在其外观上具有建筑性。而丢勒的作品则犹如快照一般,试图再现那惊鸿一瞥——夕阳在水面与天空上闪烁摇曳,犹如被赋予了生机。丢勒的作品还成为了首次的私人记录。他用水彩颜料迅速地作画,并添加白色来形成强光部分,但是在完成该作品不久,他便采用这一设计作为另一幅版画《带猴子的圣母子》(Virgin and Child with a Monkey)中那不朽人物的前景。这一公共场所作品的效果与威茨的非常相似,但丢勒的作品尽管具有16世纪的典型性,但其最终作品比起先前时代的任何作品都更具诗意,也更为随意。

图94 阿尔布雷希特·丢勒

《池中小舍》,约1495年。水彩画,21.25cm×22.5cm。伦敦大英博物馆藏

在该绘画下方以丢勒的笔迹写着"weier haws",表示 Weiherhauser,即乡间小屋,经常被水域环绕并常作为军队的宿舍。

在15世纪的历程中,从某些方面看,北部欧洲看待自然世界的观点的确变得不再那么狭隘和传统;风景逐渐开阔起来,并且从前景到背景的延伸也较为流畅。有趣的是,这一发展要部分归功于来自哈勒姆、莱顿和斯海尔亨托博斯等北方尼德兰的艺术家,例如,那些地区本身更为平坦,从而也许激发了艺术家在脑海中构想出更富有吸引力的连续风景。同样在16世纪,有关一般地理方面精确性的问题也尤为尖锐化。到了16世纪第一个十年的晚期,杰拉德·戴维绘制了一幅《基督降生》的三联画,当将其展开时它的外观是极为传统的。事实上,它也许是从大约二十五年前雨果·范·德·胡斯的一幅类似作品复制或是改动而来。该三联画的外侧向观看者展示了崭新的景色,但很不幸的是如今外侧与其内侧脱离开来(图95)。人们很难不把这些外翼称为纯粹的风景画。若是指没有突出的人物形象或是故事情节,那么这一用词是非常准确的,然而外侧的景色却被认为与三联画内侧所展示的故事相关联(图96)。

图95 杰拉德·戴维
《基督降生》三联画,约1505～1510年,风景外翼。饰板画,每幅为90cm×30.5cm。海牙莫瑞泰斯皇家美术馆藏。

在戴维的作品中,为了瞻仰刚刚出生的救世主,牧羊人正向伯利恒(它看上去不禁令人怀疑是佛兰芒的树林)行进。当三联画关闭的时候,透过光影婆娑的树木可以瞥见一栋被荒废了的棚屋。在屋子前方的一条小溪边有两头牛在饮水。左侧则蜷着一头毛驴。打开三联画后,它展现出了棚屋的内部;牛与驴再次出现,与画翼上所绘的委托人一样在向圣子祈祷。对于戴维而言,风景画成为了具有导向性的切入点,是引导观看者注定与神灵进行交流的要素。戴维那佛兰芒式的森林看上去与15世纪之前诸多作品中的一样。在此处引人注目的一点便是艺术家以一种连贯、稳定、一气呵成的方式表达出了当地人们对自然的情感,并以此引导观看者进入到穿越宗教场景的旅行者的角色中来。

1520年丢勒在安特卫普拜访了若阿基姆·帕蒂尼尔,丢勒将其称为"杰出的风景画画家",而风景画(landschaft)这一词汇便是在这一德国文学的艺术背景中被首次使用的。这一点意义重大,因为它证明了人们逐渐意识到当时的画家正在进行专门的创作;他们正逐渐成为世俗艺术中特定分支(比如风景画、肖像和静物)里公认的专业人员。然而,我们很难有理由将帕蒂尼尔的作品称为"世俗艺术作品",因为不管画作有多小,它们总是展现了宗教故事或人物。在某种程度上,这与威茨的《非凡的一网鱼》(Miraculous Draught of Fishes)类似——风景因宗教元素而被进行了调整。帕蒂尼尔的《风景中的圣杰罗姆》(Landscape with St.Jerome,图97)则是一个良好范例。为了面对内心的恶魔,杰罗姆退入了荒野之中;画作左上

方弥漫的墨汁般的云朵明确暗示了"他的灵魂的黑夜"。为了给杰罗姆这一人物的生平加入富有人性的、轶事般的一抹色彩,帕蒂尼尔将其置身于修道院,而他则因将刺从狮子脚中拔出而将其驯服。

 帕蒂尼尔的风景画是形象与观念拼凑起来的作品。在讲述杰罗姆故事各个部分的同时,它还进行了其他暗示并且描述了其他事件:朝圣者、探险者、一位盲人及其向导。该绘画的艺术构图再次强调了其拼图般的大自然。地平线很高,从而令观看者的目光上升到画板上方,再在片刻之后回来。色彩层次使得画面呈现一种向后退去的感觉,从前景最暖色(棕色)过渡到中景的绿色,直至背景中冷色调的蓝色和灰色。帕蒂尼尔来自默兹河的迪南——该地区位于如今的比利时东南部,在那里他可以看到露出地表的巨型岩石,而他也将这些画入该幅以及他绝大多数作品当中——有时几乎是以一种开玩笑的方式。这些岩石以及构图中许多其他显著的垂直元素不断强调了绘画水平面的完整性,以及画板那虚构的透明表面。在某种程度上帕蒂尼尔的作品令人想起了霍尔拜因的肖像画风格,他津津乐道于在其作品的平面和立体元素间形成的张力。人们也许有诸多原因在其作品所描绘的风景中旅行;朝圣生活对于艺

图96 杰拉德·戴维《基督降生》三联画,约1505～1510年。风景内翼,蛋彩及油画,从木板转到画布上。中央饰板89.6cm×71cm,每幅侧翼89.6cm×31cm。纽约大都会艺术博物馆藏。

图97 若阿基姆·帕蒂尼尔

《风景中的圣杰罗姆》,约1520～1524年。饰板画,74cm×91cm。马德里普拉多美术馆藏。

右下方的盲人及其向导也许暗示着虚假的朝圣,原因在于他们从杰罗姆的修道院离开;这群人在其他尼德兰绘画中频频出现(如希耶罗尼默斯·博斯的三联画《干草车》,图107),并且也被赋予了积极的含义——这暗示着真正去搜寻那神奇疗法所具有的价值。

术家和他同时代的人而言变得日益复杂——他们不仅出于宗教原因去旅行,而且还为了商业以及健康原因(去温泉),甚至仅仅就是为了享受新奇、令人兴奋的景色。帕蒂尼尔的艺术,即他处理风景元素的方式及格式化手法反映出了这些丰富的经历。

　　帕蒂尼尔描绘风景的风格及概念对于16世纪的佛兰芒艺术家产生了极大的影响。对其作品的模仿和改动在意大利也变得相当流行,在那里人们将其视作一种新的艺术类型,而且这一意识甚至比北部欧洲都要强烈。在佛兰德斯,即便像彼得·勃鲁盖尔这样的天才——他在帕蒂尼尔五十年之后从事绘画——也仍然从早先艺术家的模本中进行选取。在勃鲁盖尔的饰板画《牧归》(Return of the Herd,图98)中,在一条蜿蜒的小溪旁,帕蒂尼尔所描绘的默兹河翻滚着向画的上方淌去,有如流淌至天际。同帕蒂尼尔一样,勃鲁盖尔在右侧描绘了一处修道院般的建筑群,它依偎在岩石岬那岩洞般的巨大开口处,上方一道

刺破暴风乌云的彩虹令它更为突出。勃鲁盖尔的全景描绘是艺术家对艺术及自然体验的理想化结合。尽管很明显作者仔细地观察、记录了佛兰德斯那富饶、起伏的群山、肥沃的农场和农民的生活——佛兰德斯位于安特卫普和布鲁塞尔两城之间,而且他在那里度过了其生命的不同阶段——其中一些还是反映出了他在16世纪50年代早期穿越阿尔卑斯山到意大利的旅行。总体而言,他构想出了一个全景式的风景世界。

　　勃鲁盖尔的《牧归》为一系列六幅绘画的一部分,描绘的是一年当中的各个季节(只有五幅幸存了下来)。从某些程度来看,涉及自然变化的绘画是比较传统的。14世纪至15世纪早期的日课经扉页包括了展现各个月份典型活动和职业的宗教日历。除此之外,15世纪北部欧洲艺术家经常在宗教场景的背景上精确地描绘自然界中特殊季节的画面;因此雨果·范·德·胡斯的《波尔蒂纳里三联画》中包括了一处与北欧12月份相吻合的严冬风景。勃鲁盖尔的《牧归》所描绘的是晚秋时分,中景里收获的葡萄暗示这正值10月,然而中景左处凋敝的树木以及被赶入那隐蔽在左侧村庄畜栏里的牛群却又暗示着这是11月的活动。因此我们发现,尽管勃鲁盖尔涉及到了与月份相关的典型劳作等过去的传统,他并未像那些绘制手抄本的先辈那样将大自然进行有序、系统的划分。正如当勃鲁盖尔同时代的人致力于以挑战、开阔性的方式来探索

图98　彼得·勃鲁盖尔《牧归》,1565年。饰板画,120cm×160cm。维也纳艺术史博物馆藏。

艺术特性与社会发展　**143**

世界的时候,他的作品也同样对先前作品中空间分割的狭隘感进行了扩展。

勃鲁盖尔的地平线从实际和象征两方面均得到了延展。他所描绘的世界蕴涵着丰富的自然节拍;即便是如《牧归》这样系列作品中的单幅画也暗示着时间的推移以及人们对此的反应。人们的目光沿着画中的形象一路扫过连绵起伏的群山,一直落到远处,继而又回到前景。遏制与控制感——岩石间的修道院以及作品两端如括号般的树木等特征暗示出了这一点——不断地与广袤的自然全景所显现出的恢弘与力量相抗衡。这似乎是一位富裕银行家的感受与观点的完美结合——他拥有这幅画并将其悬挂在城外的新家里。而勃鲁盖尔的季节系列画则多半是这种情况,它们有可能是受安特卫普银行家尼克拉斯·乔赫林克委托所作。乔赫林克也许由于意识到农民在自然轮回中所扮演的呆板角色而看不起他们;他也许从其所拥有的土地那里也感受到了原始的自然秩序所具有的生命力和多样性。

德国与尼德兰两者的风景意象阐释了那与日俱增的原始理想所具有的吸引力。从有些方面看,这与新教改革的一些启示有关。改革家们对于教会统治集团,尤其是教皇周围日益增长的浮华与仪式持批评态度,他们敦促其复归于基督教精神的最原初状态,强调那简单、平等、传播福音的团体。同样,16世纪的社会评论家在塔西佗(《日耳曼尼亚志》)和其他人的古代著作里重新发现了德国社会的原始部落根源。有关新大陆征服者亵渎那原始、平静的王国的报告令他们忧心忡忡。阿尔布雷克特·阿尔特多费尔那令人着迷的绘画《萨梯一家》(Satyr's Family,图99)展现出

图99 阿尔布雷克特·阿尔特多费尔

《萨梯一家》,1507年。饰板画,23cm×20.3cm。柏林国立美术馆,普鲁士文化遗产绘画博物馆藏。

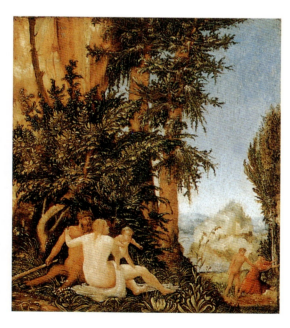

144 艺术特性与社会发展

图100 扬·莫斯塔特《风景中的原住民》,约1545年。饰板画,86cm×152cm。哈勒姆的弗兰斯哈尔斯博物馆借给荷兰政府。

了德国式的理想;而扬·莫斯塔特的《风景中的原住民》(Landscape with Primitive Peoples,图100)则刻画了对原始社会掠夺的担忧。

在16世纪早期有几位德国画家从多瑙河沿岸那郁郁葱葱的森林和深景中汲取灵感,而阿尔布雷克特·阿尔特多费尔(Albrecht Altdorfer,约1480~1538年)便是其中之一。这一片风景中某些显著的特征,如落叶松木,构成了该艺术家的个人特征——帕蒂尼尔也是如此。阿尔特多费尔的《萨梯一家》的构图进一步证实了他是德国风景画创作得最为生动的画家。观看者沉醉在了森林当中:在远处落叶松木的背后,作为文明标志的人造建筑从风景中显现了出来。中景描绘了一场令人琢磨不透的冲突,那是在一个看上去毛发浓密、全身裸露的野人和另一个人物间发生的——这个人身着红色长袍,而且不同的人对此人是男是女各执一词。与此同时,德国的人道主义者撰写了有关自然力量的文章,旨在恢复和复兴一个垂死的社会——他们认为神圣罗马帝国的情况正是如此;画家想像着圣人以及英雄均踏入了荒芜但却有净化作用的自然世界,目的在于要恢复他们的目标与理想。

对自然世界的探索揭示了一个道德制度——或者有时可以说揭示了其侵犯行为。扬·莫斯塔特(Jan Mostaert,约1475~1555/6年)的风景画便经常被认为

图101 《欧罗巴女王》，选自塞巴斯蒂安·明斯特的《宇宙志》（巴塞尔，1588年）。25.5cm×15.8cm。伦敦大英博物馆藏。

15和16世纪是在地理上进行探索和发现的时代，而且风景绘画和地图制作均蓬勃发展。人们不时以科学的观察意识来描画和绘制自然世界，而与此同时出现了这样一种趋势，即重新构建甚至是以寓言的手法来诠释地理方面所观察到的结果。在该地图中，欧洲大陆变身成为了童贞女王，而她的头部是西班牙。也许这暗指这一时期西班牙哈布斯堡王朝统治者的势力。

表现了发现或征服新大陆的特殊事件。事实上，该尼德兰艺术家谢绝以人们所确认的新大陆居住者的方式将原住民绘制出来，这包括他们的特征、服装、穿着，即截止到16世纪的第二个二十五年欧洲人所认为的中美和北美洲居民所拥有的特点。莫斯塔特依然采用帕蒂尼尔所使用的以尼德兰风格为基础的传统手法——色彩标记、岩石、如小插图般的人群——旨在构成他的"异域"世界。莫斯塔特的历史绘画并非是来自美洲大陆边缘地区的特殊报告，而是有关原始社会的更为普通的意象，画中还有田园诗般的欧洲动物。这些赤裸的人们坚定地保卫自己那简单的生活方式，阻止着一群推着两挺长炮的武装掠夺者的前进。由于阅读了有关探险家对无辜原住民进行暴行的报告，神圣罗马帝国皇帝查理五世部分地剥夺了弗朗西斯科·科罗纳多对墨西哥进行探险的领导权。莫斯塔特和阿尔特多费尔的作品表明，风景绘画的早期发展与日渐增长的城市与乡村、文化与自然间的对比意识紧密相连。

静物与风俗画

讲述16世纪静物绘画及农民"风俗画"的故事颇为简单，主要原因在于这类绘画的历史被极其严格地限制在15世纪之内。静物细节（有关一小群物体的描绘）是北欧艺术中一个必要且重复性的组成部分。画家与雕刻家同样乐于在其作品中添加微小的现实细节。也许正是由于它无处不在才使得这些元素难以突出或是自身成为实体。当足够多的静物元素在某一画作中被堆积在一起时，它才能被标为今天所说的静物绘画，但即便这样的情况在15世纪也是非常罕有的。一个著名的范例便是雨果·范·德·胡斯所绘《波尔蒂纳里三联画》前景中花卉的摆放。事实上，这一例子也很好地阐释了另一个限制当时静物画发展的因素：从任何方面看雨果·范·德·胡斯都并未随意地选择那些花朵。每一簇花的数量、种类、颜色乃至相应的位置均在解释基督在世间使命的意义时扮演着特殊的角色。由于有限的种类和规定的象征意义，这一静物犹如样本书一般。若对静物画产生单独的兴趣则需要能自如地将各式

图102 昆廷·马西斯《货币兑换商和他的妻子》，1514年。饰板画，70.5cm×67cm。巴黎卢佛尔宫藏。

静物细节——尤其是前景中的凸镜，以及服装均暗示着这也许是对15世纪早期扬·凡·爱克所创作的形象的模仿或是改编。无疑马西斯将有关世俗物品和宗教虔诚之间关系的社会信息进行了更新。

各样的元素以及与周围环境相关的事物糅合在一起。

由于商业活动和农业产品逐渐增加，在16世纪产生了以下作品所描绘的情况。昆廷·马西斯的《货币兑换商和他的妻子》（Money-Changer and his Wife，图102）中的形象便产生于这一转变时期。在前景货币兑换商的工作台面上摆放着一面精美的爱克式的凸镜。镜子中反射出了等候在窗边的顾客的映像，而他的钱正被放在天平里进行估算。根据17世纪一位观察家所述，刻在原框（现已遗失）上的铭文写道："让天平公正，让重量相等"（选自《利未记》19:36）。显然此处这一格言不仅是针对货币兑换商，还有他的妻子。在她祈祷的间隙（她的书翻至一幅圣母子的形象），她抬眼向一边瞥去，也许只是赞成她丈夫在生意上的诚实，但也可能出于贪婪在祈祷时分散了注意力。15世纪的祈祷书文化在艺术中有着大量的记录，事实上它正在被日益增长的资本主义经济和思想——与之而来的还有多种新的商业贸易观念——所替代。而马西斯的绘画则是最早一批反映这一点的作品之一。

夫妇身后头的上方有一组被有些随意摆放的有趣物品。有些可以看出是类似《阿尔诺芬尼夫妇像》中爱克式原型的物品——一个水晶瓶、水晶念珠和一个水果——但

图103 彼得·埃特森

《肉制品静物》,1551年。饰板画,128cm×167cm。瑞典乌普萨拉大学艺术收藏品。

埃特森作品的整体构图令人难以捉摸且很不和谐,背景中的小型图案被不断挤进来,与前景中的静物形成令人震惊的并置。因此杆子上垂下来的香肠似乎要滴落右侧并丢仆人的身上;而呈十字状的鱼以及猪耳朵则似乎是指向了中间的乞讨者和圣家族。

是在马西斯的作品中,这些物体如今与纸片以及页角被弄折了的书等日常用品摆放在一起——这些东西可以随意摆放在任何一个商人的卧室。由于人们通过新兴的贸易和交换富裕了起来,这些不同类型物体间的相互作用不禁又一次令人想起了当时社会和经济的变革。

到了16世纪中期,佛兰德斯的繁荣势不可挡,尤其是在农业方面。在若阿基姆·帕蒂尼尔的手中,著名的国际贸易城市安特卫普成为了佛兰芒风景绘画的发源地,而在彼得·埃特森(Pieter Aertsen,约1507/8~1575年)的画笔下,那里则成为了静物绘画的发源地。事实上埃特森来自阿姆斯特丹,他于1557年返回了那里。在居住在安特卫普的时候,他绘制了自己第一幅静物画《肉制品静物》(Meat Still-Life,图103),日期标注为1551年3月10日。这一大型绘画成为了具有革命性的杰作,并且至今日很难对其进行评价。当然在16世纪埃特森立即获得了赞扬并且因其静物形象所表现出的卓越才华和艺术鉴赏力而受到惠顾。与此同时,他亲眼目睹了他的一些传统宗教画像在偶像破坏活动中遭到摧毁。根据几乎同一时期的记录,由于他的一些著名圣坛作品遭到焚毁和割裂,他几近

疯狂。的确他仍然接受创作宗教作品的委托，但是当时在尼德兰对这些作品价值的广泛质疑也许促使他扩大了自己的选择。

对于一些现代观察者而言，埃特森被认为是复杂的宗教象征主义的继承者——那象征主义类似《波尔蒂纳里三联画》中所表现的。以这一观点来看，如《肉制品静物》这样的作品从根本上看是一个消极的象征，旨在批评世俗的财富，并且令观看者的视线集中到画作中心极为神圣的典范上来。埃特森的静物画从某种程度上说与帕蒂尼尔的风景画有相似之处，它们总是包含了一个宗教故事或是一群宗教人物，并且通常隐藏或是处于静物的中心。在《肉制品静物》则是通过有关圣家族的一幕来表现的，约瑟正领着坐着毛驴的玛利亚和圣婴基督前行——这大概发生在逃往埃及的路上。他们在逃亡途中穿过佛兰芒乡村，在那里人们看到他们对路边的乞丐和他的儿子进行救济（两枚金币）。当时所有的佛兰芒男女在路过这些乞丐的时候都没有反应。埃特森的画作描绘了贫穷与施舍，以及这些与繁荣之间的关系——他在前景通过描绘得栩栩如生的静物反映出了这真实的繁荣。然而埃特森的绘画不仅仅是谴责前景中所显示的储备起来的财富，而也许旨在呼吁人们效仿圣家族的施舍去进行更为平等的分配。

埃特森绘画的标注日期是四旬斋中期，是狂欢节（或四旬斋前的最后一天）后进行节食的时期。无疑此处浓墨重彩所描绘的肉制品具有一定的意义，因为在四旬斋期间教会按照传统要向穷人施舍肉制品。然而在世纪初这一习俗便被摒弃了。彼得·勃鲁盖尔于1559年的作品（图104）对庆祝狂欢节和四旬斋进行了同样令人难忘但却是不同的表现。在这幅作品中，在以鸟瞰角度描绘的佛兰芒城镇广场上，上演了一幕盛宴与斋戒支持者之间进行的传统争斗（左侧的胖人代表狂欢节，他手执串有烤猪的肉扦；右侧的瘦子代表四旬斋，手里是盛有干鲱鱼的木托盘）。这一对抗以引人入胜的、贯穿整个画面的细节被描绘了出来。在右侧四旬斋的追随者从教堂出来，向穷人进行施舍，而狂欢节中的饮酒作乐者则在表演滑稽短剧。如今一些观看者认为这表现了社会的凝聚力，即城市能够包容甚至协调这些各种各样的人类本能；然而其他人则认为恰好相反——那是宗教与社会的冲突。此处艺术家

图104 彼得·勃鲁盖尔《狂欢节和四旬斋之战》,1559年。饰板画,118cm×161cm。维也纳艺术史博物馆藏。

勃鲁盖尔决意力求在人种志上做到精确:此前还没有哪一幅绘画能如此细致和深刻地记录下丰富的日常风俗活动以及大众娱乐。

在15世纪,农民形象甚至比静物还要受到限制。日课经的日历插图的确为下层阶级辛苦劳作的成员提供了一个前瞻性的、但却很有限的出现场所,然而在饰板画中,只有在基督出生时令人崇敬的牧羊人才能体现出农民阶级那有趣、成熟的形象。毋庸置疑,这些牧羊人可以以一种极能激起人们情感的、引人入胜的方式来被描画。雨果·范·德·胡斯的圣坛作品刚一在佛罗伦萨亮相,那心醉神迷的牧羊人便极大地影响了意大利的艺术家。雨果的作品还展现出了一种困惑,而在16世纪人们的聪明才智使得这一困惑得到了解决。那么下层阶级被想像成是好是坏、是令人崇敬的楷模还是行为不雅的傻瓜呢?

14世纪下半叶,在佛兰德斯、英格兰尤其是德国发生了农民起义,而在15世纪则零星地出现起义,到了16世纪早期便尤为突出。1525年在德国广泛进行的农民起义——根源在于农民拒绝过多的税收和规定以及德国地主的高压政策——将这些运动推向了高潮。起义与新教改革

至少有部分关联,因为路德的追随者帮助农民拟订了他们的要求,而且路德自己对精神特权的否定也至少部分地被奉为了典范。农民通常受到中产阶级市民和行会会员的支持,而他们也如同农民一样感到受到了皇家政策和税收的压迫。路德自己撰写檄文强烈反对他所说的"对农民的掠夺与谋杀";当农民起义被镇压之后,条件得到了一定程度的改善,而且所有人的基本人权也更得到了认可。

在16世纪20年代后期的某个时候,荷兰天才卢卡斯·凡·莱登绘制了一幅小型三联画[只有三英尺(0.9米)高],描绘了《对金犊的崇拜》(Adoration of the Golden Calf,图105)。该作品将戏剧般的风景背景和前景中描绘浪漫细节的以色列营地结合了起来。摩西那微小的形象沿西奈山而上前去接受上帝的十诫,他出现在旋风中帕蒂尼尔式的悬崖上,并且又在下方出现——他与亚伦正向以色列营地前行。在那里他们看到人们正在向金色的偶像进行膜拜,而这违背了摩西告诉他们不要崇拜虚假神灵的训诫。所有这些发生在绘画里面以淡化的、如鬼魅般的色彩所渲染的区域当中。而在前景中卢卡斯·凡·莱登则以生动、丰富的色彩和大量细节描绘了狂欢作乐的以色列人。显然卢卡斯·凡·莱登将以色列人视作了无忧无虑的吉普赛人,也许他认为这在历史上适用于荒蛮地区的人民;或者也许他所描绘的下层阶级的这些特点旨在强化人群的负面形象——这些无知的盲目崇拜者所顶礼膜拜的是那些虚假的偶像。

在十年或二十年以前希耶罗尼默斯·博斯完全出于

图105　卢卡斯·凡·莱登

《对金犊的崇拜》,约1525～1530年。饰板画,中央饰板93cm×67cm,每幅侧翼91cm×30cm。阿姆斯特丹国立博物馆藏。

该小型三联画有圆齿的顶端是典型的、较有创造力的形状,为16世纪早期北部欧洲艺术家所采用。当诸如卢卡斯·凡·莱登这样的艺术家力求展现一种崭新的、有时是"反向"的宗教叙事角度时,他们也同样使其作品的边框突破了传统的矩形样式。

图106　希耶罗尼默斯·博斯

《干草车三联画》，约1490年，外部图案。饰板画，每幅侧翼135cm×45cm。马德里普拉多美术馆藏。

经济意识描绘了虚假偶像的情况。他的《干草车三联画》(Triptych with Hay Wagon，图106和图107) 描绘了人性的堕落，从被逐出伊甸园（在左侧画翼）开始直至地狱中的折磨结束（右侧画翼）。该三联画中央画板所描绘的内容并未如他在其画作《欲望乐园三联画》中那样晦涩难懂。中央部分《干草车》的构图并非完全独立，而是随着人们排队贪婪地获取干草（世俗财产）从左至右一直移动着。在作品的前景描绘了各种各样罪孽深重的旅行者——吉普赛人以及一个盲人和他的向导（在进行假的朝圣）。那么我们该如何看待该作品的外部呢？在这里，一个流浪者正跋涉在一片布满了劫匪、流浪汉和死亡标志的风景中。也许他自愿成为贫苦人。他意识到死亡无处不在，并决意拒绝世俗的欺骗和对世间财富的追求。尽管三联画的内部也许意思很明确，但是外部的景色却还具有该艺术家的特色，即令观看者去猜测、去思考应选取的道路。

16世纪中叶佛兰芒大师彼得·勃鲁盖尔所作的典型农民绘画《农民之舞》(Peasant Dance，图108) 描绘了正在舞蹈、饮酒、亲吻和撒尿的男女和儿童，那场所经过了精心的构图，显然并非是为了让普通农民进行消费的。农民成为了嘲弄鄙视的对象，这用来教育上层阶级不要采取这样的举止。对于今天的许多人而言，也许这才是该画作的意图所在，也是勃鲁盖尔多数农民形象的意图所在。在作品正中央（但却是在背景远处）能看到有一位男子便代表了这样的态度。他身着灰黑色袍子，头戴紧贴的黑帽，脸上一副不满的怒容；他似乎非但不高兴，而且还来错了地方——一个城市居民迷路来到了乡间，而且对于他的所见并不喜欢。

显然勃鲁盖尔十分了解农民的习惯和谚语。在《农民之舞》的前景中，他便举例说明了其中之一："老者放声歌唱，于是青年轻声应和"——随着一代又一代人加入到了舞蹈之中，父母的习惯总是会传给他们的子孙。也许艺

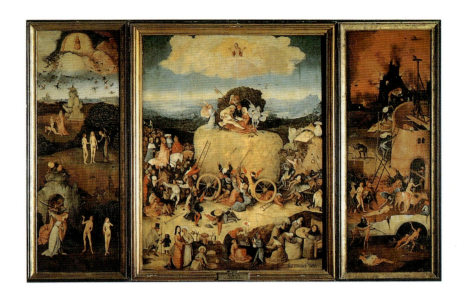

图107 希耶罗尼默斯·博斯

《干草车三联画》，约1490年，内部图案。饰板画，中央饰板135cm×100cm，侧翼135cm×45cm。马德里普拉多美术馆藏。

家或是他的顾主认为这一过程不仅仅具有必然性，而且还具有喜剧色彩，令他们在单调乏味、了无生气的日常城市生活中得到了放松。也许他们认为农民体现了当地的文化，是在压迫渐强的外国西班牙统治下需要保护的东西。在勃鲁盖尔画作的靠后位置上那个穿黑衣人的旁边站立着一位高举手臂、张着嘴巴，身着红黄两色服装的宫廷小丑（弄臣）。这两个人似乎体现了传统戏剧的面具——喜剧和悲剧。无疑勃鲁盖尔同时代的人认为农民是无知与愚蠢的例证；而其他人则赞美善良的农民、乡下人或是牧羊人以及下层阶级的传统价值和不受约束。有时勃鲁盖尔笔下的农民令人生畏、面目扭曲，他们的头部藏在帽子里面，从而令他们成为了自动机器，成为了出于本能与卑贱欲望而生存的生物。如果勃鲁盖尔原先的目的是去进行批评和贬低，那么无疑他看上去已经被争取了过来——同时正如一个几乎同时代的人所说的那样，勃鲁盖尔也说服了那些认为其作品令人忍俊不禁的人们。若是认为勃鲁盖尔能意识到并且描绘出这种情况所具有的内在复杂性甚至是不明确性，那么这一判断未免过于现代。作为首批著名的农民绘画家之一，他也许对他们怀有两种看法。犹如16世纪的农民起义，农民绘画也许最终暗示着分享仁爱、弱点以及欢愉，

图108 彼得·勃鲁盖尔《农民之舞》,约1566年。饰板画,114cm×164cm。维也纳艺术史博物馆藏。

一座荒废的教堂矗立在画面的后方,而在左边悬挂着旗帜的小酒馆里则人群熙来攘往。右侧树干上歪斜地悬挂着一幅小型圣母子祷告画像,周围供奉着植物。

而这些均超越社会范围将人们连接在了一起。

从教义转变为对话

 本章所研究的最为引人入胜的诸多绘画和版画的共性就在于它们具有一种普遍的构图特点,而现代学者对其所采用的术语是"反向构图",意指如卢卡斯·凡·莱登和彼得·埃特森这样的艺术家明显地将传统宗教主题和故事隐藏于他们绘画的背景当中,周围环以各式各样有趣的风景、静物或是人物细节。从某种程度来说,若阿基姆·帕蒂尼尔的风景乃至彼得·勃鲁盖尔的一些农民绘画由于绘有微小的人物和大量的自然景色,也许也可以被划分到这一种类里。我们必须事先从头脑中摒弃关于这一发展的不合时宜的观点。这些细微的宗教元素并非仅仅成为了给传统带来慰藉的借口——而艺术家们则想尽快地抛弃这些传统。这些艺术家们并非要致力于创作像"纯粹的风景画"或是"纯粹的景物画"这样的事物。倒不如说他们的作品在新与旧、在传统宗教主题或意义与对可视世界的好奇关注或兴趣之间维持了一种迷人的关系或平衡。

构图的反向处理可以很好地显示出艺术上那模糊的不安意识，甚至是厌倦。从这一点来看，它可以被视为对15世纪宗教意象同一性的一种回应。我们所见证的16世纪北欧的艺术发展具有双重性：它代表了对新奇事物的探索，以及对过去持续的依赖与操纵。其结果看上去通常有如玩笑一般，有时甚至有悖常理。

然而，这些构图并非仅仅如玩笑一般。卢卡斯·凡·莱登对于洗礼与偶像过度崇拜的新质疑，彼得·埃特森与经济不平等和当时缺乏善举之间的交锋，若阿基姆·帕蒂尼尔和阿尔布雷克特·阿尔特多费尔对崇尚自然动机的考察，这些都是非常严肃的主张。最为重要的一点在于，构图的反向处理将画像的作用从教义转变成为了对话，从展示官方独有的视角转变成为了唤起观看者与作品进行对话。这些经过"反向处理"的画像被视作避免过度偶像崇拜的捷径，它在人与神之间创造出了一种崭新的、更为随意的互动。宗教改革在这里起到了作用。这是一个风云变幻的年代：旧的答案遭到了质疑，新的答案则被提出。那些马上便能确定自己所走道路——无论是新还是旧——的人们对于卢卡斯·克拉纳赫在马丁·路德指挥下所创作的这类直白的、具有教谕意义的艺术作品无疑做出了积极的反应；其他人则不像伟大的改革家及其直接追随者那么教条主义。

艺术家必须务实——他们必须在日渐开放、具有竞争力的市场中取得成功。对实际的考虑与对意识形态的考虑逐步融合到了一起。一些艺术家也许满足于对自身的感染力进行限制，然而多数艺术家则需要将其进行扩大。反向构图巧妙地引导观看者的视线穿越多种选择和观念，它似乎既新奇又传统，成为了画家军火库中新式的有力武器。也许是他们对于细节的热爱使得他们取得了最终的成功。16世纪艺术家研究的早期传统逐渐细化到某一特殊方面，他们反复运用这种细节意识和谨慎的想像将观看者的视线引入画中并继续引导他们。新的道德观点、新的意识形态便因此从旧的之中巧妙而缓慢地浮现了出来。

结论

意大利与北部欧洲

尽管对于现代研究而言,意大利对于北部欧洲艺术的观点并非总是可取,但它们却具有教育意义。当人们询问葡萄牙画家弗朗西斯科·德·霍兰达对于佛兰芒艺术成就的看法时,他那16世纪中叶的手稿记录下了他所宣称的米开朗基罗(Michelangelo,1475~1564年)的观点:

> 佛兰芒绘画,画家缓缓地回答道,总体而言将比任何意大利绘画都要取悦虔诚的信徒。意大利绘画从未令他们流过一滴泪,而那些佛兰德斯的作品则让他们泪如泉涌……对于妇女,尤其是极年长和极年幼的它都具有吸引力,此外还有修士与修女以及某些没有真正协调感的贵族。在佛兰德斯,他们绘制的景色能够欺骗视觉感官。他们描画物品和石头建筑,田野上的绿草,树木的阴影,河流与桥梁,他们将这些称为风景,还在风景的这边画上许多人物,又在那一侧画上许多人物。所有这些尽管能够取悦一些人,但是它的创作有如空穴来风而且也无关艺术,没有对称或比例、没有技巧、未经甄选或是畏手畏脚,因而最终便缺乏实质与活力……而且我之所以对佛兰芒绘画恶言相加并非因为它一无是处,而是因为它试图去做那么多出色的事情(每一件都足可以称之为伟大)但却没有为任何人带来益处。

尽管米开朗基罗个人审美上的先入为主使得他对于北部欧洲艺术成就评价很低,但是他依然能够敏锐地意识到它诸多显著的特点:它对细节、质感、细微而梦幻般光线效果的热爱,它的虔诚和与之相提并论的、对在风景等方面所表现出的自然之美那显而易见的热爱。即便是在15和16世纪,评论家便已经注意到了如今依然令我们着迷

图109 米歇尔·帕赫尔《基督降生》,选自《圣沃尔夫冈圣坛画》,约1471~1481年。饰板画,175cm×140cm。奥地利圣沃尔夫冈教堂。

图110 佚名意大利艺术家

《书房》，乌尔比诺公爵宫。一位学者书房里书和其他物体的静物，完成于1476年。细木镶嵌装饰。

这是现存最为完整的文艺复兴早期书房的墙壁嵌饰，该书房是1476年为乌尔比诺公爵制作的。该公爵欣赏北部欧洲艺术及艺术家，既邀请画家也进口挂毯。这一时期来自乌尔比诺的艺术品总是显示出一种魅力——它糅合了对北部欧洲与意大利两者的喜好。此处北部艺术对静物细节错觉的喜好通过娴熟地运用直线透视一步步地表现出来——直线透视产生了这样一种效果，即将所有物体缩减至其最基本的立体形状。

的北部欧洲传统中那独特的倾向，并且呼唤人们对其进行研究和评价。

北部欧洲艺术家的意大利之旅

尽管在15和16世纪在意大利和北部欧洲之间旅行已经完全有可能，但是比起意大利人去北部欧洲，旅意的重要的北部欧洲艺术家数量要多得多。这可以部分地被解释为北部欧洲人需要拜访西方最为神圣庄严、地位重要的基督教圣地，同时另一个理由则是北部欧洲人的旅行被认为能反映出他们艺术中的一些杰出特点——对风景的强调和对微观与宏观世界那几乎自然而然的发现意识。由于他们频繁地去意大利旅行，人们认定他们从意大利同时代人身上寻求了指导和灵感。然而，很明显北部欧洲艺术家拥有自身稳固的传统和优先意识，并且因此对于意大利之旅所带来的激励也会有选择地做出反应。从15世纪直到16世纪初的四个例子可以解释这一点，同时还可以进一步证实前面章节所描述的北部欧洲传统的各个方面。

应其委托人菲利普（善良者），即勃艮第公爵的请求，扬·凡·爱克曾多次旅行：去伊比利亚半岛为公爵未来的妻子伊莎贝拉（葡萄牙的）画像，并完成各种各样秘密的外交任务，他有可能甚至还去了圣地。无论在去那些地方的途中还是作为他另一项任务的一部分，凡·爱克也许还穿越了意大利的一部分。在那里他可能看到了意大利-拜占庭式的圣像，他以此为基础创作了《教堂中的圣母》和另一幅绘画《喷泉边的圣母》(Virgin by a Fountain，如今位于安特卫普)。（一直到凡·爱克在其作品中采用了如今位于康布雷的独特圣像那种构图之后，该圣像才在北部欧洲出现）因此当凡·爱克有可能从15世纪意大利艺术中进行学习，从而帮助自己寻求更为令人心悦诚服地看待客观世界的观点时，我们所推测的他的意大利之行首先为他提供了一个关于永恒宗教真理的模式，他可以将其进行改变和调整，从而来适应他自身的写实主义视像。

当罗杰·范·德·韦登去罗马——那是 1450 年大赦年朝圣的重点——旅行时,他发现了一种更新近的宗教模式。无疑在去不朽之城罗马的途中在佛罗伦萨逗留时,他显然被圣马可修道院中弗拉·安吉利科(Fra Angelico, 约 1395/1400 ~ 1455 年)那虽经过简化却依然触手可及、外观逼真的壁画深深打动了(图 111)。弗拉·安吉利科的作品令狭小房间的剩余空间以及意大利修道院的过道变得更加完美。每一幅画像的色彩不多、空间有限而且只有少数几个纪念性人物,而该意大利艺术家则试图通过这些来表明修道士祈祷的重点和生活现状。在罗杰·范·德·韦登返回北方的途中,他为布鲁塞尔附近的司各特加尔都西会修道院进行了几次捐赠,这其中也许就包括他的《耶稣受难双联画》(Crucifixion Diptych,图 112),这幅作品与弗拉·安吉利科的其他作品一样,在其中运用了淡化的颜色设计,而这符合客观环境,尤其在此处,因为加尔都西会的宗教服装便是白色。罗杰·范·德·韦登看上去似乎将基督受难置于修道院式的限制之中;在石墙上挂着两块代表荣誉的红布,衬托出了左侧哀哭的圣母和约翰福音传道者的形象以及右侧十字架上的基督。与弗拉·安吉利科的作品一样,罗杰·范·德·韦登在自己的作品中将风景限定在模式化的、孤立的岩石上;这一三维方式受到了如此特别的限制,以至于人们只会想到这是画家(和观看者)虔诚想像的结果。因而罗杰·范·德·韦登在意大利绘画中为新增加的却又高度风格化的修道院环境寻求到了完美

图 111　弗拉·安吉利科《基督受难与圣多明我》,约 1438 ~ 1445 年。湿壁画。佛罗伦萨圣马可修道院。

意大利与北部欧洲　　**159**

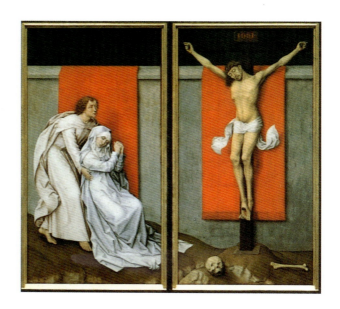

图 112 罗杰·范·德·韦登

《耶稣受难双联画》，约 1460 年。饰板画，180.34cm×92.5cm。费城艺术博物馆藏。

在十字架下方有一个头颅和骨头，依照传统被认为是亚当的：亚当被葬于卡瓦利，这名字意为"髑髅地"。基督被钉在亚当坟墓的上方，因此他的鲜血可以滴落在亚当的骨头上，从而令他得以免罪。

的模式。此处意大利艺术进一步强调了这样一点，即北部欧洲沉迷于将艺术引向其特定的具体场所。

米歇尔·帕赫尔（约 1430/2～1498 年）是 15 世纪晚期德国最著名的画家和雕塑家之一，他一生的大部分时间都生活居住在今天意大利北部境内蒂罗尔南部的布鲁内克（Brunico）镇。他于 1471 年至 1481 年之间完成了他最为著名的作品之一，那是为奥地利阿伯西湖 Abersee 的圣沃尔夫冈教区教堂创作的（图 109 和图 113）。从受意大利影响的角度来看，该作品明显地显示出帕赫尔曾去意大利北部旅行过，在那里他可能在帕多瓦和曼图亚看到了安德烈亚·曼特尼亚（1431～1506 年）那富有戏剧色彩的透视构图。与曼特尼亚那源于古典的建筑和拱形装饰不同，帕赫尔那精美的建筑构造在风格上既非简陋（当地的特色）又非哥特式。除了在建筑上富于想像力外，帕赫尔还塑造了以透视法骤然缩小的动物和人物。淋漓尽致的意大利风格透视效果对他的吸引仅仅是一个复杂的、意义非凡的整体的一部分。正如米开朗基罗所观察到的那样，艺术家对于这一复杂的复调音乐的每一个元素均给予平等的对待。这是一幅"前宗教改革"的艺术作品：新教改革者会赞同米开朗基罗的观点，即至少从宗教背景来看，此处所

图113　米歇尔·帕赫尔

《圣沃尔夫冈圣坛作品》,约1471～1481年。椴木和松木,中央390cm×315cm。奥地利萨尔茨堡附近沃尔夫冈湖旁圣沃尔夫冈教堂。

该精美的圣坛作品包括两套可移动的侧翼。外侧翼描绘了圣沃尔夫冈的生平(他也是村中教堂的守护神——该村庄也是以他的名字命名的)。另一套侧翼描绘了基督在布道和治病。最后的变化集中到了浮雕《圣母加冕》上,它的两侧分别是《基督降生》、《割礼》、《圣母献基督于圣殿》以及《圣母玛利亚升天》的绘画。这一系列精美的形象和有雕刻的框架在这一时期的德国作品中很典型(又见图75和图76)。

意大利与北部欧洲　**161**

图114 希耶罗尼默斯·博斯

《背负十字架》，约1505～1515（？）。饰板画，76.7cm×83.5cm。根特美术博物馆藏。

圣梅洛尼加位于左下方，手执有耶稣像的手帕。她用这块布擦拭基督的额头，而他面容的真实影像（vera icon）便奇迹般的显现了出来。在右侧的上方和下方是两个贼，善良的在上方，坏的在下方。

表现出的某些北部欧洲装饰意识显得过于繁琐。

对于当今的人们而言，初见希耶罗尼默斯·博斯的超现实主义作品，觉得那似乎是未受意大利文艺复兴诸多人所倡导的观念——即平衡、简洁和清晰——影响的北部欧洲艺术家的范例。但是几乎可以肯定博斯于大约1505年去意大利旅行过，也许是去威尼斯和意大利北部。在彼时彼地许多意大利北部艺术家的作品当中频繁出现了含有怪异细节的博斯式的意象 [包括乔尔乔涅（约1476/8～1510年）]和提香[(约1490～1576年)这些圈中人所创作的形象]。

博斯最为著名的绘画《背负十字架》（Carrying of the Cross，图114）表现了几组半身像高度的人物形象，他们层层叠叠，犹如被按平在画作表面的面具。在完成这幅以及其他几件作品时，博斯采用了当时在意大利北部普遍使用的基督受难半身像高度的构图。他也必定设法对列奥纳多·达·芬奇（Leonardo da Vinci，1452～1519年）

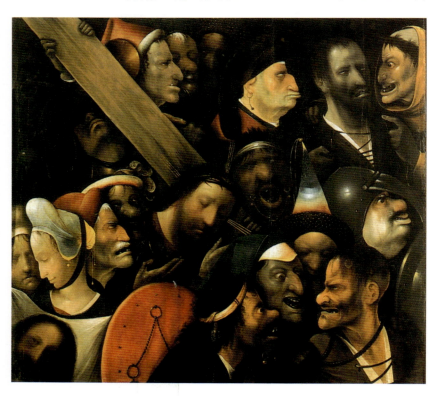

的人相进行了研究——达·芬奇探究了面部的扭曲,而且不时表现出他所感兴趣的类似的事物,即在高贵形象的四周围绕着怪诞的折磨者(图115)。对于列奥纳多而言那至少可以部分地被作为极端人相的科学研究,但是博斯却似乎将其摒弃了;对于博斯来说,形象成为了一场持续的道德戏剧,内容是关于在充满邪恶妖魔的世界中那微乎其微的善良。总体而言,正如米开朗基罗所意识到的,北部欧洲艺术家通常令其形象具有这样的特点,即将恐惧与怜悯逐步地灌输给人们,而意大利艺术家则只是希望仅仅通过其杰出的艺术才能来产生奇迹。

图115 列奥纳多·达·芬奇

《五个头像的研究》,约1490年。纸上钢笔画,26cm×20.5cm。温莎城堡皇家图书馆藏。

古代艺术与主题的复兴

对于意大利人而言,艺术的力量通常来自古代。当然是15世纪对于古罗马和古希腊艺术兴趣的重生赋予了这一时期其传统名称——文艺复兴——即重生。古典形式与古典内容的结合以一种古代的艺术风格展现了古代的故事和传说,这一点有时被称为文艺复兴文化的独特标记。当时人们认为古老的过去遥不可及,并应当对其进行敬仰;同时古代风格和内容也可以被复兴。然而在北部欧洲却很少有人寻求或完成这样的目标。古代艺术传统在意大利的确成为了无处不在的外在力量,然而在北方显然并非如此,而且若是使它们在北方土地上能令人信服则需要将古代神话进行改编或改动。这并非是说这一关于文艺复兴成就的传统定义对于北部欧洲而言就是错误的,而是由于北欧人对于古希腊和古罗马文明的改动和学习有着自身的迷人方式。同样,通过观察几位北部欧洲艺术家对于古代艺术和主题所表现出的兴趣,我们能够强化自身对于北部欧洲独特传统的意识。

当佛兰芒画家扬·戈萨特[Jan Crossaert,通常称他为马比斯(Mabuse),源自于其出生地位于埃诺的莫伯日,约1478~1532年]于1508年被其资助者菲利普(勃艮第的)带到了罗马。这是已知的首例北部欧洲资助者个人带领一位艺术家去南方,旨在扩大其视野。在罗马,戈萨特

图116 扬·戈萨特 古代雕塑素描习作,约1508～1509年。纸上钢笔画,26cm×20.5cm。莱顿国立大学版画小陈列室收藏

绘制了古代珍宝的素描,其中包括一尊自1471年便在罗马国会大厦展出的青铜小雕像;该雕像高度只有两英尺(0.6米)多一点,表现的是一位坐在岩石上的裸体男孩,他的左脚架在其右膝上,显然正在将扎入其左脚后跟的刺拔出(图116)。总体而言,戈萨特的习作与古典方式有所不同,显示出了对精心制作的表面以及装饰性细节的重点强调。在该艺术家对拔刺者的研究中,显然他坚持从一个极低的角度来进行观察,从而令人物的肢体犹如拼图般被锁定在一起,并使得该素描的透视错觉效果几乎被平压了开来。同时观看者的性爱感受得以被大幅度地增加。对于北部欧洲人而言,古代的裸体并非是简单的艺术观念,而是激起性欲的手段。而这一古典的艺术表现手段通过北部欧洲艺术家之手便形成了较为不同的排列方式。

就古典神话主题而言,北部欧洲艺术家通常令其基督教化或是部落化,从而使得古典神话成为了基督教或北欧神话。扬·戈萨特的《达娜厄》(Danaë,图117)形象便代表了这一发展。在希腊传说中,尽管达娜厄的父亲将其因于塔中以保全她的贞洁,神朱庇特还是化作一阵金雨令她怀孕,并使她生下了儿子珀尔修斯。戈萨特在此处巧妙地将至少三股艺术和肖像传统编织到了一起。他研究了古代遗迹,例如罗马的圆形大剧场,而这在囚禁达娜厄的塔以及透过柱廊所看到的建筑中得以反映出来,并且经过了精心地描绘。与同时代的马西斯一样,戈萨特的技巧与百年前的扬·凡·爱克的艺术极为类似,即那令人瞠目的油彩釉技巧均泛出了奢华材质的熠熠光芒。除此之外,戈萨特还加入了我们在汉斯·霍尔拜因作品中所看到的材质:真正的金叶浮在画板表面,在此处代表朱庇特所化作的那阵金雨。金叶打破了爱克式的错觉艺术效果,而且强调了

画家有意识的奢华——这一方式正从神圣领域进入到更为世俗的范围内。他对这一场景的诠释也是如此，此处的达娜厄身着蓝衣，坐在带有流苏装饰的红色垫子上，而这是谦卑圣母的传统姿势和颜色设计（此类圣母玛利亚的形象还出现在康潘风格的绘画《炉围前的圣母子》中。戈萨特的达娜厄还令人想起了诸如圣芭芭拉这样的基督教公主的故事，她将自己囚禁在塔中以保全自己的贞洁不受异教徒的侵害。然而戈萨特作品中的人物却屈从了，她的袍子从肩头滑落露出了胸脯，而她则心醉神迷地欢迎朱庇特的到来。一位被培养出的贞女便被转变成为了极具性感美的对象。

戈萨特的同时代人会将古代神话和故事融入到风景当中去。阿尔布雷克特·阿尔特多费尔便是这样做的；而若阿基姆·帕蒂尼尔也是如此。帕蒂尼尔的绘画《冥河渡神卡戎之舟》（Charon's Boat on the River Styx，图

图117 扬·戈萨特

《达娜厄》，1527年。饰板画，113.5cm×95cm。慕尼黑旧美术馆藏。

在这一饰板上，扬·戈萨特充满自豪地签上了他的名字。在达娜厄脚下横档上绘制的"IOANNES, MALBODIVS, PINGEBAT, 1527"犹如刻进去一般。

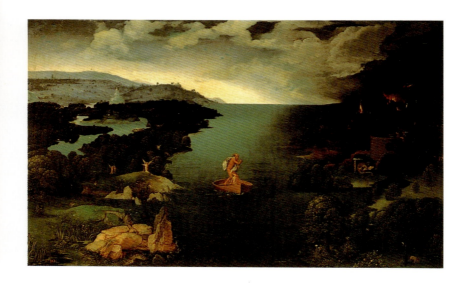

图118　若阿基姆·帕蒂尼尔

《冥河渡神卡戎之舟》，约1520～1524年。饰板画，64cm×103cm。马德里普拉多美术馆藏。

118）将各种不和谐的来源编织成了一个引人入胜的整体。在前景左侧是帕蒂尼尔那典型的北方沼泽地、娇弱的鸢尾属植物和从富饶水土中显现出的默兹河岩石。左边的岩石如同右边的树木一样，其生长似乎受到了阻碍，这又退回到了一百年前作品的传统。显然在帕蒂尼尔的心目中有比现实所描绘的佛兰芒风景更多的景色。地平线很高而且轮廓分明，当元素层层叠加时这一点再一次强调了平面构图。左侧是天堂，中央有生命之喷泉和天使——他们引导那些被祝福的灵魂穿越过草木。类似喷泉这样的特征模仿了希耶罗尼默斯·博斯作品中相似的细节，而绘画右侧的火焰喷发也是如此——帕蒂尼尔所想像的地狱充分采用了博斯的视觉语言。

在古希腊传说中，卡戎将灵魂载上单程渡船，穿越冥河进入冥府。此处他似乎成为了潜在的审判官，他停在河流正中，既可以划向天堂亦可划入地狱。帕蒂尼尔巧妙地将古老的异教神话转变成为了基督教最后审判的寓言，而卡戎也取代了基督的位置。对于16世纪的北方人而言，依然要从基督教道德规范的角度来理解才能有助于古典神话的运用。戈萨特的《达娜厄》和帕蒂尼尔的《卡戎》均令人想起了反向构图的传统，而这正是16世纪某些北方表现手法的特征。戈萨特和帕蒂尼尔的古典形象同样邀请观

看者参与到与绘画的对话中来,并在古典创新和基督教传统之间寻求平衡点。

裸体

与意大利人拥有近在咫尺的古典文化不同,北部欧洲人在独有的基督教传统中很难找到合适的理由来对裸体人物形象进行描绘。在北部欧洲艺术中,裸体通常是怜悯或羞耻(十字架上的基督;亚当与夏娃)、隔绝与孤独(圣婴)的对象。因此在 1526 年至 1550 年这一阶段的开始时期,当一定数量的北部欧洲艺术家开始以坦率的方式绘制性器官暴露或是被抚摸的裸体男女时,便需要对这一点做一些解释了。有时候——比如博斯和戈萨特——也许是满足特殊的世俗委托人的愿望,比如菲利普(勃艮第的)——这位主教是菲利普公爵(善良者)的私生子。随后,新教界展现了同样令人震惊的形象,并为其作品找到了更为新奇、影响更为深远的理由。对于统治了教会诸多世纪且一直左右其领导者生活的那种禁欲的、修道院式的生活,路德持否定态度。路德原先是奥古斯丁教修士,他自己便娶了一位原先的修女,而且所记录下的他的谈话(他们将其称为席间漫谈)显示,就两性问题他经常表现出一种直率的态度。他宣称婚内性行为并非如教会所声称的那样是下流的需求,而是美好的而且应当尽情享受。我们可以在路德教主要的宣传者老卢卡斯·克拉纳赫的艺术中发现这一针对性事态度根本变化的有趣的类似作品。

在克拉纳赫将其路德教理论形象进行完善的同时,他也绘制了一系列具有挑逗性的女性裸体,丰富多彩地展现了《维纳斯和丘比特》(Venus and Cupid)、《泉边的女神》(a Nymph at a

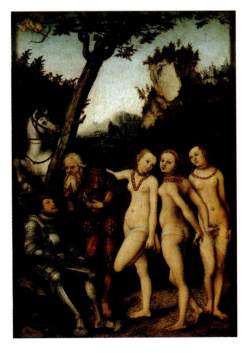

图119 老卢卡斯·克拉纳赫

《帕里斯的审判》,约 1530 年。饰板画,35cm×24cm。卡尔斯鲁厄国立美术馆藏。

意大利与北部欧洲 **167**

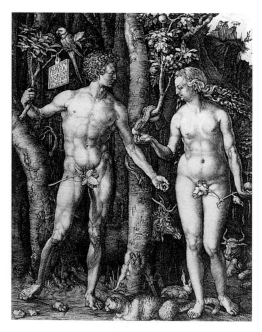

Spring)以及《帕里斯的审判》(The Judgement of Paris, 图119)等作品。所有这些场景均改为发生在北方背景当中。例如在《帕里斯的审判》中，牧羊人帕里斯的服装俨然如当时骑士的服装，而墨丘利则看上去犹如古代北欧神沃坦，整个场景发生在德国繁茂的森林中。三位女神为帕里斯跳起了一种性感的舞蹈，这使她们看上去比那令人赏心悦目的完美裸体更为裸露——她们仅仅佩带着项链、头饰和"遮住"其生殖器的薄纱。克拉纳赫的性爱形象几乎总是暗指爱的痛苦与磨难这一观念。丘比特向维纳斯抱怨——该女神看上去宛如那位拒绝男子窥视其美貌的黛安娜，而帕里斯的审判则导致了特洛伊战争。这是一种崭新的、放纵的人类观点。性的问题令人着迷却又很危险，而当今的色情文学依然在采用它所展现的方式。

图120 阿尔布雷希特·丢勒

《亚当和夏娃》，1504年。雕版画，24.8cm×19.2cm。伦敦大英博物馆藏。

丢勒别出心裁地为毒蛇画上了孔雀的鸟冠（从其头部伸出的四个针状突起物）。孔雀是天堂之鸟，但同时也因其炫耀徘徊、伸展尾羽的样子而一直以来都是骄傲的象征。因此丢勒通过这一微小的设计来暗示这样一点，即毒蛇正是利用了亚当和夏娃的骄傲才导致了他们的堕落。

在本书开篇中我们意识到，阿尔布雷希特·丢勒强烈的哲学自我意识令其在那些更为务实的、以手艺为本的同时代人中脱颖而出。同样丢勒作为一个北方人，对于意大利文艺复兴文化及其古典继承有着浓厚、理性和理论上的兴趣。因此在他的雕版画《亚当和夏娃》(Adam and Eve, 图120) 中，丢勒试图通过直接采用意大利古典典范来减少其自身对裸体的痴迷。他不遗余力地进行了大量预备性研究和准备阶段，目的便在于完成摆在我们面前的版画中那肢体完美、和谐的罕见的北方形象。他的亚当形象基于古代阿波罗的雕塑，而夏娃则基于维纳斯。这些躯体姿势平衡完美、特征明显且相互关联：这是堕落之前的亚当与夏娃。这是一个关键的时刻。对于丢勒这样的北部欧洲艺术家而言，其目的并非就止于在这两个躯体上努力寻求艺术上（以及躯体上）的完美。如同爱克的《阿尔诺芬尼夫妇像》等许多其他具有北部欧洲传统的作品，丢勒

的《亚当和夏娃》被无数富有意义的细节所环绕，如纹章般被展现了出来。最为重要的是下方的四只大型动物——猫、兔子、麋鹿和牛，它们代表四种气质，即胆汁型、多血质型、忧郁型和黏液型。当时人们认为在人类堕落之后，每一个人的躯体均被一种液体所控制，而与之相应的行为和态度便具有以下这些气质（或性格类型）之一：易怒、乐观、抑郁和冷静。在人类堕落之前，正如丢勒所描绘的人类第一对父母的躯体所巧妙展示的那样，无论是在男人和女人的内心还是外部世界乃至周遭的风景，一切均非常和谐。和平的王国真正地主宰着。因而猫（还）没有猛扑向老鼠。没有人类的躯体能被塑造得像此处所展现的亚当和夏娃那样完美：在基督教理论中，只有在天堂——或是艺术家的心中——才能发现这样的完美。

为了能完成这一理想，丢勒不仅钻研了自己北方那满是宗教细节的传统，还研究了南方那理想化的古典传统。在完成该雕版画后不久，他便旅行去了意大利北部，在那里他所希望的事情之一便是"学到错觉艺术的秘密"。关于最终回到北方，在他从威尼斯给一位朋友的信中他哀叹道："哦，我该会多么渴望太阳啊！此处我如同一位绅士，而在故土却仅仅是一条寄生虫……，"从而强调了他对意大利及其理想化的成就那非同寻常的迷恋。在北方更为普遍采用的是丢勒在亚当和夏娃版画中所使用的混合元素：将一些源自古典的艺术表现手段以细节毕现、质感精美的方式进行处理，并且精心地以有象征暗示的茂密森林为背景。在两个人物之间是苹果树（上面是无花果叶子！）即智慧之树，他们被禁止去品尝。亚当的右手仍然抓着生命之树——是一棵花楸。在这棵树上栖着一只会说话的鸟——鹦鹉，它是文字、基督和永生的象征。在这只鸟旁边挂着一块字板，丢勒在上面刻道"ALBERT DUüER NORICVS FACIEBAT 1504"［纽伦堡的阿尔布雷希特·丢勒于1504年完成（此作品）］。无论丢勒随后的感受如何，他为自己是一个北方人而自豪。此处与米开朗基罗所说的情况相同，我们进入到了一个关于文艺复兴争辩的领域。我们并不需要仅仅为了表示承认便赞同丢勒"北方特性"所具有的价值。通过对独特、多样的北部欧洲文艺复兴传统的仔细研究，也许我们还可以洞悉在这期间我们已经完成的以及所丢失的那些事物。

1378 阿维侬主教时代结束 1414～1417 康茨坦斯大公会议结束了天主教会的大分裂 1438～1439 费拉拉—佛罗伦萨大公会议和与希腊教会的统一	1395～1406 克劳斯·斯吕特《摩西之井》 约1410 《布锡考特元帅日课经》 约1415 林堡兄弟为贝里公爵创作《非常丰富的日课经》 1443～1453 雅克·科尔府邸，布尔日
1450 罗马天主教大赦年 约1450 约翰尼斯·古登堡的活字印刷术发明 1452 哈布斯堡的弗雷德里克当选神圣罗马帝国皇帝 1453 君士坦丁堡被奥特曼土耳其帝国攻陷	约1452～1460 让·富凯《日课经》 约1458～1460 让·勒·塔弗纳为《查理大帝扩张编年史》绘制小插画 约1459 帕斯奎尔·格里奈尔工坊，挂毯 1467 杰勒德·洛耶特《勇敢者查理的圣骨匣》
1482 阿拉斯协定：勃艮第分裂 1488 根特起义；外国商品涌向安特卫普 1490 布鲁日降服 1492 克利斯托福·哥伦布登陆美洲 1493 马克西米连当选神圣罗马帝国皇帝 1494 法国人侵意大利 1499 巴塞尔和平协议，瑞士独立	约1471～1481 米歇尔·帕赫尔《圣沃尔夫圣坛画》 约1480 玛丽（勃艮第的）大师的祈祷书 1481～1482 阿格尼丝·范·登·博斯切《根特城市旗》 15世纪晚期佚名圣坛画《基督受难及婴儿基督圣坛装饰》 约1493～1496 亚当·克拉夫特在纽伦堡为一间圣房底座所做的雕刻
1506 马克西米连执政尼德兰 1516 伊拉斯谟的希腊文新约圣经出版 1517 路德在其《九十五条论纲》中抗议教会的沉沦 1519 查理五世当选神圣罗马帝国皇帝	16世纪初期，通厄伦圣母教堂完工 约1499～1505 蒂尔曼·里门施奈德《圣血祭坛雕刻》 1519 昆廷·马西斯《伊拉斯谟肖像纪念章》
1525 德国农民起义 1534 敏斯特教堂重浸派社团形成 1536 加尔文的《基督教要义》出版 1550～1551 西班牙关于干预欧洲的道德性的正式辩论	
1559 奥地利的玛格丽特执政尼德兰 1545～1563 天特会议 1566 尼德兰破坏圣像风暴与起义 1572 圣巴托罗谬大屠杀 1576 安特卫普"西班牙人的狂怒"事件	16世纪60年代早期安特卫普市政厅

约1425 罗伯特·康潘《炉围前的圣母子》 1434 扬·凡·爱克《阿尔诺芬尼夫妇像》 约1435~1440 罗杰·范·德·韦登《圣路加为圣母画像》 约1440 扬·凡·爱克《教堂中的圣母》 约1440 斯帝芬·洛克纳《玫瑰藤架中的圣母子》 1444 康拉德·威茨《非凡的一网鱼》	
约1450 让·富凯《自画像》 约1460 罗杰·范·德·韦登《弗朗切斯科·德埃斯特肖像》 约1470 佩特吕斯·赫里斯特斯《贵妇画像》 约1470~1475 迪尔克·包茨《国王奥托三世的审判》(《误斩伯爵》)	1446 E.S.大师 《艾因西德伦的大型圣母》
约1475~1476 雨果·范·德·胡斯《波尔蒂纳里三联画》 1480 汉斯·梅姆灵《圣母与基督生平场景》 约1480 圣露西传说大师《玫瑰园里圣女间的圣母》 约1490 杰拉德·戴维画室《带祈祷屏翼的圣母子》 约1490 希耶罗尼默斯·博斯《干草车三联画》	约1490 马丁·施恩告尔《庭院中的圣母子》
约1505~1510 杰拉德·戴维《基督降生》三联画 约1505~1510 希耶罗尼默斯·博斯《欲望乐园三联画》 1515 马·蒂亚斯·格吕内瓦尔德《埃森海姆圣坛画》 约1520~1524 若阿基姆·帕蒂尼尔《风景中的圣杰罗姆》	1504 阿尔布雷希特·丢勒《亚当和夏娃》 1510 汉斯·巴尔东·格林《巫师安息日》 约1510 卢卡斯·凡·莱登《基督受洗》 1514 阿尔布雷希特·丢勒《忧郁》 1523 阿尔布雷希特·丢勒《最后的晚餐》 约1523~1526 汉斯·霍尔拜因(小)《死亡之舞》系列
约1525~1530 卢卡斯·凡·莱登《对金犊的崇拜》 约1530 老卢卡斯·克拉纳赫《帕里斯的审判》 1548 凯特琳娜·范·海梅森《自画像》	1526 阿尔布雷希特·丢勒《菲利普·梅兰希顿》 约1530 老卢卡斯·克拉纳赫《帕里斯的审判》 约1544 汉斯·巴尔东·格里恩《被施以魔法的马夫》
1551 彼得·埃特森《肉制品静物》 1553 马腾·范·希姆斯科克《斗兽场前的自画像》 弗朗兹·弗洛里《堕落的反叛天使》 1559 彼得·勃鲁盖尔《狂欢节和四旬斋之战》	约1583 佚名艺术家《在尼德兰破坏偶像》

参考文献

Due to space limitations only the most recent and important general works in English, as well as those specialised studies directly drawn upon for the views presented in this book, have been included here.

SELECTED GENERAL SOURCES

Michael Baxandall, *Patterns of Intention: On the Historical Explanation of Pictures* (New Haven: Yale University Press, 1985); Otto Benesch, *The Art of the Renaissance in Northern Europe, Its Relation to the Contemporary Spiritual and Intellectual Movements*, (London: Phaidon Press, 1965); Shirley Neilsen Blum, *Early Netherlandish Triptychs, A Study in Patronage* (Berkeley: University of California Press, 1969); Carl C. Christensen, *Art and the Reformation in Germany* (Athens, OH: Ohio State University Press, 1979); Charles D. Cuttler, *Northern Painting from Pucelle to Bruegel: Fourteenth, Fifteenth and Sixteenth centuries* (New York: Holt, Rinehart, Winston, 1968); Detroit Institue of Arts, *Flanders in the Fifteenth Century – Art and Civilization* (Detroit: Detroit Institute of Arts, 1960); David Freedberg, *The Power of Images: Studies in the History and Theory of Response* (Chicago: University of Chicago Press, 1989); Max J. Friedländer, *Early Netherlandish Painting*, trans. H. Norden, 14 vols. (New York: Praeger, 1967-76); Johan Huizinga, *The Waning of the Middle Ages, a Study of Life, Thought and Art in France and the Netherlands in the Fourteenth and Fifteenth Centuries*, trans. F. Hopman (London: E. Arnold, 1924); Barbara G. Lane, *Flemish Painting Outside Bruges, 1400-1500, An Annotated Bibliography* (Boston: G.K. Hall, 1986); Theodor Muller, *Sculpture in the Netherlands, Germany, France and Spain, 1400 to 1500* (Harmondsworth: Penguin, 1966); E. James Mundy, *Painting in Bruges, 1470-1550, An Annotated Bibliography* (Boston: G.K. Hall, 1985); Gert von der Osten, and Horst Vey, *Painting and Sculpture in Germany and the Netherlands, 1500 to 1600* (Harmondsworth: Penguin, 1969); Erwin Panofsky, *Early Netherlandish Painting, Its Origins and Character*, 2 vols. (Cambridge, MA: Harvard University Press, 1953); Linda B. Parshall and Peter Parshall, *Art and the Reformation, An Annotated Bibliography* (Boston: G.K. Hall, 1986); Walter Prevenier and Wim Blockmans, *The Burgundian Netherlands*, trans. P. Kin and Y. Mead (Cambridge: Cambridge University Press, 1986); Sixten Ringbom, *Icon to Narrative: The Rise of the Dramatic Close-Up in Fifteenth Century Devotional Painting*, 2nd ed. (Doornspijk: Davaco, 1984); Larry Silver, "The State of Research in Northern European Art of the Renaissance Era," *Art Bulletin* 68 (1986), pp. 518-535; James Snyder, *Northern Renaissance Art: Painting, Sculpture and the Graphic Arts from 1350 to 1575* (New York: Abrams, 1985).

INTRODUCTION

For the *Arnolfini Double Portrait* (FIG. 3), see the references cited below in chapter 4.

For the Master of St. Lucy painting in Detroit (FIG. 5), see Craig Harbison, "Fact, Symbol, Ideal: Roles for Realism in Early Netherlandish Painting," *Proceedings of the Petrus Christus Symposium* (New York: Metropolitan Museum of Art, 1995 [forthcoming]).

For Adam Kraft's *Sacrament House* and self-portrait (FIG. 6), see *Gothic and Renaissance Art in Nuremberg, 1300-1550* (New York: Metropolitan Museum of Art, 1986), esp. pp. 53-56.

For Bruegel's drawing of an *Artist and Patron* (FIG. 8), see E. H. Gombrich, "The Pride of Apelles," in *The Heritage of Apelles* (Oxford: Phaidon Press, 1976), pp. 132-134 and 153.

For Marten van Heemskerck's *Self-portrait* (FIG. 12), see Robert F. Chirico, "Maerten van Heemskerck and Creative Genius," *Marsyas* 21 (1981-2), pp. 7-11.

For Caterina van Hemessen's *Self-Portrait* (FIG. 13), see Ann Sutherland Harris and Linda Nochlin, *Woman Artists: 1550-1950* (New York: Alfred A. Knopf, 1977), esp. pp. 25-26 and 105. For the status of women in the Renaissance, see for instance David Herlihy, "Did Women Have a Renaissance?: A Reconsideration," *Medievalia et Humanistica* n.s. 13 (1985), pp. 1-22.

For Dürer's self-portrait drawing (FIG. 14), see Joseph Leo Koerner, *The Moment of Self-portraiture in German Renaissance Art* (Chicago: University of Chicago Press, 1993), esp. p. 3ff.

For Dürer's *Melencholia* (FIG. 15), see Erwin Panofsky, *The Life and Art of Albrecht Dürer* (Princeton: Princeton University Press, 1955), esp. pp. 156-171.

CHAPTER 1

For the fifteenth century contract requiring bourgeois furniture, see Lorne Campbell, "The Art Market in the Southern Netherlands in the Fifteenth Century," *Burlington Magazine* 118 (1976), pp. 192-3.

For Jean Pucelle and the *Book of Hours of Jeanne d'Evreux* (FIG. 17), see Richard H. Randall, "Frog in the Middle," *Metropolitan Museum of Art Bulletin* 16 (1958), pp. 269-275.

For a comparison of northern and southern styles and painting techniques, see E. H. Gombrich, "Light, Form, and Texture in Fifteenth-Century Painting North and South of the Alps," in *The Heritage of Apelles* (Oxford: Phaidon Press, 1976), pp. 19-35.

For Claus Sluter (FIG. 27), see Kathleen Morand, *Claus Sluter: Artist at the Court of Burgundy* (Austin, TX: University of Texas Press, 1991), esp. pp. 91-120 and 330-349.

For the relation of Philosophic Realism and Nominalism to early Netherlandish art, see Craig Harbison, "Realism and Symbolism in Early Flemish Painting," *Art Bulletin* 66 (1984), pp. 588-602.

For Roger van der Weyden's *Deposition* (FIG. 28), see Otto G. von Simson, "Compassio and Co-redemptio in Roger van der Weyden's *Descent from the Cross*," *Art Bulletin* 35 (1953), pp. 9-16; for the shape of Roger's painting, see Lynn F. Jacobs, "The Inverted 'T'-Shape in Early Netherlandish Altarpieces: Studies in the Relation between Painting and Sculpture," *Zeitschrift für Kunstgeschichte* 57 (1991), pp. 33-65.

For the Flemish tapestry from Tournai (FIG. 31), see Roger-A. d'Hulst, *Flemish Tapestries from the Fifteenth to the Eighteenth Century*, trans. F. J. Stillman (New York: Universe Books, 1967), pp. 49-58.

For the patronage of early Netherlandish art, see Craig Harbison, *Jan van Eyck: The Play of Realism* (London: Reaktion Books, 1991), esp. pp. 93-99 and 119-123.

For the theory of "disguised symbolism" in early Netherlandish art, see Erwin Panofsky, *Early Netherlandish Painting* (Cambridge, MA: Harvard University Press, 1953), esp. pp. 131-148; and Otto Pächt, "Panofsky's 'Early Netherlandish Painting'-II," *Burlington Magazine* 98 (1956), esp. pp. 277-79.

For doubts on the attribution of the *Firescreen Virgin* (FIG. 32) to Robert Campin, see Lorne Campbell, "Robert Campin, the Master of Flémalle and the Master of Mérode,"

Burlington Magazine 96 (1974), pp. 634-646.
For grisaille painting as Lenten observance, see Molly Teasdale Smith, "The Use of Grisaille as a Lenten Observance," *Marsyas* 8 (1957-59), pp. 43-54. For grisaille and "degrees of reality," see Paul Philippot, "Les grisailles et les 'degrés de réalité' de l'image dans la peinture flamande des XVe et XVIe siècles," *Musées Royaux des Beaux-Arts de Belgique, Bulletin* 15 (1966), pp. 225-42.
For Hugo van der Goes' biography and floral symbolism (FIGS. 33-36), see Robert A. Koch, "Flower Symbolism in the Portinari Altarpiece," *Art Bulletin* 46 (1964), pp. 70-77; for the presence of the devil see R. M. Walker, "The Demon in the Portinari Altarpiece," *Art Bulletin* 42 (1960), pp. 218-219.

CHAPTER 2

For the craft and profession of painting in general, see Lorne Campbell, "The Art Market in the Southern Netherlands in the Fifteenth Century," *Burlington Magazine* 98 (1976), pp. 188-198; *idem.*, "The Early Netherlandish Painters and Their Workshops," in *Le Dessin sous-jacent dans la peinture, Le Problème Maître de Flémalle-van der Weyden*, ed. D. Hollanders-Favart and R. van Schoute (Louvain-la-Neuve: Université Catholique de Louvain, 1981), pp. 43-61; and Jill Dunkerton, Susan Foister, Dillian Gordon and Nicholas Penny, *Giotto to Dürer, Early Renaissance Painting in The National Gallery* (London: Yale University Press, 1991), esp. pp. 122-204.
For canvas painting, see Diane Wolfthal, *The Beginnings of Netherlandish Canvas Painting: 1400-1530* (Cambridge: Cambridge University Press, 1989), esp. pp. 38-42 (for Bouts [FIG. 37]) and p. 50 (for van den Bossche [FIG. 38]).
For the contract for Enguerrand Charonton's *Coronation of the Virgin* (FIG. 39), see Wolfgang Stechow, *Northern Renaissance Art, 1400-1600, Sources and Documents*, (Englewood Cliffs, NJ: Prentice-Hall, 1966), pp. 141-145; also Don Denny, "The Trinity in Enguerrand Quarton's *Coronation of the Virgin*," *Art Bulletin* 45 (1963), pp. 48-51.
For the marketing of art in the later fifteenth and sixteenth centuries, see Jean C. Wilson, "The participation of painters in the Bruges 'pandt' market, 1512-1550," *Burlington Magazine* 125 (1983), pp. 476-479; and Dan Ewing, "Marketing Art in Antwerp, 1460-1560: Our Lady's Pand," *Art Bulletin* 72 (1990), pp. 558-584.
For carved altarpieces (such as FIG. 41), see Lynn Jacobs, "The Marketing and Standardization of South Netherlandish Carved Altarpieces: Limits on the Role of the Patron," *Art Bulletin* 71 (1989), pp. 208-229; and *idem.*, "The Commissioning of Early Netherlandish Carved Altarpieces: Some Documentary Evidence," in *A Tribute to Robert A. Koch: Studies in the Northern Renaissance* (Princeton: Princeton University, Department of Art and Archeology, 1994), pp. 83-114.
For drawings in general, see Maryan W. Ainsworth, "Northern Renaissance Drawings and Underdrawings: A Proposed Method of Study," *Master Drawings* 27 (1989), pp. 5-38.
For Bosch's "Garden of Earthly Delights" Triptych (FIGS. 48-50), see R. H. Marijnissen and P. Ruyffelaere, *Hieronymus Bosch, The Complete Works* (Antwerp: Mercatorfons, 1987), esp. pp. 84-102; and Paul Vandenbroeck, "Jheronimus Bosch's zogenaamde *Tuin der Lusten*, I en II," *Jaarboek van het Koninklijk Museum voor Schone Kunsten Antwerpen* 1989, pp. 9-210 and 1990, pp. 9-192.
For the Ghent Altarpiece (FIGS. 51 and 52), see Elizabeth Dhanens, *Van Eyck: The Ghent Altarpiece* (New York: The Viking Press, 1973); and Lotte Brand Philip, *The Ghent Altarpiece and the Art of Jan van Eyck* (Princeton: Princeton University Press, 1971).

For Dirc Bouts' *Justice of the Emperor Otto III* (FIGS. 53 and 54), see Frans van Molle, Jacqueline Folie, Nicole Verhaegen, Albert and Paul Philippot, et. al, "La Justice d'Othon de Thierry Bouts," *Bulletin de l'Institut royal du patrimoine artistique, Brussels* 1 (1958), pp. 7-69; and for the history of judicial ordeal, see Robert Bartlett, *Trial by Fire and Water, The Medieval Judicial Ordeal* (Oxford: Clarendon Press, 1986).
For Grünewald's Isenheim Altarpiece (FIGS. 56 and 57), see most recently Ruth Mellinkoff, *The Devil at Isenheim, Reflections on Popular Belief in Grünewald's Altarpiece* (Berkeley: University of California Press, 1988); and Andrée Hayum, *The Isenheim Altarpiece: God's Medicine and the Painter's Vision* (Princeton: Princeton University Press, 1990).

CHAPTER 3

For the religious history of the fourteenth, fifteenth, and sixteenth centuries in general, see Steven Ozment, *The Age of Reform, 1250-1550, An Intellectual and Religious History of Late Medieval and Reformation Europe* (New Haven: Yale University Press, 1980).
For the religious situation in Flanders, see Jacques Toussaert, *Le Sentiment religieux en Flandre à la fin du Moyen Age* (Paris: Plon, 1963); Craig Harbison, "Visions and meditations in early Flemish painting," *Simiolus* 15 (1985), pp. 87-118; James Marrow, "Symbol and Meaning in Northern European Art of the Late Middle Ages and Early Renaissance," *Simiolus* 16 (1986), pp. 150-169; Barbara Lane, "Sacred and Profane in Early Netherlandish Painting," *Simiolus* 18 (1988), pp. 107-115; and Craig Harbison, "Religious Imagination and Art Historical Method: A Reply to Barbara Lane's 'Sacred Versus Profane,'" *Simiolus* 19 (1989), pp. 198-205.
For liturgical symbolism, see Barbara G. Lane, *The Altar and the Altarpiece, Sacramental Themes in Early Netherlandish Painting* (New York: Harper and Row, 1984).
For the role of images in private devotion, see Sixten Ringbom, "Devotional Images and Imaginative Devotions: Notes on the Place of Art in Late Medieval Private Piety," *Gazette des Beaux-Arts* ser. 6, 73 (1969), pp. 159-170; also *idem.*, "Vision and conversation in early Netherlandish painting: the Delft Master's *Holy Family*," *Simiolus* 19 (1989), pp. 181-190.
For pilgrimage and fifteenth century religious imagery, see Matthew Botvinick, "The Painting as Pilgrimage: Traces of a Subtext in the Work of Campin and his Contemporaries," *Art History* 15 (1992), pp. 1-18; and Craig Harbison, "Miracles Happen: Image and Experience in Jan van Eyck's *Madonna in a Church*," in *Iconography at the Crossroads*, ed. B. Cassidy (Princeton: Index of Christian Art, 1993), pp. 157-170.
For the copying or repetition of fifteenth century religious images, see Larry Silver, "Fountain and Source: a Rediscovered Eyckian Icon," *Pantheon* 41 (1983), pp. 95-104.
For Hans Holbein's *Dance of Death* woodcuts (FIG. 71), see Natalie Zemon Davis, "Holbein's *Pictures of Death* and the Reformation at Lyons," *Studies in the Renaissance* 3 (1956), pp. 97-130.
For Michael Ostendorfer's Regensburg woodcut (FIG. 73), see Charles Talbot, *From a Mighty Fortress, Prints, Drawings, and Books in the Age of Luther, 1483-1546* (Detroit: Detroit Institute of Arts, 1983), esp. pp. 323-325 (cat. no. 184); and for the use of prints as factual records of miraculous events, see Peter Parshall, "*Imago contrafacta*: Images and Facts in the Northern Renaissance," *Art History* 16 (1993), pp. 554-579.
For Tilman Riemenschneider's *Holy Blood Altarpiece* (FIGS. 75

and 76), see Michael Baxandall, *The Limewood Sculptors of Renaissance Germany* (New Haven: Yale University Press, 1980), esp. pp. 172-190.

For Lucas van Leyden's *Baptism* engraving (FIG. 77), see Craig Harbison, "Some Artistic Anticipations of Theological Thought," *Art Quarterly* n.s. 2 (1979), pp. 67-89.

For Albrecht Dürer's *Last Supper* (FIG. 78) and Dürer's relation to the Reformation, see Craig Harbison, "Dürer and the Reformation: the Problem of the Re-Dating of the *St. Philip* Engraving," *Art Bulletin* 58 (1976), pp. 368-373.

For Lucas Cranach's *Allegory* (FIG. 79), see Donald L. Ehresmann, "The Brazen Serpent, a Reformation Motif in the Works of Lucas Cranach the Elder and his Workshop," *Marsyas* 13 (1966), pp. 32-47.

CHAPTER 4

For portraiture in general see John Pope Hennessy, *The Portrait in the Renaissance* (New York: Pantheon Books, 1966); Lorne Campbell, *Renaissance Portraits* (New Haven: Yale University Press, 1990); and Angelica Dülberg, *Privatporträts* (Berlin: Gebr. Mann Verlag, 1990).

For Roger van der Weyden's d'Este portrait (FIGS. 83 and 84), see Guy Bauman, "Early Flemish Portraits, 1425-1525," *Metropolitan Museum of Art Bulletin* n.s. 43 (Spring 1986), esp. pp. 38-41.

For the *Arnolfini Double Portrait* (FIGS. 3 and 4), see Erwin Panofsky, "Jan van Eyck's *Arnolfini Portrait*," *Burlington Magazine* 64 (1934), pp. 117-127; Craig Harbison, "Sexuality and Social Standing in Jan van Eyck's Arnolfini Double Portrait," *Renaissance Quarterly* 43 (1990), pp. 249-291.

For Dürer's Melanchthon portrait (FIG. 86), see Charles H. Talbot, *Dürer in America, His Graphic Work* (Washington, D.C.: National Gallery of Art, 1971), esp. pp. 156-158.

For Holbein's *Portrait of Erasmus Writing* (FIG. 87) and *Portrait of a Lady* (FIG. 82), see John Rowlands, *Holbein, The Paintings of Hans Holbein The Younger, Complete Edition* (London: Phaidon Press, 1985), esp. pp. 58-9 and 129-30 (cat. no. 15) and p. 146 (cat. no. 69).

For Massys' Erasmus medal (FIGS. 90 and 91), see Erwin Panofsky, "Erasmus and the Visual Arts," *Journal of the Warburg and Courtauld Institutes* 32 (1969), pp. 200-227, esp. 214-219.

For an Italian-based view of the development of sixteenth century landscape painting, see E. H. Gombrich, "The Renaissance Theory of Art and the Rise of Landscape," in *Norm and Form*, 2nd ed. (London: Phaidon Press, 1971), pp. 107-121 and 150-153.

For Memling's *Scenes from the Life of the Virgin and Christ* (FIG. 92) and mental pilgrimage, see Craig Harbison, *Jan van Eyck, The Play of Realism* (London: Reaktion Books, 1991), pp. 186-7.

For Conrad Witz's *Miraculous Draught of Fishes* (FIG. 93), see Molly Teasdale Smith, "Conrad Witz's *Miraculous Draught of Fishes* and the Council of Basel," *Art Bulletin* 52 (1970), pp. 150-156.

For Patinir's work (FIGS. 97 and 118), see Robert A. Koch, *Joachim Patinir* (Princeton: Princeton University Press, 1968). See also Kahren Jones Hellerstedt, "The blind man and his guide in Netherlandish painting," *Simiolus* 13 (1983), pp. 163-181.

For Bruegel's *Return of the Herd* (FIG. 98), see Walter S. Gibson, "*Mirror of the Earth,*" *The World Landscape in Sixteenth Century Flemish Painting* (Princeton: Princeton University Press, 1989), esp. pp. 69-75.

For Albrecht Altdorfer's *Satyr's Family* (FIG. 99), see Larry Silver, "Forrest Primeval: Albrecht Altdorfer and the German wilderness landscape," *Simiolus* 13 (1983), pp. 4-43; and Christopher S. Wood, *Albrecht Altdorfer and the Origins of Landscape* (Chicago: University of Chicago Press, 1993).

For Jan Mostaert's *Landscape with Primitive Peoples* (FIG. 100), see Charles D. Cuttler, "Errata in Netherlandish Art: Jan Mostaert's 'New World' Landscape," *Simiolus* 19 (1989), pp. 191-197.

For still-life painting in general, see Norman Bryson, *Looking at the Overlooked, Four Essays on Still-Life Painting* (London: Reaktion Books, 1990); and Norbert Schneider, *The Art of Still-Life, Still-Life Painting in the Early Modern Period* (Cologne: Benedikt Taschen, 1990).

For Massys' *Money-Changer* (FIG. 102), see Keith P. F. Moxey, "The criticism of avarice in sixteenth-century Netherlandish painting," in *Netherlandish Mannerism*, ed. G. Cavalli-Björkman (Stockholm: Nationalmuseum, 1985), pp. 21-34.

For Aertsen's *Meat Still-life* (FIG. 103), see Kenneth M. Craig, "Pieter Aertsen and *The Meat Stall*," *Oud-Holland* 96 (1982), pp. 1-15; and Ethan Matt Kavaler, "Pieter Aertsen's Meat Stall, Diverse aspects of the market piece," *Nederlands Kunsthistorisch Jaarboek* 40 (1989), pp. 67-92.

For several views of Bruegel's images of peasants and civic life (FIGS. 104 and 108), see Svetlana Alpers, "Bruegel's festive peasants," *Simiolus* 6 (1972/73), pp. 163-176; Robert Baldwin, "Peasant Imagery and Bruegel's 'Fall of Icarus,'" *Konsthistorisk Tidskrift* 55 (1986), pp. 101-114; Margaret D. Carroll, "Peasant Festivity and Political Identity in the Sixteenth Century," *Art History* 10 (1987), pp. 289-314; and Margaret Sullivan, *Bruegel's Peasants: Art and Audience in the Northern Renaissance* (Cambridge: Cambridge University Press, 1994).

For Bosch's *Triptych with Hay Wagon* (FIGS. 106 and 107), see Virginia G. Tuttle, "Bosch's Image of Poverty," *Art Bulletin* 63 (1981), pp. 88-95; and R. H.Marijnissen and P. Ruyffelaere, *Hieronymus Bosch, The Complete Works* (Antwerp: Mercatorfons, 1987), esp. pp. 52-9.

For "inverted compositions," see, for instance, Craig Harbison, "Lucas van Leyden, the Magdalen and the Problem of Secularization in Early Sixteenth Century Northern Art," *Oud-Holland* 98 (1984), pp. 117-129.

CONCLUSION

For Francisco de Hollanda's account of Michelangelo's opinion of northern art, see Robert Klein and Henri Zerner, *Italian Art, 1500-1600, Sources and Documents* (Englewood Cliffs, NJ: Prentice-Hall, 1966), pp. 33-35.

For the possibility of Jan van Eyck's travels to Italy, see Craig Harbison, *Jan van Eyck, The Play of Realism* (London: Reaktion Books, 1991) esp. pp. 158-167 (with further references).

For Roger van der Weyden's Crucifixion diptych (FIG. 112), see Penny Howell Jolly, "Roger van der Weyden's Escorial and Philadelphia *Crucifixions* and their Relation to Fra Angelico at San Marco," *Oud-Holland* 95 (1981), pp. 113-126.

For Hieronymus Bosch and Italy, see Leonard J. Slatkes, "Hieronymus Bosch and Italy," *Art Bulletin* 57 (1975), pp. 335-345.

For the notion that the Renaissance was characterised by the reunion of classical form and classical content, see Erwin Panofsky, *Renaissance and Renascences in Western Art*, 2nd ed. (Stockholm: Almqvist and Wiksell, 1965).

For Gossaert's *Danaë* (FIG. 117), see Madlyn Millner Kahr, "Danaë: Virtuous, Voluptuous, Venal Woman," *Art Bulletin* 60 (1978), pp. 43-55.

For sexuality in Lutheranism, see Manfred P. Fleischer, "The garden of Laurentius Scholz: a cultural landmark of late-sixteenth-century Lutheranism," *Journal of Medieval and Renaissance Studies* 9 (1979), pp. 29-48.

图片来源

Unless stated differently museums have supplied their own photographic material. Supplementary and copyright information is given below. Numbers are figure numbers unless otherwise indicated.

title page: Staatliche Museen zu Berlin, Preussischer Kulturbesitz Gemäldegalerie, photo Jörg P. Anders
1: Courtesy Museum of Fine Arts Boston, Gift of Mr. and Mrs. Henry Lee Higginson
page 7, detail of figure 12: Fitzwilliam Museum, Cambridge
2: RMN, Paris
5: The Detroit Institute of Arts, Founders Society Purchase, General Membership Fund
6: Michael Jeiter, Morschenich, Germany
10: The Metropolitan Museum of Art, New York. Gift of J. Pierpont Morgan, 1917
11: © British Museum
13: Colorphoto Hinz SWB
15: © British Museum
page 25, detail of figure 30: © Treasury of the Cathedral of Liège/Paul M. R. Maeyaert
17: The Metropolitan Museum of Art, New York, The Cloisters Collection, 1954
18: Giraudon/Bridgeman Art Library, London
19, 20: Scala, Florence
22, 23, 24, 25: Paul M. R. Maeyaert, Mont de 1 'Enclus (Orroir), Belgium
26: photo Jörg P. Anders
27: Paul M. R. Maeyaert
30: © Treasury of the Cathedral of Liège/Paul M. R. Maeyaert
33, 34, 36: Scala
page 63, detail of figure 51: Paul M. R. Maeyaert
38: Paul M. R. Maeyaert
39, 40: Photo Daspet, Villeneuve les Avignon
41: Paul M. R. Maeyaert
43: Smith College Museum of Art, Northampton, Massachusetts. Purchased, Drayton Hillyer Fund, 1939
44: photo Elke Walford
47: © British Museum
51, 52, 55: Paul M. R. Maeyaert
56, 57: Giraudon, Paris
page 91, detail of figure 75: Florian Monheim, Dusseldorf
61, 63: photo Jörg P. Anders
64: Paul M. R. Maeyaert
65: Henk Brandsen, Amsterdam
66: © British Museum
67: Rheinisches Bildarchiv, Cologne
68: Photo Caudron, Cambrai
69: Lauros-Giraudon/Bridgeman Art Library, London
71, 74: © British Museum
75, 76: Florian Monheim, Dusseldorf
77, 78, 79, 81: © British Museum
82: The Toledo Museum of Art, Toledo, Ohio. Purchased with funds from the Libbey Endowment, Gift of Edward Drummond Libbey
page 123, detail of 102: RMN
83, 84: The Metropolitan Museum of Art, New York, Bequest of Michael Friedsam, 1931. The Friedsam Collection
85: photo Jörg P. Anders
86: © British Museum
87: RMN
88: RMN (Cabinet des dessins inv. no 18697)
90, 91: © British Museum
92: Artothek, Munich
93: © Musee d'Art et d'Histoire, Geneva, photo Bettina Jacot-Descombes
94: © British Museum
96: The Metropolitan Museum of Art, New York, The Jules Bache Collection, 1949
98: Bridgeman Art Library, London
99: photo Jörg P. Anders
100: © Rijksdienst Beeldende Kunst, The Hague
101: © The British Library, London (Maps C.39.d.1 p.54)
102: RMN
109: Tourist Information St. Wolfgang, Austria
page 155, detail of figure 114: Museum voor Schone Kunsten, Gent
110: Foto Moderna, Urbino
111: Scala
112: Philadelphia Museum of Art, The John G. Johnson Collection, photo by Graydon Wood
113: AKG London, photo Eric Lessing
115: The Royal Collection © Her Majesty Queen Elizabeth II. The Royal Library no 12495 recto
117: Artothek, Munich
120: © British Museum

索　引

Adam and Eve (Dürer) *166*, 166-7
Adoration of the Golden Calf (Leyden) 149, *149*
Aertsen, Pieter 145, 152, 153; *Meat Still-Life 146*, 146-7
Agrippa, Henry Cornelius 23
Alberti, Leon Battista 22
Alexander the Great tapestry 48
Allegory of Law and Grace (Cranach the Elder) *117*, 117-18
Altarpiece of the Passion and Infancy of Christ (anon.) *69*
altarpieces 68-9, 80, 146; see Bertram; Eyck; Goes; Grünewald; Pacher; Riemenschneider; Veneziano; Witz
Altdorfer, Albrecht 142-3, 144, 153, 163; *Satyr's Family 142*, *142*, 143
Angelico, Fra: *Crucifixion with St. Dominic* 157, *157*
Annunciation (Eyck) 81, *82*
Annunciation (Pucelle) 28, *28*
Antwerp 17-18, *18*, 68, 133, 140, 141, 142, 146
Aquinas, Thomas 42
architecture 25, 35-7, 158, 162
Arnolfini, Giovanni 50, *see below*
Arnolfini Double Portrait (Eyck) *12*, 13, *13*, 27, 31, 33, 34, 50, 72-3, 74, *74*, 127, 145
Arrest of Christ (Pucelle) 28, *28*
Artist and Patron (Bruegel) 17, *17*
Aubert, David: *Les Chroniques et Conquêtes de Charlemagne* 17

Baldung (Grien), Hans 18, 121; *Bewitched Groom* 18, *19*, 61; *Witches' Sabbath 120*, 121
Baptism of Christ (Leyden) *113*, 113-14, 115
Basel 131
Battle Between Carnival and Lent (Bruegel) 147-8, *148*
Benson, Ambrosius 73
Bertram, Meister: *Creation of the Animals* 72, *72*
Bewitched Groom (Baldung) 18, *19*, 61
"books of hours" 94, 141, 148; see Boucicaut; Fouquet; Master of Mary of Burgundy; Pucelle
Bosch, Hieronymus 77, 160, 164, 165; *Carrying of the Cross 160*, 160-1; *Garden of Earthly Delights* 77-80, *78*, *79*, *80*, 150; *Triptych with Hay Wagon* 149-50, *150*, 151

Bossche, Agnes van den: *Flag of the City of Ghent* 65, *65*
Boucicaut Master: *Visitation* (from *Book of Hours*) 25, *25*, 28-9, 53
Bourges, France: house of Jacques Coeur 35-7, *35-8*, 56
Bouts, Dirc 65; *Justice of the Emperor Otto III 84*, 84-6; *Portrait of a Man* 71, *71*, 131, *132*; *Resurrection 63*, 65
Bridget, St.: *Revelations* 97
Bruegel, Pieter, the Elder 152; *Artist and Patron* 17, *17*; *Battle Between Carnival and Lent* 147-8, *148*; *Peasant Dance* 150-1, *152*; *Return of the Herd* 140-2, *141*
Bruges 13, 15, 28, 29, 53, 68, 91, *135*
Burgundy 8, 11, 13, 47, *48*, 48-50
Byzantine icons 102, *102*, 109, 156-7

Calvinism 110
Cambrai, France: icon 102, *102*, 156-7
Campin, Robert 51, 102; (attrib.) *Virgin and Child before a Firescreen* 51, 51-3, 118-19, 163
canvas painters 64, 65
Carrying of the Cross (Bosch) *160*, 160-1
Charles V, Emperor 144
Charles VII, King of France 96, *96*
Charles, Duke of Burgundy ("the Bold") *46*, 47
Charon's Boat on the River Styx (Patinir) 163-5, *164*
Charonton, Enguerrand 67; *Coronation of the Virgin* 66, *67*, 67-8, 136
Chevalier, Etienne 96, *96*, 98, 105, 128; *Book of Hours of Etienne Chevalier* (Fouquet) *104*, 104-5
Chevrot, Jean, Bishop of Tournai *92*, 93
Christus, Petrus: *Portrait of a Lady 126*, 126-7
Church, the 8-11, 52, 92-4, 98; *see also* papacy; Reformation
Coeur, Jacques: house at Bourges 35-7, *35-8*, 56
contracts 66-8
Coronation of the Virgin (Charonton) 66, *67*, 67-8, 136
Cosmographia (Münster) *106*, 144
Cranach, Lucas, the Elder 116-17, 121, 153, 165-6; *Allegory of Law Grace 117*, 117-18; *The Judgment of Paris 165*, 166

Creation of the Animals (Meister Bertram) 72, *72*
Crucifixion Diptych (Weyden) 158, *158*
Crucifixion with St. Dominic (Angelico) 157, *157*, 158

Danaë (Gossaert) 162-3, *163*, 164-5
Dance of Death series (Holbein the Younger) 106, 107, *107*
David, Gerard 68, 73; *Triptych with the Nativity 138*, 138-9, *139*; *Virgin and Child with a Bowl of Porridge 119*, 119-20; (studio of): *Virgin and Child with Prayer Wings* 95, *95*, 102-3
Deposition (*Descent from the Cross*) (Weyden) *44*, 44-5, *45*, 81, 103
Dinant, Belgium 139
Dürer, Albrecht 17, 22, 110, 112, *120*, 121, 138, 166, 167; *Adam and Eve 166*, 166-7; *Last Supper* 114-16, *115*; *Melanchthon* 128-9, *129*, 131; *Melencholia I* 22, *23*; *Self-portrait* 22, *22*; *A Small House in the Middle of a Pond* 61, *137*, 137; *Virgin and Child with a Monkey* 137

engravings 75-6, *76*, 100, *100*, *113*, 113-14, 115, 117, 128-9, *129*, 131, *166*, 166-7
Erasmus, Desiderius 107, 131; portraits *106*, *see* Holbein; Massys
Este, Francesco d' 124-6, *125*, 127
Eyck, Jan van 13, 34, 47, 48, 102, 134, 156-7, 162; *Arnolfini Double Portrait 12*, 13, *13*, 27, 31, 33, 34, 72-3, 74, *74*, 127, 145; *Ghent Altarpiece* 79, 81, *82*, *83*, 84; *Virgin by a Fountain* 156; *Virgin in a Church* 95-6, *98*, 98-100, 102, 103, 156

fairs 17, 68
Fall of the Rebel Angels (Floris) 107-8, *108*
Flag of the City of Ghent (Bossche) 65, *65*
Floris, Frans: *Fall of the Rebel Angels* 107-8, *108*
Fouquet, Jean 11; *Etienne Chevalier* ("*Melun Diptych*") 34, 96, *96*, 98; *Martyrdom of St. Apollonia* (from *Book of Hours of Etienne Chevalier*) *104*, 104-5; *Self-portrait* 11, *11*; *Virgin and Child* ("*Melun*

Diptych") 34, 96, *97*
frames and framing devices 77, 95-6
frescoes 157, *157*

Garden of Earthly Delights (Bosch) 77-80, *78, 79, 80*, 150
Geneva: Lake Léman *136*, 136-7
"genre" paintings 123, 144
gestures 74, 103, 128
Ghent 28, 65, 81
Ghent Altarpiece (Eyck) 79, 81, *82, 83*, 84
Giorgione 160
Goes, Hugo van der 53, 55, 102, 103, 137; *Portinari Altarpiece* 53, *54*, 54-8, *57, 59*, 60, *60*, 61, 67, 80-1, 86, 128, 141, 144, 148
Gossaert, Jan (Mabuse) 161-2, 165; *Danaë* 162-3, *163*, 164-5; *Sketches after Antique Sculpture* 162, *162*
Great Schism, the 10, 93
Grien, Hans Baldung *see* Baldung
grisaille technique 28, 53, 55, 77, 81
Grünewald, Matthias: *Isenheim Altarpiece* 86, 86-9, *88*, 91, 97
guilds 10, 13, 17, 64, 65, 70

Hamburg, Germany: altarpiece 72, *72*
Heemskerck, Marten van: *Self-portrait before the Colosseum* 20, *20*
Hemessen, Caterina van 21; *Self-portrait* 21, *21*
Henry III of Nassau, Regent 78
Hogenberg, Frans: *View of the Antwerp Town Hall* ... 17-18, *18*
Holbein, Hans, the Elder 131
Holbein, Hans, the Younger 61, 131, 133, 134, 140, 162; *Dance of Death* series 106, *107*, *107*; *Portrait of Erasmus Writing* 130, 131; *Portrait of a Lady...* 122, 132-4; *Studies of the Hands of Erasmus* 131, 131-2
Hollanda, Francisco de 155
Holy Blood Altarpiece (Riemenschneider) *111*, 112, *112*, 116

iconoclasm 110, 112, 131, 146
Iconoclasm in the Netherlands (anon.) 110
idolatry 109-10, 112, 113, 149-50
imagery, religious 10, 51-3, 67, 96-8, 101-5, 106, 108-10, 112, 123; propaganda and 113-18; secularisation of 118-20, 123, 124; *see also* stereotypes; symbolism
Imhoff IV, Hans 15
indulgences 91, 93, 95, 98, 107, 109
intarsia still-life (anon.) *156*
inverted composition 114, 152-3, 165

Isenheim Altarpiece (Grünewald) 86, 86-9, *88*, 91, 97
Italian art 21, 23, 31-3, 34, 35, 42, 135, 155, 156, 157, 158, 160, 161, *161*
Italy, travel to 20, 108, 156-8, 160-3, 167

Jonghelinck, Niclaes 142
Judgment of Paris, The (Cranach) *165*, 166
Justice of the Emperor Otto III (Bouts) 84, 84-6, *85*

Kraft, Adam: *Self-portrait* 15, *15*

landscape painting 55, 60-1, *67*, 68, 79, 118, 123, 124, 132, *132*, 134-44, 152, 155, 156, 163-4
Landscape with Primitive Peoples (Mostaert) *143*, 143-4
Landscape with St. Jerome (Patinir) 138-40, *140*
Large Madonna of Einsiedeln (Master E.S.) 99, 100, *100*
Last Supper (Dürer) 114-16, *115*
Leonardo da Vinci 161; *Studies of Five Heads* 161, *161*
Le Tavernier, Jean: *Town Gate and Street Scene* 17, *17*
Leyden, Lucas van 113, 152, 153; *Adoration of the Golden Calf* 149, *149*; *Baptism of Christ* 113, 113-14, 115
Liège 47
Limbourg Brothers: *Très Riches Heures du Duc de Berry* 29, *30*, 135
Lochner, Stefan: *Virgin and Child in a Rose Arbour* 101, *101*
Louvain: town hall 84, 85, *85*, 86
Loyet, Gerard: *Reliquary of Charles the Bold* 46, 47
Luther, Martin 17, 105-6, *106*, 107, 110, 114, 115, 117, *117*, 128, 148, 153, 165
Lützelberger, Hans 107

Mabuse *see* Gossaert, Jan
Madonna and Child with Saints (Veneziano) 32, 32-4, *33*, 58
Mantegna, Andrea 158
manuscripts, illuminated 17, *17*, 27-9, 50; *see also* "books of hours"
Martyrdom of St. Apollonia (Fouquet) *104*, 104-5
Mary of Burgundy at Prayer (Master of Mary of Burgundy) 91, 94-5, 128
Massys, Quinten 133, 162; *Money-Changer and His Wife* 144-5, *145*; *Portrait Medal of Erasmus* 133, *133*;

Portrait of a Man with Glasses 132, *132*; (?) *St. Luke Painting the Virgin and Child* 73
Master E.S.: *Large Madonna of Einsiedeln* 99, 100, *100*
Master of Mary of Burgundy: *Mary of Burgundy at Prayer* 91, 94-5, 128
Master of the St. Lucy Legend: *Virgin Among Virgins in a Rose Garden* 14, 15, 29, 91
Maximilian I, Holy Roman Emperor 29
Meat Still-Life (Aertsen) 146-7, *146*
medallions, portrait 133, *133*
Melanchthon, Philipp 128-9, *129*, 131
Melencholia I (Dürer) 22, *23*
"Melun Diptych" (Fouquet) 11, 34, 96, *96, 97,* 98
Memling, Hans: *Scenes from the Life of the Virgin and Christ* 134-5, *135*
Michelangelo Buonarroti 108, 155-6, 158, 161
Miraculous Draught of Fishes (Witz) *136*, 136-7, 138
mirrors 13, 31, *73*, 144, *145*
modelbooks 70, 71-2, 73, 76
Money-Changer and His Wife (Massys) 144-5, *145*
Mont St.-Michel 29, *30*, 136
Mostaert, Jan: *Landscape with Primitive Peoples* 142, *143*, 143-4
Münster, Sebastian: *Cosmographia* 106, 144

Nativity (Pacher) 155
Nominalism 42
nudity 121, 143-4, 162, 165-7
Nuremberg, Germany: shrine 15, *15*

Ockham, William of 42
oil-glaze technique 33, 54, 74-5, 162
Ostendorfer, Michael: *Pilgrimage to the Church of the Beautiful Virgin of Regensburg* 110, *110*, 113

Pacher, Michael 158; *St. Wolfgang Altarpiece* 155, 158, *159*
panel paintings 13, 31-4, 35, 44-5, 64-5; commissioning of 66-8; functions of 76-7, 84-6, 94, 95-8, *see also* altarpieces; imagery in 51-3, 101-3, 118-20, see also still lifes; production of 70-5; and social class 13, 47-50; *see also* landscape painting; portraiture
papacy, the 10, 92-3, 95, 106, 136
Patinir, Joachim 61, 138-40, 143, 146, 152, 153; *Charon's Boat on the River Styx* 163-5, *164*; *Landscape with St. Jerome* 139-40, *140*

索 引 177

patrons: contracts with 27, 51, 66-8;
and domestic imagery 27, 51-3, 76;
and modelbooks 73; and portraits
124, 127, 128; prints and 75; and
religious art 51-3, 67, 94, 96-8,
109, 128; social class of 11, 13,
15, 23, 47-50, 75, 142, 144, 145
pattern books *see* modelbooks
Peasant Dance (Bruegel) 150-2, *152*
peasant "genre" paintings 123, 143,
147-52
pendant, rosary (anon.) *19*
perspective 32, 34, 58, 61, 81, 84, 158
Philip, Duke of Burgundy ("the
Good") 48, 50, 156, 165
Philip of Burgundy, Bishop 161, 165
pilgrimages 98-100
*Pilgrimage to the Church of the
Beautiful Virgin of Regensburg*
(Ostendorfer) 110, *110*, 113
Pilgrim's Medal (anon.) 100, *100*
Portinari, Tommaso 53, 55, 98, 128
Portinari Altarpiece (Goes) 53, *54*,
54-8, *56-7*, *59*, 60, 61, 67, 80-1,
86, 97, 128, 141, 144, 146, 148
Portrait Medal of Erasmus (Massys)
133, *133*
Portrait of Erasmus Writing (Holbein
the Younger) *130*, 131
Portrait of Francesco d'Este (Weyden)
124-6, *125*, 127
Portrait of a Lady (Christus) *126*,
126-7
Portrait of a Lady... (Holbein the
Younger) *122*, 132-4
Portrait of a Man (?Bouts) 71, *71*,
131, 132
Portrait of a Man with Glasses
(Massys) 132, *132*
portraiture 18, 22, 60, 61, 118, 123,
124-9, 131-4; *see also Arnolfini
Double Portrait*; self-portraits
printmaking 75, 113, 114; see
engravings; woodblock printing
Protestants 9, 17, 18, 118, 124;
see also Reformation, the
Pucelle, Jean: *Book of Hours of
Jeanne d'Evreux* 27-8, *28*

Reformation, Protestant 9, 17, 64,
89, 91, 105-10, 112, 114, 116, 124,
128, 142, 148, 153
Regensburg, Germany 109-10, *110*, 113
Reliquary of Charles the Bold (Loyet)
46, 47
Resurrection (Bouts) *63*, 65
Return of the Herd (Bruegel) 140-2, *141*
Reymerswaele, Marinus van 112

Riemenschneider, Tilman: *Holy Blood
Altarpiece 111*, 112, *112*, 116

St. John Altarpiece (Weyden) 39, *41*,
103
St. Lucy Altarpiece (Veneziano) 32,
32-4, *33*, 58
*St. Luke Painting the Virgin and
Child* (?Massys) 73
St. Luke Portraying the Virgin
(Weyden) 6, 10, 22, 31, 71, 101-2
St. Wolfgang Altarpiece (Pacher) *154*,
158, *159*
Satyr's Family (Altdorfer) 142, *142*,
143
*Scenes from the Life of the Virgin
and Christ* (Memling) 134-5, *135*
Schongauer, Martin 76; *Virgin and
Child in a Courtyard* 76, *76*
sculpture 42-4, 45, 47, 53-4, 55, 63,
70, 109, 112
self-portraits 21; Dürer 22, *22*;
Fouquet 11, *11*; Heemskerck 20,
20; Hemessen 21, *21*; Kraft 15, *15*
Seven Sacraments (Weyden) *92*, 93, 99
sexuality 121, 165-6
silverpoint 71, *71*, *131*, 131-2
Sluter, Claus 42, 103; *Well of Moses*
42-4, *43*, 54
Small House in the Middle of a Pond, A
(Dürer) 61, 137, *137*
social class 22-3; and realism 47-50,
57; *see also* patrons
specialisation 124, *132*, 139, 153
stereotypes 101-3, *see also* gestures
Still-life (anon. intarsia) 156
still-life paintings 58, *59*, 60, 61,
72-3, 73, 118, 123, 124, 146-7, 152
Studies of Five Heads (Leonardo) 161,
161
Studies of the Hands of Erasmus
(Holbein the Younger) *131*, 131-2
symbolism 52, 53, 55, 58, 60, *60*, 67,
118; *see also* imagery, religious

tapestries 47, *48*, 50
tempera technique 33-4
theatre, medieval 103-5
Titian (Tiziano Vecelli) 160
Tongeren, Belgium: basilica of
Our Lady 25, *99*, 100
Tournai, Belgium *48*, 50-1, 52, 93
Town Gate and Street Scene (Le
Tavernier) 17, *17*
town halls, 17-18, *18*, 84-6
Très Riches Heures du Duc de Berry
(Limbourg Brothers) 29, *30*, 135
Triptych with Hay Wagon (Bosch)

149-50, *150*, 151
Triptych with the Nativity (David)
138, 138-9, *139*

underdrawings 74, *74*
Urbino, Duke of 156

van den Bossche *see* Bossche
van der Goes *see* Goes
van der Weyden *see* Weyden
van Eyck *see* Eyck
Veneziano, Domenico: *Madonna and
Child with Saints* (St. Lucy Altarpiece) 32, 32-4, *33*, 58
Virgin Among Virgins in a Rose Garden
(Master of the St. Lucy Legend)
15, *15*, 29, 91
Virgin and Child (Fouquet) 96, *97*
Virgin and Child before a Firescreen
(?Campin) *51*, 51-3, 118-19, 163
Virgin and Child in a Courtyard
(Schongauer) 76, *76*
Virgin and Child in a Rose Arbour
(Lochner) 101, *101*
*Virgin and Child with a Bowl of
Porridge* (David) 119-20, *119*
Virgin and Child with a Monkey
(Dürer) 137-8
Virgin and Child with Prayer Wings
(studio of David) 95, *95*, 102-3
Virgin by a Fountain (Eyck) 156
Virgin in a Church (Eyck) 95-6, *98*,
98-100, 102, *103*, 156
visions, portrayal of 96, 97-8, 109
Visitation (Boucicaut Master) 25, *25*,
28-9, 53

wall-paintings 64; *see also* frescoes
Well of Moses (Sluter) 42-4, *43*, 54
Weyden, Roger van der 13, 34, 43,
102, 131, 157; *Crucifixion Diptych
158, 158*; *Deposition* (*Descent from
the Cross*) 44, 44-5, *45*, 81, 103;
Portrait of Francesco d'Este 124-6,
125, 127; *St. John Altarpiece* 39,
41, 103; *St. Luke Portraying the
Virgin* 6, 10, 22, 31, 71, 101-2;
Seven Sacraments 92, 93, 99
witchcraft 120-1
Witches' Sabbath (Baldung) *120*, 121
Witz, Konrad: *Miraculous Draught of
Fishes* 136-8
women: status of 21, 65, 128;
see also witchcraft
woodblock printing, woodcuts 75-6,
106-7, *107*, 110, *110*, 113, 114-16,
115, *117*, 117-18, *120*, 121
workshops 63, 64, 66, 68, 70-1

178 索引